臺灣美術團體發展史料彙編

4 **1991年後**
美術團體
1991~2018

盛 鎧 編著

國立台灣美術館 策劃
National Taiwan Museum of Fine Arts

藝術家出版社 執行

臺灣美術團體發展史料彙編

4

1991年後
美術團體
1991~2018

目次

目次

序

在「厚植文化力，打造臺灣文藝復興新時代」之政策理念下，盤點臺灣重要美術資產以建構美術史脈絡，是本館執行「重建臺灣藝術史計畫」的重要工作面向之一。《臺灣美術團體發展史料彙編》的出版，即立基於收集暨整合在地史料的目標，期透過美術相關團體、社群的資料調查、發掘與整理，促進臺灣美術發展史實之重新檢視與深化研究，並使相關研究資源得以傳承及延續，成為臺灣文化內容的知識體系。

臺灣美術自日治時期以來開啟「新美術」的發展，當時臺灣並未設置美術專門學校，藝術同好藉由社團組織交流學習，民間繪畫社團的出現，遠早於 1927 年創辦的「臺灣美術展覽會」，正說明美術團體在臺灣美術現代化過程中扮演的重要角色。美術團體的紛紛成立，意味著藝術家們得以群體之力推展美術展覽與藝術運動。藝術家的創意、理念得以在團體互動中交互激盪、彼此支持；創作不復是個人的單打獨鬥，亦非單一創作形態的大量養成，而是殊異的風格、派別之間彼此的合縱連橫；美術團體的同仁畫展等活動，亦提供青年藝術家學習與發表的平臺。1945 年後，臺灣美術團體的發展愈加成熟，「五月畫會」與「東方畫會」等團體扮演推動 1960 年代臺灣現代繪畫運動的重要角色，開啟臺灣現代繪畫的風潮。解嚴前後的美術團體更是

百家爭鳴，開始著眼於社會、環境等多元議題，「伊通公園」、「2號公寓」等團體則拓展出美術館之外的替代空間，提供藝術家更具自由與多樣性的實驗場域，影響持續至今。

　　臺灣美術團體的活動能力及創作表現，是研究臺灣美術發展脈絡及時代美學風貌不可或缺的重要一環。《臺灣美術團體發展史料彙編》分為四個時期，委託研究學者進行收整編寫，共計出版四冊專書，包含由白適銘撰稿的《日治時期美術團體（1895-1945）》、黃冬富撰稿的《戰後初期美術團體（1946-1969）》、賴明珠撰稿的《解嚴前後美術團體（1970-1990）》，以及盛鎧撰稿的《1991年後美術團體（1991-2018）》，期以臺灣美術團體獨特的發展軌跡及歷史紀錄，呈顯其所形構的臺灣美術生態，並為臺灣美術史的建構，提供更多研究、討論與運用的史料資源。

林志明

國立臺灣美術館館長

專文

花團錦簇

——當代臺灣美術團體概覽

盛 鎧

▌後畫會時代的畫會

自 1987 年 7 月 15 日零時起，臺灣解除戒嚴，隨之開放本屬憲法保障的人民結社自由，美術界的畫會組織也因而愈加蓬勃發展，且有更多元化型態的展現，並不僅限於聯誼的作用而已。儘管當代的美術團體也許不像 1950、1960 年代那樣可舉出最有代表性的畫會，如「五月畫會」或「東方畫會」等，然而，這絕不意謂當代臺灣美術界的結社風氣已經式微消散。事實上，自 1990 年代迄今，仍陸續有新的美術團體成立或正式立案，而且對臺灣美術的發展，依然有一定程度的影響力。

此種現象或許跟我們通常的印象不盡相同，縱使不論一些先前成立的畫會仍持續活動，自 1991 年至 2018 年之間，新設立之臺灣美術團體的總數將近有三百一十多個，即平均每年成立約十七個以上。這是本卷編輯過程透過蒐集媒體報導與網路搜尋，以及公開徵集資料所得之統計數目，但全國各地在此期間成立的地方性畫會與小型聯誼性畫會，也許仍有些未被計入，故實際總數應該更多。總之，近年來臺灣的畫會組織仍持續增加，並未減少。而且除了在數量上有增多，1991 年以來的美術團體在質方面的變化，即畫會在活動型態及其作用的現象，亦值得關注。[1]

一般而言，畫會最重要的活動就是辦理會員的聯展，在這方面，近年成立的美術團體並無太大不同，大多數畫會都相當致力於舉辦展覽。不過，不同以往，有些美術團體成立之宗旨或定位一開始就相當明確，例如以推廣特定媒材為主，或是專注於地區性藝文活動之普及。也有的畫會組織本就源自於美術班，或師出同門，抑或出自職業團體（或者是同一地區之同業人員）或同鄉會，因而本就出於聯誼之需求，人數自然不多，可謂具有微型化的組織型態，並不以大為美。不像 1934 年成立的「臺陽美術協會」那般，網羅各式媒材，甚或公開徵件，舉辦大型展覽會。大致來說，近年來成立之美術團體，基本上呈現出分眾化之趨向，且有較明確之定位。

然而，在畫會組織分眾化的趨勢當

中，我們也可觀察到有些美術團體並不以聯誼為主要目的，而是為了推動特定理念而結社。這些美術團體大都傾向於前衛藝術，故以組織結社的方式匯聚相同信念者，因而固然也有相濡以沫之聯誼性質，並以團體名義共同展出，但實質上，仍跟一般畫會的聯展有所不同，具有明確的推動當代藝術之目的，甚或規劃特定議題作為聯展的主題，像是「魚刺客」（2009）便是以海洋及相關議題作為創作出發點與展覽策劃之方向。

此外，有的美術團體為了推展其信念，亦長期租用場地作為創作或展示之用。此種場址所展覽的作品，大抵是共同理念藝術家之創作。1988年成立的「伊通公園」是較知名的先驅，但「伊通公園」並無固定組織，儘管發起人莊普、陳慧嶠、黃文浩與劉慶堂等人是較為核心的運作者。1991年後成立的前衛藝術團體，有的在設立之時，就已經同步規劃經營展覽空間，或者有的甚至是因經營之需而決定成立組織。他們的出發點除了提供成員創作、交流或展示之場地，並推廣當代藝術之外，也是因為他們對於空間的運用具有不同的想像，不想成為以商業交易為主的普通畫廊，且與一般公營或私營之制度化的美術館不同，而營造成所謂的替代空間（alternative space）。

有的美術團體，甚或刻意尋找荒廢的閒置空間，像是「得旺公所」（2000）便是以原臺鐵臺中火車站二十號倉庫為據點，於2001年進駐，使之重生作為藝術展演或舉辦藝文活動的場所，更有「替代／另類」（alternative）的空間感，而不僅是團體之基地。值得注意的是，此種情形不只出現在臺北，在臺中和高雄等地也有畫會與替代空間共生的現象，顯示較前衛之美術團體亦存在於全臺各地，不是只限於首都臺北市，且專注於在地經營。

這也證明了1990年代之後所組織的美術團體更趨向多元化，不只有分眾化的各地或各種微型畫會，也有超越聯誼目的之具有明確目標的美術團體成立，並以不同組織型態在各地方發展，形成更趨多元多樣的豐富樣貌。以下將分項陳述1991年至2018年間臺灣美術團體發展的大致趨勢與狀況。

▌分眾化趨勢之一：地區性畫會的發展

1991年之後成立的美術團體有一項顯著的趨勢，就是地區性畫會的蓬勃

發展，全臺各縣市大量出現縣市級，乃至鄉鎮級的美術團體，可謂如雨後春筍般湧現，對於推動地方藝文活動的進展具有相當的貢獻。另一方面，隨著各縣市文化中心與各地方藝文館的設立，這些地區性畫會因而有較多的展出機會，也讓藝文資源不再僅限於臺北或幾個大城市而已。而且大多數美術團體在成立後，或者為因應申請展覽之需求，也都有立案登記為社會團體，這也讓會務運作與健全組織有正面的效益。

1991年起新設的地區性美術團體可說是遍布全臺，僅以縣市級而言，就幾乎已經可形容為遍及臺灣頭到臺灣尾，而且還有外島地區。例如北部地區：基隆市的「基隆現代畫會」（1991）[2]與「基隆藝術家聯盟交流協會」（2013）等；宜蘭縣的「宜蘭縣蘭陽美術學會」（1993）與「周日畫會」（1997）等，以及蘭陽地區中青代西畫畫家為主的「九顏畫會」（2001）；臺北市的「臺北市藝術文化協會」（1993）等；新北市（原臺北縣）的「新北市現代藝術創作協會」（1999）；桃園市（原桃園縣）的「藝緣畫會」（1992年成立，由武陵高中教師沈秀成發起，為桃園地區畫會），以及以業餘者為主之「桃園市快樂書畫會」（1993）與以傳統書畫為主

的「藝友雅集」（2004），還有推動藝文活動與社區改造的「桃園藝文陣線」（2014）等；新竹地區則有「風城雅集」（1993）與「迎曦畫會」（1997）等；苗栗縣亦有「苗栗縣九陽雅集藝文學會」（1993）等。

中部與南部地區則有：臺中市（含原臺中市與臺中縣）的「梧棲藝術文化協會」（1996）、「臺中市藝術家學會」（1998）、「臺中市美術教育學會」（1998）與「臺中縣美術教育學會」（1999年成立，2011年更名為「臺中市美術沙龍學會」）等；南投縣的「南投畫派」（1994）等；彰化縣的「半線天畫會」（1992）、「彰化縣鹿江詩書畫學會」（1994）與「彰化縣卦山畫會」（2012）等；雲林縣的「雲林縣濁水溪書畫學會」（2000）等；臺南市（含原臺南市與臺南縣）的「臺南市藝術家協會」（1998）、「一府畫會」（2004）、「臺南市悠遊畫會」（2005）、「臺南市府城人物畫會」（2009）與「臺南縣向陽藝術學會」（2009年成立，2010年臺南縣市合併後改為「臺南市向陽藝術學會」）等；高雄市（含原高雄市與高雄縣）的「高雄市美術推廣協進會」（1991）、「高雄市采風美術協會」（2000）與「高雄市美術推廣傑人會」

（2013），以及「高雄市圓夢美術推廣畫會」（2011 年成立，為高雄地區業餘藝術家所組成的美術團體）等；屏東縣則有「屏東縣當代畫會」（1998）等。東部與離島地區則有：臺東縣的「無盡雅集畫會」（1998）等；澎湖縣的「澎湖縣雕塑學會」（1999）與「澎湖縣藝術聯盟協會」（2015，由當地美術協會、書法學會、雕塑協會、攝影學會及國際藝術交流協會等團體共組）等；（圖1）金門縣的「驅山走海畫會」（1996）等。[3]

以上列舉的地區性畫會固然規模有大有小，成員較多者像是「臺南市藝術家協會」的會員就有兩百多位，人數已不遜於全國性美術團體，其他則或以聯誼目的為主，規模自然不可相比，但是立足於地方，推廣在地藝文風氣之作用，仍是有志一同。（圖2）這種因在地認同、且期望建立地方文化特色而集合之團體，有的或在宗旨中揭櫫理念，有的則在會名就可看出其定位。像是「迎曦畫會」之會名，是因新竹市著名歷史地景東門城的正式名稱為「迎曦門」；（圖3）「半線天畫會」以彰化舊地名「半線」為名；（圖4）或如「一府畫會」2004年成立時原名為「鑼、鼓、鎚」，但同年改以「一府、二鹿、三艋舺」之典故來命名，其歷史淵源所象徵之在地認

澎湖縣藝術聯盟協會
PENGHU ART LEAGUE

圖1 1991 年後，臺灣美術團體的成立風氣，並不僅限於臺灣本島，離島地區亦有許多美術團體成立，致力於地方藝文活動的推廣，例如「澎湖縣藝術聯盟協會」（2015 年2 月 25 日成立）便是結合當地之「澎湖縣美術協會」、「澎湖縣書法學會」、「澎湖縣雕塑協會」、「澎湖縣攝影學會」及「澎湖縣國際藝術交流協會」等團體共組協會，推動地方文藝風氣。圖為「澎湖縣藝術聯盟協會」之會徽。（圖片來源：「澎湖縣藝術聯盟協會」臉書專頁）

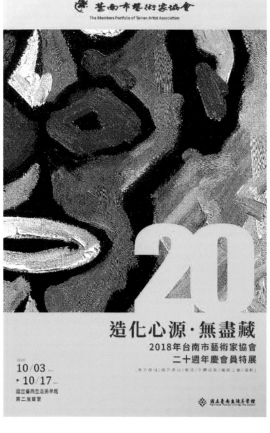

圖2 「臺南市藝術家協會」成立於 1998 年，會員有兩百多位，為地區性美術團體中具有相當規模者。圖為 2018 年 10 月「臺南市藝術家協會」於國立臺南生活美學館舉辦之「造化心源‧無盡藏——2018 年臺南市藝術家協會二十週年慶會員特展」之海報。（圖片來源：國立臺南生活美學館）

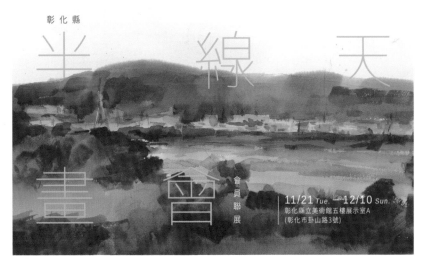

圖3 成立於1997年的「迎曦畫會」，為新竹地區重要的美術團體，成員為來自桃竹苗一帶的西畫家，畫會名稱取自新竹市著名地標「迎曦門」。圖為2010年「迎曦畫會」第16屆美展於新竹縣文化局舉辦之情景。（圖片來源：新竹縣文化局）

圖4 成立於1992年的「半線天畫會」，為彰化縣重要的美術團體，畫會名稱之「半線」為彰化的舊地名，「天」則為創作天地之意，取名「半線天」亦即表達重視鄉土藝術文化之意。圖為「半線天畫會」於彰化縣立美術館舉辦之會員聯展海報。（圖片來源：彰化縣文化局）

同感就格外明顯。此外，這些地區性畫會也不盡然全都只重視會員聯展之舉辦，有的亦嘗試結合當地特色文化與節慶活動，如「臺南縣向陽藝術學會」（臺南市向陽藝術學會）便配合地方文化節舉辦相關活動；「屏東縣米倉藝術家社區協會」（2000）也有參與辦理地方文活動。「臺中縣美術教育學會」（臺中市美術沙龍學會）則是自2008年起聯展增加學生美展徵件，以獎勵地方的學生繪畫創作。

更特別的則是「桃園藝文陣線」，他們其實並非畫會，亦非純粹以推展美術為主要目的之團體。2014年「桃園藝文陣線」成立後隔年，即舉辦過第1屆「回桃看藝術節」（2015），活動內容不僅有視覺展演與藝文表演活動，推動地方藝文風氣，更有社區營造之目的，故選擇於桃園區新民街一帶原本已經沒落之區域辦理活動；第2屆「回桃看藝術節」（2016）則於將要拆建之中壢第一市場舉辦，有以藝文活動凝聚社區與倡導空間改造之用意；第3屆「回桃看藝術節」（2018）則於「桃園藝文陣線」所經營之「中壢五號倉庫藝文基地」舉行，該地原是臺

鐵中壢火車站之倉庫而被改造使用，亦有營造替代空間之作用。這三屆藝術節皆由「桃園藝文陣線」自行籌辦，運用社群網路機制，串聯青年及藝文社群，或透過網路募資，連結藝術工作者與在地文化、議題及產業，使之成為重要的桃園藝術發展平臺。

除了縣市級畫會，全臺各地甚至也有鄉鎮區級的美術團體陸續成立，例如：「形意美學畫會」（2011 年成立，2014 年重組為「內湖畫會」）是由居住在內湖地區的業餘藝術創作者，因地緣關係而組織成立；「新莊現代藝術創作協會」（1998）則是成立於臺北縣新莊市（現新北市新莊區）；「新北市樹林美術協會」（2005）成立於新北市樹林區；「八德藝文協會」（1999）則在桃園縣八德市（現桃園市八德區）；「臺中縣龍井百合畫會」（1999）位於臺中縣龍井鄉（現臺中市龍井區）；「埔里新生代」（1992）是在南投縣埔里鎮，「南投縣筍山藝友美術會」（1999）則以竹山和鹿谷地區會員為主；「美濃畫會」（1991）則於高雄縣美濃鎮（現高雄市美濃區）。以上所列僅是部分，有些可能因規模較小或存在時期較短，而未被搜尋輯錄，可見地區性畫會微型化發展的趨向。

分眾化趨勢之二：人脈關係或特定媒材之畫會

在這種分眾化，乃至微型化的趨勢下，美術團體之成立往往不以大為美，而是首重聯誼之作用。這其實也很自然，畢竟「以畫會友」本就是結社之基本目的。除了地區性的人際網絡，有的畫會組織則是因成員參加共同的美術班，或是授業於同一位老師，抑或就讀於同樣系所或學校而組織畫會。例如：「臺北市墨研畫會」（1991）源自於臺北市立美術館的繪畫研習班；「圓山畫會」（1991）則是發起成員多半是郭道正的學生；「彩陽畫會」（1993）成員主要來自臺北市藝文推廣處（原臺北社教館）繪畫班；「青峰藝術學會」（1996）是由新竹師範專科學校（後改制為國立新竹教育大學，現併入國立清華大學）美術科第 2 屆同學所組成；（圖5）臺東縣大自然油畫協會」（1999）成員大多曾就學於臺東社教館（現國立臺東生活美學館）開設的「成人油畫研習班」；「和風畫會」（2011）則由新北市永和社區大學藝術課程林滿紅指導之學員組合而成；「集美畫會」（2011 年成立，2015 年更名為「極美畫會」）是由師大推廣進修部開設的油畫班十二名

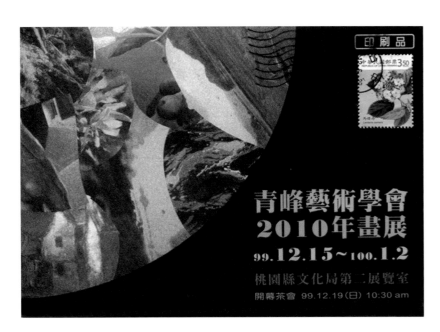

圖5 2010年,「青峰藝術學會」聯展邀請卡。(圖片來源:國立清華大學)

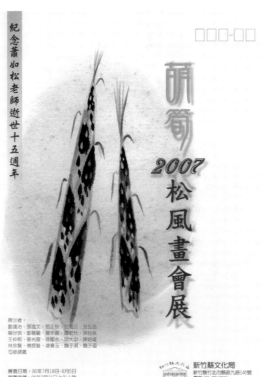

圖6 2007年,「新竹縣松風畫會」聯展,展名「萌筍」,圖為展覽海報設計。(新竹縣松風畫會提供)

習畫同學組成;「樂活畫會」(2013)成員主要來自周永忠指導之國立臺南生活美學館長青生活美學大學彩畫班和素描班學員;「臺藝大國際當代藝術聯盟」(2018)是以中部地區之國立臺灣藝術大學畢業校友為主組成;「集象主義畫會」(2018)則是以陳秋玉師生為主之畫會。

因同一位老師指導而成立之畫會則有:「黑白畫會」(2001)是由知名前輩藝術家張義雄的學生李金祝所創立,成員多為社區家庭主婦;「新竹縣松風畫會」(2003)是由蕭如松學生成立;(圖6)「臺灣春林書畫學會」(2008)則以唐永(字春林)學生為主要成員;「嘉義市三原色畫會」(2013)則由詹三原學生為主組成;「大稻埕國民美術俱樂部」(1996年成立,後更名為「迪化街畫會」)是由「國民美術」提倡者劉秀美鼓勵而創立。以畫會名稱之象徵意義而言,「新竹縣松風畫會」取名甚佳,因為一方面既有松風之典雅意境,另一方面亦有發揚蕭如松風範之隱約意涵。

此類畫會在實質上最特別者當屬「大稻埕國民美術俱樂部」(迪化街畫會),因為該會之會員大都為業餘畫家或未受正規教育之素人藝術家。(圖7)自

1990 年代起，劉秀美積極推動「國民美術」，在全景社區電臺與寶島新聲電臺主持廣播節目宣講，或在北臺灣各種組織與社區大學成立美術班，指導高齡者與婦女以創作呈現自身生活經驗。因其教導方式並不依循一般美術教育：重視技巧訓練與規範化的形式美感，而是試圖引導一般民眾，透過藝術創作表現對生活的觀察與生命經驗，故名之為「國民美術」。有些受過劉秀美指導的美術班，在其鼓勵下也成立聯誼性畫會，如：由北投外籍婦女美術成長班學員成立之「淡水外籍新娘美術畫會」，以及民生社區「笑哈哈老人畫會」、「臺北義光教堂婦女畫會」、「北投婦女畫會」、「永和社大色娘畫會」、「新竹科學園區色瞇瞇婦女畫會」、「大稻埕午間亂畫畫會」與「迪化街畫會」等。「迪化街畫會」即為其中較具規模，且長期有活動與展覽的畫會。該會雖因劉秀美所促成，但會務都由會員自主運作。成立初期時，成員主要為大稻埕一帶之老社區居民，但後期則有來自各地之會員。該會的年度聯展，主題亦大多與大稻埕地區有關。迪化街畫會的特殊之處，除了地緣因素的特色之外，其成員作品風格大多具有樸素藝術（Naïve Art）的特質，彰顯「國民美術」之創作路線，且長期運作，亦為國內外罕見。

圖 7　1996 年成立之「大稻埕國民美術俱樂部」（後更名為「迪化街畫會」），成員皆受過「國民美術」提倡者劉秀美之指導，並因其鼓勵而創立。「大稻埕國民美術俱樂部」會員作品風格近似於所謂樸素藝術（naïve art），多年來舉辦過數次聯展，在臺灣美術團體中是有別於一般團體的異數。圖為劉秀美與「大稻埕國民美術俱樂部」（迪化街畫會）成員於大稻埕一帶寫生之情景。（圖片來源：「國民美術」部落格）

此外，有些畫會因其成立時之人際網絡，故將成員之身分加以限定，但這亦成為畫會組織之特色與定位。例如：「高雄市蘭庭畫會」（1991）之成員多為郵局員工；「臺中醫師公會美展聯誼社」（2011）是以臺中地區之醫療從業人員為主；「臺中市彰化同鄉美術會」（2009）則是同鄉會組織之再延伸；「基隆市長青書畫會」（1995）會員多為職場退休之高齡族群，相似者還有「彰化縣松柏書畫學會」（1996）。可見來自各行各業的業餘藝術家的創作與發表興趣確實存在，而高齡者退休後亦有習畫之需求，尤其現今高齡化社會可能更有所需。「臺灣基督長老教會藝術團契」

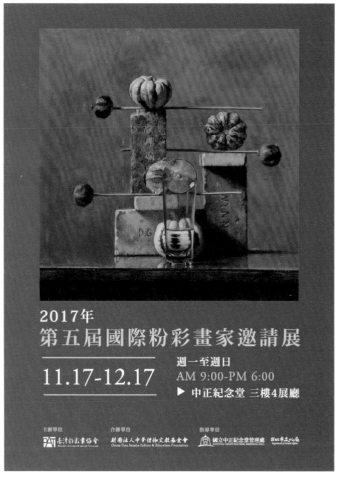

左圖：
圖 8 「膠原畫會」會員陳騰堂之作品〈染情〉。

右圖：
圖 9 「臺灣粉彩教師協會」（2013 年更名為「臺灣粉彩畫協會」）舉辦之 2017 年第 5 屆「國際粉彩畫家邀請展」展覽海報。（臺灣粉彩畫協會提供）

（2009 年成立，2017 年更名為「臺灣基督藝術協會」）則是臺灣罕見因宗教信仰而結社之美術團體。

　　至於特定媒材或藝術類型之畫會的成立，自然也屬於一種分眾化的趨勢。例如推廣工筆畫的「中華民國工筆畫協會」（1991）；推廣膠彩畫之「臺北市膠彩畫綠水畫會」（1991 年成立，後更名為「臺灣綠水畫會」）、「膠原畫會」（1999）（圖 8）與「圓創膠彩畫會」（2016）；推廣雕塑之「臺灣雕塑學會」（1994）、「三義木雕協會」（1999）、「臺灣木雕協會」（2002）與「高雄雕塑協會」（2012）；水彩畫會則有「臺灣國際水彩畫協會」（1999）與「臺北市陽春水彩藝術會」（2002）；推廣粉彩的組織有「臺灣粉彩教師協會」（2010 年成立，2013 年更名為「臺灣粉彩畫協會」）、（圖 9）「高雄市國際粉彩協會」（2012）與「宜蘭縣粉彩畫美術學會」（2013），可見粉彩風氣之普及；水墨書畫團體頗多，其中專注於彩墨推廣較知名者有「國際彩墨畫家聯盟」（1996）與「臺灣彩墨畫家聯盟」（2001）。油畫協會當然也有，地方性的如「臺中縣油畫協會」（2000）。可見 1990 年代後，臺灣美術界或是一般習畫的社會人士，對於媒材較有多樣化的選擇，這也反映在美術團體成立的現

象上。

基於特定理念或目的之美術團體

1991 年後成立的美術團體，有些比較特別的，是因推廣特定理念或基於特殊目的而結社。例如作為畫廊公會組織的「中華民國畫廊協會」（1992），不僅對內協助會員參展、作品價格鑑定，以及偽作爭議案件處理，更致力於對外推廣臺灣當代藝術。自 1995 年起每年舉辦「臺北藝術博覽會」，舉行十年後，為因應臺灣藝術市場的國際化需求，正式更名為「Art Taipei 臺北國際藝術博覽會」，每年皆吸引大量人潮。此外，該會也在臺北以外城市舉辦展覽會，如 2012 年於臺南舉辦的「府城藝術博覽會」，隔年則更名為「臺南藝術博覽會」，以及 2013 年的「臺中藝術博覽會」與 2016 年在高雄舉行的「港都國際藝術博覽會」，對於藝展與藝術品收藏風氣之推廣深具貢獻。

至於以基金會方式運作的「財團法人巴黎文教基金會」（1993），雖不是畫會組織，但也致力於推廣美術創作風氣。該會是由知名藝術家謝里法、廖修平與陳錦芳創立，仿效法國由國家獎助之「羅馬獎」，將競賽優勝者送往羅馬法國學院留學，並可獲得獎金的作法，「財團法人巴黎文教基金會」則設立每年舉行一次的「巴黎獎」，提供新臺幣三十萬元給予獲選人員，使其能夠赴國外學習藝術。儘管該獎現已停辦，但已讓不少國內青年藝術家受惠。

「社團法人臺灣視覺藝術協會」（1999），簡稱「視盟」，成立宗旨在於「服務藝術社群」，性質類似於自由業者的同業公會組織，提供藝術家相關專業知識、生活福利及法律諮詢的服務，對公部門的藝術活動更是積極參與，擔任藝術工作者與政府間的溝通橋樑。截至 2016 年，會員人數已超過一千人，甚具規模。該會亦有舉辦「臺灣當代一年展」的活動。（圖 10）

以上所舉美術團體，並非一般的畫會，因成員不一定是創作者，且成立之目的也不在於舉辦會員聯展或聯誼作用，而是具有特定之宗旨。這類非畫會的美術團體，有些則是具學術性質，以推動藝術評論或臺灣美術研究為目的，如「中華民國藝評人協會」（2000）是

圖 10 「社團法人臺灣視覺藝術協會」之標誌。（圖片來源：社團法人臺灣視覺藝術協會網站）

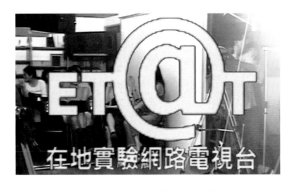

圖11　1998年，由「在地實驗」成立之「在地實驗網路電視臺」開播，製播「在地新聞」。（圖片來源：在地實驗網站）

以建立藝術評論之專業論述機制，促進國內外藝術評論團體的交流為宗旨；「臺灣科技藝術學會」（2013）是以提昇科技藝術研究與創作水準為宗旨；「臺灣藝術史研究學會」（2016）則是國內首創以推進臺灣藝術史之研究為宗旨的學術團體，成立以來每年定期召開年會與學術研討會，對臺灣美術研究之推進有顯著貢獻。

除此之外，1991年之後，隨著前衛藝術漸成風氣，但社會接受度仍有待提昇的情形下，有些藝術家便開始串連組織，以推廣當代藝術。其中較為特殊者，例如：「身體氣象館」（1992）基本上雖是小劇場團體，但因有意跳脫傳統戲劇的美學觀與表演方式，故涉入跨藝術的領域而與當代藝術有所交集，也給美術界一定的刺激作用；此類跨藝術團體亦有「天打那實驗體」（1992）等；「新觸角藝術群」（1995）則是嘉義第一個成立的當代藝術團體，顯示臺灣當代藝術不僅意圖超越傳統規範，也有意遠離政治與經濟的中心首都，從非核心地帶出發；「在地實驗」（1995）的特點則是致力於引入新媒體藝術，特別是當代的數位藝術，而後自2006年起始，由「在地實驗」策劃執行之「臺北數位藝術節」（臺北市政府主辦、臺北市文

化局承辦）更成為國內數位藝術展演及引入國外數位藝術之重要活動。（圖11）此外，「後八」（1996）與「國家氧」（1996）亦為具代表性的前衛藝術團體，其成員也常結合裝置、行為或新媒體藝術之創作。

至於「悍圖社」（1998）的成員雖大多是畢業自文化大學美術系，卻並非僅限於聯誼作用，而是有意凝聚力量、拓展當代藝術，故個別成員此前或有加入其他畫會，如「101現代藝術群」、「臺北前進者藝術群」、「笨鳥藝術群」、「新繪畫·藝術聯盟」或「臺北畫派」等團體，但仍共組「悍圖社」，且都還保有各自的獨立性，故成員如楊茂林、吳天章、陸先銘、郭維國、連建興、涂維政等，都有個人的特色與發展；（圖12）「未來社」（2001）亦是個別成員各有擅用之不同媒材與各自風格；「赫島社」（2001）則是由臺北藝術大學學生所組成的團體，但也意不在聯誼，而是集結以行為藝術的方式對藝術體制進行反思；「阿川行為群」（2003）則在創辦人葉子啟引領下，立足南臺灣，致力於行為藝術之展現並與國際交流，如「臺灣亞洲行為藝術交流展」（2004）；同樣植根於臺灣南部的前衛藝術團體還有位於高雄的「魚刺客」與「新臺灣壁

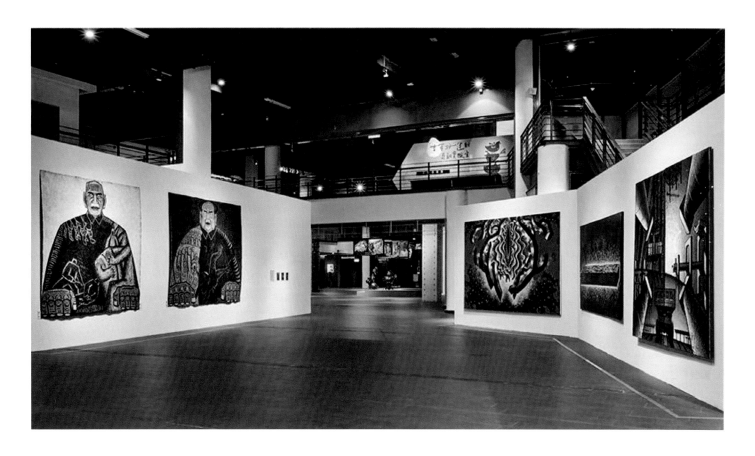

畫隊」（2010），兩者都是受到高雄市立美術館前館長李俊賢之啟發而創立。

　　且如前文所述，「魚刺客」標榜以海洋及相關議題作為創作出發點，為其主要特色，但後起之「臺灣海洋畫會」（2015）亦以海洋主題為創立之宗旨，甚且以之作為畫會名稱，足見認知到臺灣實乃海島國家，海洋的重要性卻長期被忽視，在視覺藝術領域的探索顯然有所不足，而期望能有所發見之意圖，確實有志一同。但「臺灣海洋畫會」的成員多為水墨畫家，且展出之作品仍多以海洋之畫題為主，未能加以延伸觸及更深入的人文與社會意涵。相對地，「魚刺客」則選擇從文化、歷史及環境三種層面切入，將海島、海民及海洋議題作為創作起點，並以前衛藝術的手法予以

探索，而有更具深度的人文意涵的呈現，手法與形式也更多樣。

　　至於近年成立之「臺北當代藝術中心」（2010），成員則不僅限於藝術家，亦包括策展人、學者與文化工作者等五十多人共同組織協會，且在臺北市大稻埕的保安街經營活動空間，致力推動國際文化交流與推廣前衛實驗性藝術，至今已主辦超過四百場以上之展覽、表演、論壇、藝術家講座、座談與工作坊等多類型藝文活動。由「臺北當代藝術中心」之設立與發展，足見當前致力於推展前衛藝術之美術團體，亦不限於只舉辦聯展活動而已，有些更嘗試結合文化界之相關人士與資源，藉由實體空間之經營，辦理各式多樣化的藝文活動，使當代藝術的觸及面能更加廣泛。

圖 12　1998 年成立之「悍圖社」已成為臺灣具代表性的當代藝術團體之一，圖為國立臺灣美術館 2017 年主辦之「硬蕊／悍圖」特展現場一景。（圖片來源：文化部網站）

前文提及之「桃園藝文陣線」，則是由非藝術創作者所主導，而致力於推廣當代藝術。尤其特別的是，「桃園藝文陣線」起初是因發起人劉醇遠在2014年太陽花反服貿學生運動期間，有感於建立地方文化之重要性，故提出「桃園文化升格願景」之宣言，而後於網路社群媒體臉書（Facebook）創立社團「桃園藝文陣線」，引發熱烈討論，然後才成立實體組織，並集結桃園的獨立書店、文化工作空間與藝術家，辦理一系列文化講座，更透過網路集資平臺，開始舉辦「回桃看藝術節」。「桃園藝文陣線」的成立過程（先有網路集結而後才創立實體組織）與運作型態（為辦理藝術節，先透過網路平臺集資，之後正式開始舉辦活動），雖是較特殊之個案，

但亦可看出網路對於推展藝術活動，乃至成立美術團體的重要性，以及新世代臺灣文化創生之理念與美術團體之功用的結構性轉變。（圖13）

此外，同樣特別值得一提的是女性藝術的團體，例如：「臺灣女性現代藝術協會」（1998），是由吳瓊華於高雄創立並擔任會長；「好藝術群」（1998）則是以中臺灣為據點的女性藝術家團體（女＋子＝好，故以此為名），但發表之作品未必都與性別議題或女性意識有關，如該會2000年第二度聯展便因前一年921大地震之故，以「天公的地母——謝天謝地」為展覽名稱，關注人與自然、土地與生命等議題，由此亦可見女性自主意識與性別意識提昇對於臺

圖13　2014年成立之「桃園藝文陣線」，隔年即舉辦第1屆「回桃看藝術節」（2015），活動內容不僅有視覺展演與藝文表演活動，有意推動地方藝文風氣，更有社區營造之目的，目前已經舉辦過三屆。圖為第1屆「回桃看藝術節」活動摺頁設計。（圖片來源：桃園藝文陣線網站）

圖 14 「好藝術群」是以中臺灣為據點的女性藝術家團體，2000 年該會舉行第二度聯展，因前一年 921 大地震，故以「天公的地母——謝天謝地」為主題。圖為「好藝術群」該年聯展中會員鄧淑慧之參展作品。（鄧淑慧提供）

灣美術界的衝擊，以及相關創作的深化和發展；(圖14)「臺灣女性藝術協會」（2000，簡稱「女藝會」）則是持續運作且較具規模的女性藝術團體，該會現有會員兩百三十餘位，包括藝術創作、藝術行政、藝術策展、藝術評論與藝術教育等領域工作者，且該會成員亦曾策劃多場當代女性藝術展，如 2003 年陳香君在高雄市立美術館策劃之《網指之間——生活在科技年代：第 1 屆臺灣國際女性藝術節》，對於推廣女性藝術及深化相關議題之論述甚有貢獻。(圖15)

就以上藝術團體之成立與運作狀況來看，亦可見 1990 年代迄今之美術團體對於當代美術推展之涉入程度，與意圖

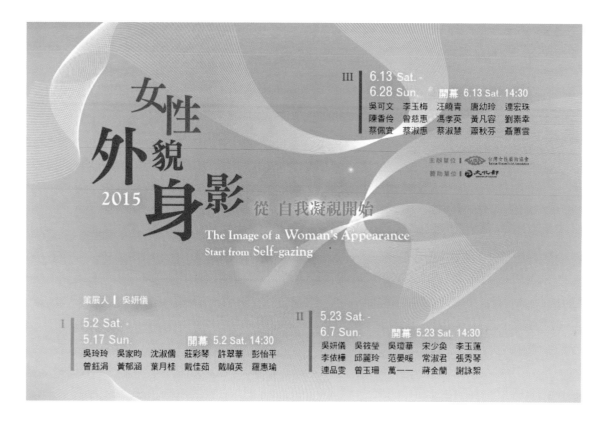

圖 15 2015 年，「臺灣女性藝術協會」展覽「女性外貌身影：從自我凝視開始」展覽海報。（圖片來源：臺灣女性藝術協會臉書專頁）

擴展至全臺各地的嘗試,以及藝術創作方式、表現型態與涉入社會議題的廣度。

經營替代空間之美術團體

如前述所言,在 1990 年代之後,有些美術團體亦開始經營自身的展覽空間,而此種空間之屬性因為既不同於美術館也跟畫廊不一樣,故常以「替代空間」稱之。「替代空間」一詞源自外語 alternative space,而 alternative 亦有「非主流的」或「另類的」的意思。因而此種替代空間有的並不只有展示空間,可能還另有創作空間,或者是採複合式經營的方式。而更為重要的是,替代空間的展覽亦往往為相對非主流類型的創作,如跳脫傳統媒材之區分,運用複合媒材、新媒體或多媒體,或者是裝置藝術、數位藝術,乃至展覽結合行為藝術的前衛嘗試,更使替代空間不僅在空間本身與定位上不同於美術館及畫廊,也在展覽規劃與作品呈現上具有另類風格。而且 1990 年代策展概念亦開始於臺灣風行,有的替代空間的展覽因而不再僅是聯展的概念,而有主題性策展的表現。

1991 年後新成立的美術團體並有經營替代空間者,並非罕見特例,諸如:位於臺北市的「新樂園藝術空間」(1995),由名稱就可看出經營藝術空間乃是該組織最主要目的;「竹圍工作室」(1995)則位於新北市,該工作室不僅有展示空間,近年來更邀請國外藝術家進行駐村計畫,此外亦關注當地社區發展與環境等議題,舉行與在地相關的活動講座;「非常廟」(1997)是當代藝術家團體,2006 年由會員合資開辦位於臺北市的「非常廟藝文空間」(VT Artsalon,簡稱 VT),是當時罕見之複合式藝術沙龍,2008 年起更增加新業務,包括藝術諮詢與製作限量版藝術品等,經營更趨多元;至於「臺北市天棚藝術村協會」(1999)則是藝術家薄茵萍所指導習畫的藝術愛好者所組成,因其畫室位於臺北市大同區環河北路公寓的頂樓,故取名為「天棚」,並於該會所在之同棟公寓經營展示空間,且該會由於緊鄰大稻埕的九號水門,因而動念美化淡水河畔的堤防,現今已完成四幅共長近兩百公尺的馬賽克磁磚壁畫;「打開──當代藝術工作站」(2001)則是由陳志誠及其國立臺灣藝術大學學生於新北市板橋區組織成立之藝術家所營運的空間,活動包括藝術策展、跨領域交流、研究與出版等(2009 年後遷至臺北市甘州街);「乒乓創作團隊」(2008)

成員主要為國立臺北藝術大學的學生，曾合資經營創作與展示空間「乒乓空間」。

以上團體及其展示空間均是位於大臺北地區，但臺灣其他地方也有這種藝術團體兼營替代空間的現象，例如於臺南市經營的「邊陲文化」（1992），開始是由七位初從文化大學美術系畢業的藝術家組成，以會員制方式運作，所規劃之展覽包括平面藝術與裝置藝術等不同形式，具有前衛實驗性質；臺中市則有「得旺公所」（2000），不僅發行《旺報》推廣當代藝術，亦於成立隔年承辦經營臺中後火車站的「20號倉庫」，使之成為中部重要的藝文替代空間，並且有意串連北、中、南替代空間，共同改變藝術生態；位於臺南市之「文賢油漆工程行」（2000）亦為重要之替代空間據點；高雄市則有「高雄市新浜碼頭藝術學會」（2009）所經營之「新浜碼頭藝術空間」（1997）；[4]（圖16）而後「高雄雕塑協會」在2012年成立隔年起，亦於高雄市新興區大同一路經營「2013藝術空間」，並自2016年8月後改由「荒山日安」畫廊進駐；「桃園藝文陣線」則是向臺鐵承租中壢車站的五號倉庫，成立「中壢五號倉庫藝文基地」，作為藝文展演與社區文化活動的據點。

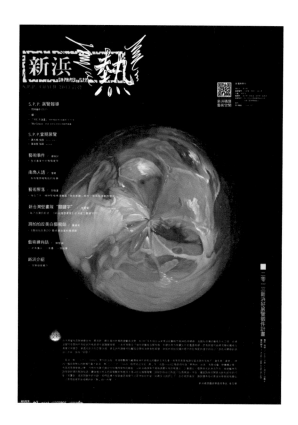

圖16 「高雄市新浜碼頭藝術學會」除經營「新浜碼頭藝術空間」，也發行季刊《新浜熱》（S. P. P. Chaud），圖為2013年創刊號封面書影。（高雄市新浜碼頭藝術學會提供）

就上述現象來看，這些美術團體已經不能再以「畫會」視之，因為他們成員的創作不僅是繪畫而已，更包含裝置藝術、行為藝術與數位藝術等。而且甚至會務重點也不只是結社成會，讓會員交流聯誼而已，更透過組織經營所謂替代空間，甚或組織與空間實為一體兩面，相依而生。這也可見臺灣美術界多元化發展之趨向。並且由於網路數位化時代的來臨，多數美術團體都有成立社群網站的粉絲頁或社團頁面，或者設有獨立網站，刊載美術團體的展覽資訊，並且不時更新活動訊息。這種藉由網路平臺推動會務，並推廣美術風氣的現象，應當會成為持續發展之趨勢。前述「桃園藝文陣線」則甚至先於網路建立社團，而後才正式成立實體組織，更可看出網路活動的潛在動員能量。「桃園

藝文陣線」也還利用網路平臺進行集資以辦理藝術節,亦可見網路對於藝文團體的助益。

▌結語

　　1991年以來成立的美術團體,我們可以看到一些大致的趨向,首先是一般的畫會,不僅保有聯誼作用,透過舉辦聯展等活動凝聚團體的向心力,更朝向分眾化的方向發展:有的深耕地方,有的則在職業團體中成立畫會,且各類創作媒材也都有不只一個畫會,呈現更多樣型態的進展。其次,也有各種因推展特定目的而集結之美術團體,分頭推進臺灣當代藝術。此外,前衛美術團體也發展出各自特色,並以不同方式運作,有些更透過經營替代空間,以此為據點來推廣藝文風氣,或與地方社區產生更深之聯結,抑或善用網路媒介凝結組織與資源。總之,當代臺灣美術團體確實愈來愈多元、多樣而蓬勃發展,且更有活力,整體美術界因而也愈加欣欣向榮。

▌註釋

註1　目前關於臺灣美術團體的研究,《聚合‧綻放:臺灣美術團體與美術發展》(林明賢撰文,臺中市:國立臺灣美術館,2017),應屬最為完整,其中附有年表羅列各美術團體的成立年代與主要成員等資料。本書撰寫之時即曾參照,但《聚合‧綻放:臺灣美術團體與美術發展》的研究只到1999年,因而2000年至2018年之間新設立之臺灣美術團體的資料,只能另行蒐集。在搜尋的過程中,雖透過《藝術家》雜誌公開徵集相關資料,但恐怕不免仍有所遺漏。不過在有限時間內,本書已盡力匯集資料,力求完整且客觀呈現當代臺灣美術團體之狀況。此外,對於《聚合‧綻放:臺灣美術團體與美術發展》書中的資料,參考之時亦有所考訂。

註2　以下列舉之美術團體首次提及均附上成立年代,以括號標示。

註3　關於全國各地畫會的分布狀況,可參見書末第266-267頁所附之「1991年後臺灣美術團體分布地區簡圖」。

註4　事實上,位於高雄市鹽埕區的「新浜碼頭藝術空間」早在1997年就已經設立,發起人大多為「高雄市現代畫學會」成員。因有感於高雄地區當代藝術展演空間之不足,故由三十三位高雄當地藝術家採會員制方式而共同發起成立「新浜碼頭藝術空間」。而後為求永續經營,「新浜碼頭藝術空間」執行委員會於2008年底共議籌組人民團體,於2009年1月10日正式立案成立「高雄市新浜碼頭藝術學會」,並經營「新浜碼頭藝術空間」迄今。

1991 年後美術團體簡介及圖版

本部分為 1991 年後美術團體之重點選介，自本冊紀錄之 313 個
美術團體中，由作者挑選 61 個團體作進一步解說，帶領讀者了
解該團體的成立緣由、宗旨，以及展覽狀況等，以點狀深入的
方式，對此一時期美術團體的活動情形提供更具體的說明。

美術團體之介紹順序係按照創立年代排列，各團體刊頭上的編
號與本書「1991 年後美術團體年表」（見 268 頁）之團體編號
相同，以便相互參照。藉由「簡介」與「年表」的配合閱讀，
讀者可更加了解 1991 年至 2018 年間臺灣美術團體的發展樣貌。

3
基隆
現代畫會

團體名稱：基隆現代畫會
創立時間：1991.3
主要成員：楊成愿、廖純媛、柳維喜、柳建同、周偉、周為堅、周明訓、蔡維
　　　　　德、蔡明弘、陳建伶、陳彥廷、張維珊、林俊賢、林為志、朱書賢、
　　　　　蘇正順、姚浚振、吳曉青、洪武宗、翁毓莛、袁鴻佑、俞淑清、黃琬
　　　　　玲、劉宗佩、劉杰、紀蘼倍。
地　　區：基隆市
性　　質：繪畫、裝置藝術、實驗性視覺藝術創作。

　　「基隆現代畫會」為 1991 年由藝術家楊成愿集結其畫室之學生，在美術相
關科系畢業後，仍繼續在家鄉基隆進行藝術創作者，所組織而成之畫會。該會成
員之作品，不侷限於平面繪畫，也有許多當代裝置藝術及實驗性視覺藝術之創
作。該會持續規劃聯合展覽或藝術推廣相關活動，對於促進基隆地區當代藝術創
作之風氣深具貢獻。

　　「基隆現代畫會」的推動組織者楊成愿，1947 年出生於花蓮，1971 國立臺
灣師範大學美術系畢業，而後至日本大阪藝術大學油畫研究科深造，於 1981 年
畢業。專研油畫及版畫的創作，畫風較傾向於超現實主義，近年以臺灣代表性建
築為主題進行創作。1987 年 9 月楊成愿於雄獅畫廊舉行首次油畫個展「化石與

陳建伶2004年的作品〈蛹之生〉。
（基隆現代畫會提供）

空間系列」，近期 2000 年則於基隆市立文化中心舉辦「建築與臺灣」油畫個展。在教育方面，楊成愿積極鼓勵學生嘗試現代藝術的各種創作手法，並發起成立「基隆現代畫會」以推廣基隆之當代藝術。

「基隆現代畫會」於 1992 年 4 月舉辦畫會首展，以及 1994 年 9 月畫會聯展、1998 年 8 月「基隆新藝術展」、2000 年 12 月「跨世紀藝術展」、2005 年 6 月「我看見 I SEE 當代影像展」、2007 年 8 月「城市‧生活」等展覽。

基隆現代畫會發起人楊成愿
1999年之作品〈科學館〉。

右上圖：
廖純媛2012年的作品〈欣裳〉。
（基隆現代畫會提供）

右中圖：
周為堅1998年的作品〈客廳〉。
（基隆現代畫會提供）

右下圖：
林俊賢2016年的作品〈森音測繪〉。
（基隆現代畫會提供）

余淑清2000年的作品〈打瞌睡的地方〉。
（基隆現代畫會提供）

19

身體
氣象館

團體名稱：身體氣象館
創立時間：1992.1
主要成員：王墨林
地　　區：臺北市
性　　質：劇場表演

王墨林為發展臺灣小劇場的重要人物，於1992年
與友人一同創辦「身體氣象館」，藉由身體與行為藝
術進行表演，目的為藉由身體等前衛藝術表演進行跨
文化交流，不以營利作為主要目的，自成立以來每年
皆策劃一年度表演，邀請來自不同國家具有不同文化
背景的藝術家參與演出，將臺灣小劇場建立一種新的
表演型態，並不受限於特定空間場域，成為臺灣表演
藝術與國際間重要代表團體。

「身體氣象館」於2005年接手臺北市文化局委託
經營「牯嶺街小劇場」，並成立「小劇場共同營運實
行委員會」，成員包含劇場工作家、藝術行政者及經

左圖：
「身體與歷史」表演藝術季宣傳品。（圖片來源：「聲軌
──臺灣現代聲響文化資料庫」網站）

右圖：
牯嶺街小劇場外觀一景。

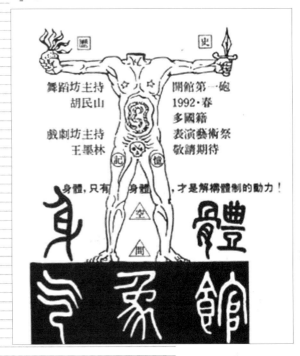

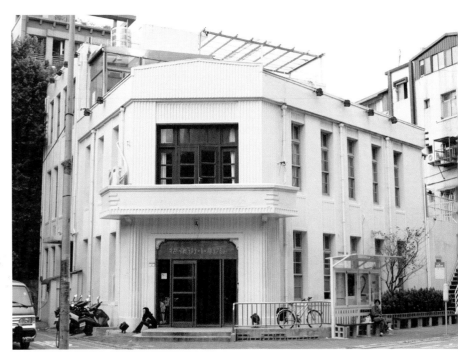

營管理者等十位人員，針對小劇場經營及發展進行定位思考。「身體氣象館」更主辦以身障者為主的劇場表演《第六種官能表演藝術祭》截至 2017 年已主辦十屆之多，在在說明其成立宗旨：「以不同的文化肢體語言的展現，從事新的表演美學之探討。」展現對於身體表演另一種面貌的探索，此類型劇場表演給予身障者另一個表演可能。

身體氣象館主辦之古希臘悲劇《安蒂岡妮》展演海報，2013年於牯嶺街小劇場演出。（圖片來源：LULUSHARP部落格）

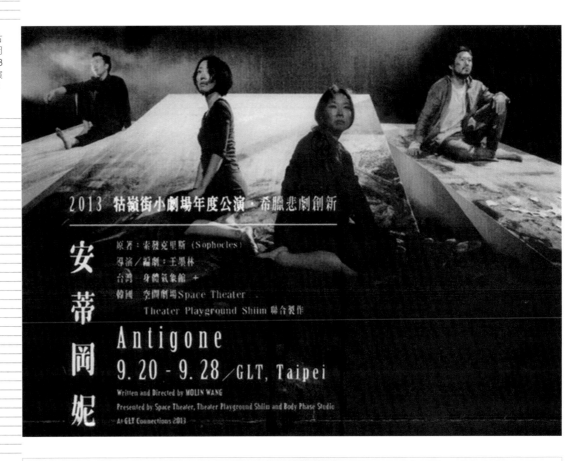

身體氣象館主辦之「表演人權論壇——第10屆第六種官能表演藝術祭」活動海報，2016年於牯嶺街小劇場。（圖片來源：身體氣象館網站）

團體名稱：U畫會
創立時間：1992.4.19
主要成員：薛文碩、洪啟元、蔡宏霖、楊其芳、何忠術、楊得崑、郭懷升、蔡聰哲、李坤德等。
地　　區：臺南市
性　　質：水彩、油畫與版畫等。

「U畫會」是由十位國中小老師發起。以「U」命名畫會，是因為其音與「優」諧音，且其成員均為教師，故以臻於「優」互勉教學與藝術創作。現今成員皆已從教職退休。會員創作皆以西畫為主，風格包含具象與抽象，素材涵蓋水彩、油畫或版畫，並獲得許多競賽之獎項，例如：高雄市美展、南美展、臺灣省公教人員書畫美展、南瀛美展等。會員也因職務關係常協助校園美化，且於各地個展或結伴聯展。1992年12月8日至13日，「U畫會」於臺南社會教育館舉辦畫會首展，創會至今已在臺南、嘉義、高雄、臺東等地展覽近四十回。

1992年，畫會首展於臺南社教館舉行，成員合影於展場門口。
（U畫會提供）

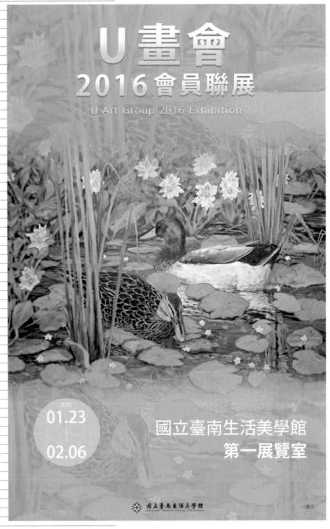

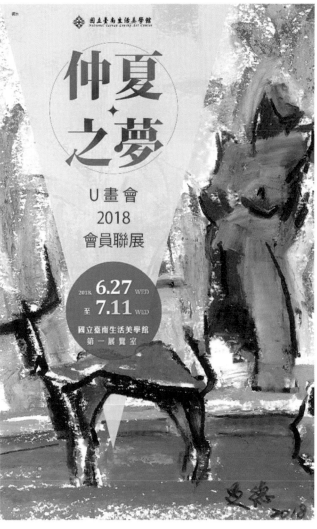

上左圖：「U畫會2016會員聯展」活動海報。（圖片來源：文化部網站）

上右圖：「仲夏之夢：U畫會2018會員聯展」活動海報。（圖片來源：國立臺南生活美學館網站）

下左圖：2010年5月，會員洪啟元於臺南生活美學館「生活藝宴·美學傳情」社區藝術巡迴展示範水彩創作技巧。
（U畫會提供）

下右圖：2010年7月，會員蔡宏霖於「生活藝宴·美學傳情」社區藝術巡迴展嘉義鹿草展場，向民眾介紹版畫和藏書票。
（U畫會提供）

中華民國畫廊協會

團體名稱：中華民國畫廊協會
創立時間：1992.6.8
主要成員：鍾經新、陳菁鑒、張逸群、蕭耀、陳仁壽、廖苑如、朱恬
　　　　　恬、王色瓊、錢文雷、王雪沼、王采玉、蔡承佑、許文智、
　　　　　王薇薇、李青雲、王凱迪、陳昭賢、陳錫文、李威震、陳雅
　　　　　玲等。
地　　區：臺北市
性　　質：畫廊

　　自 1980 年代末，臺灣興起藝廊設置風潮，卻缺少有組織的公會，此時畫廊界及藝文界相關人士便有意籌備組成畫廊協會，而後向內政部登記立案，於 1992 年 6 月 8 日成立「社團法人中華民國畫廊協會」。首任理事長為張金星（阿波羅畫廊），現任理事長為鍾經新（大象藝術空間館），任期至 2020 年 12 月。現有會員一百八十八間藝廊。

　　隨著藝術產業之發展，協會業務亦逐步擴張，故將秘書處分為三個部門，即會務中心、藝術博覽會、臺北藝術產經研究室。

　　會務中心主要工作是提供會員服務，包括舉辦會員交流活動，協助會員至國外參展、作品鑑定與鑑價服務，以及偽作爭議案件申訴處理等。

2017年，畫廊協會舉行二十五週年系列活動「那些年，我們一起走過的臺灣畫廊史」座談會。（圖片來源：臺北藝術產經研究室網站）

2018年臺北國際藝術博覽會宣傳海報。

2018年臺北國際藝術博覽會展場一景。

2012年5月，成員合影於2012畫廊週記者會，左起陸潔民、錢文雷、張學孔、許耿修、劉煥獻、游仁翰。（劉煥獻提供）

藝術博覽會方面，則致力藝術推廣，於成立三年後，1995年起定期舉辦「臺北藝術博覽會」，舉行十年後，為因應藝術市場趨勢之轉變與國際化之潮流，於2005年更名為「Art Taipei 臺北國際藝術博覽會」。此博覽會不單限於藝術產業界人士，每年亦吸引眾多一般民眾參觀，成為藝術界重大盛事。而除了「Art Taipei 臺北國際藝術博覽會」，畫廊協會亦有籌辦地方型藝術博覽會，如於2012年在臺南舉行「府城藝術博覽會」，隔年更名為「臺南藝術博覽會」並持續辦理至今，2013年

花蓮富源國小學童參與2017年臺北國際藝術博覽會「藝術教育日」。

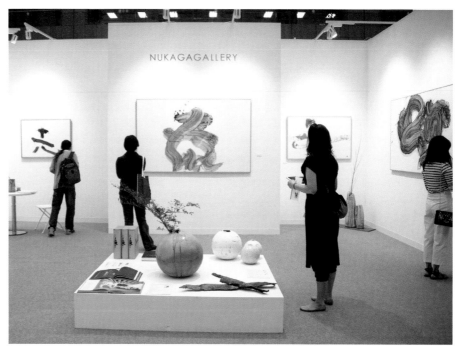

2017年臺北國際藝術博覽會展場一景。

亦開始舉辦「臺中藝術博覽會」，2016 年則在高雄舉行「港都國際藝術博覽會」。

此外，為了臺灣畫廊產業之發展與相關政策推動之需求，協會於 2010 年 6 月成立附屬機構「臺北藝術產經研究室」，負責產業環境與趨勢研究，以及數據「中華民國畫廊協會」不僅為會員提供服務，更以推動畫廊產業之健全發展，以及跟接軌國際藝術市場為目標。協會於各地所籌辦之藝術博覽會，亦對臺灣美術欣賞與收藏風氣之推廣深具貢獻。

2019年臺南藝術博覽會宣傳海報。

2019年臺南藝術博覽會展場一景。

財團法人巴黎文教基金會

團體名稱：財團法人巴黎文教基金會
創立時間：1993
主要成員：謝里法、廖修平、陳錦芳。
地　　區：臺中市
性　　質：基金會

「財團法人巴黎文教基金會」標誌。
（財團法人巴黎文教基金會提供）

巴黎三劍客左起：廖修平、陳錦芳、謝里法在紐約共商籌備「巴黎獎」的情形。（藝術家出版社提供）

　　1960年代，謝里法、廖修平、陳錦芳三人同樣留學巴黎學習藝術，同為臺灣留學生，在異地留學自然有不少交集。法國國立美術學院自17世紀以來設立「羅馬獎」，分別有繪畫、建築及雕刻三項目，競賽優勝者即可獲得羅馬留學一年的獎金，對照到當時臺灣的藝術環境，國內並沒有任何一個單位能夠提供如此優渥的獎勵，給予藝術圈中學子，此背景為設立巴黎文教基金為埋下種子。

　　直到1990年代，前述三人皆在藝壇闖出一番天地，也具有足夠能力時，決定組成「巴黎文教基金會」並且設立「巴黎獎」，每年舉行一次，提供新臺幣三十萬元給予獲選人員，能夠前往世界各地學習藝術，為臺灣藝術圈付出心力。可惜的是「巴黎獎」目前已停辦，改為舉行文學獎。

上圖：1996年第4屆巴黎大獎得主賴九岑作品。（財團法人巴黎文教基金會提供）

下圖：巴黎文教基金會每年舉辦「國際版畫邀請展」，推廣版畫藝術。圖為2018年於國立臺灣師範大學德群藝廊舉行之「國際版畫邀請展」。（財團法人巴黎文教基金會提供）

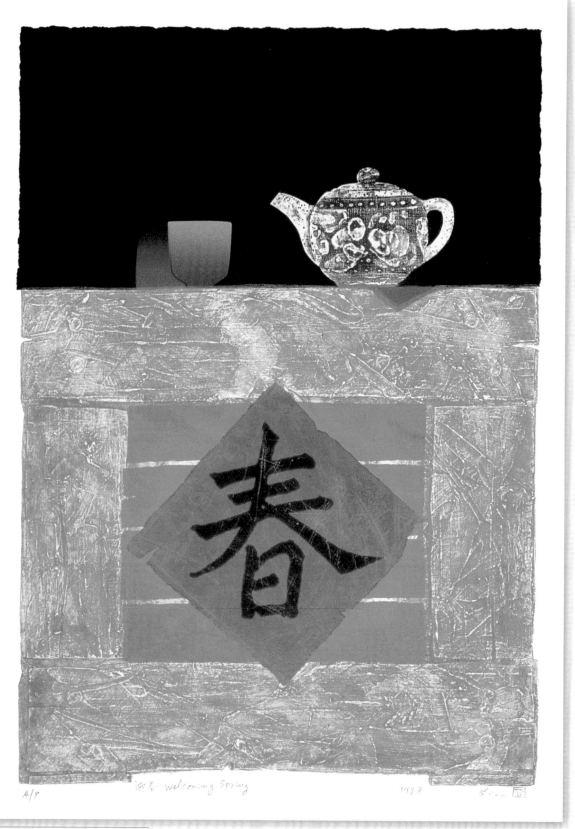

A/P　　　　　迎春 Welcoming Spring　　　　　1998　　　　　Liao

廖修平，〈迎春〉，絲網版、紙凹版，60×43cm，1998，中國美術館典藏。

▌2000年第7屆巴黎大獎得主朱哲良作品〈文化·符碼〉。（財團法人巴黎文教基金會提供）

上圖：陳錦芳，〈安迪剛離開〉，壓克力、拼貼、畫布，127×182.9cm，1990。

下圖：1995年第3屆巴黎大獎得主郭淳作品。（財團法人巴黎文教基金會提供）

1993年第1屆巴黎大獎得主
謝伊婷作品。（財團法人巴
黎文教基金會提供）

1998年第5屆巴黎大獎得主
周沛容作品。（財團法人巴
黎文教基金會提供）

1999年第6屆巴黎大獎得主
鄭政煌作品。（財團法人巴
黎文教基金會提供）

團體名稱：十方畫會（1995年更名「八方畫會」）
創立時間：1993
主要成員：曾坤明、蘇憲法、蔡明勳、周麗華、蔡正一、馮承芝、郭明
　　　　　福、陳諄華、李琪蓮、蔡春梅、林文昌、林耀堂等。
地　　區：全國
性　　質：油畫、水彩、水墨、版畫、玻璃藝術、攝影、數位影像創
　　　　　作、複合媒材等。

2018年，八方畫會聯展展覽現場一景。（八方畫會提供）

2015年，第14屆臺灣八方畫家協會二十週年畫展「八方迴響」文宣設計。（八方畫會提供）

　　畫會於 1993 年成立時，原本命名為「十方畫會」，而後在 1995年討論後，改名為「八方畫會」。取用「八方」作為畫會名稱，是因成員專精領域各不相同，運用不同媒材來表達他們的藝術創作理念，使畫會整體的表現呈顯多樣且豐富的面貌。成員雖來自四面八方，卻也能相互匯集交流。

　　「八方畫會」是由十二位國內知名的藝術家所組成的，大都畢業於國立臺灣師範大學美術系，或曾先後任教於復興美工與銘傳大學等藝術相關科系，因而促成此一美術團體。十二位成員中，從事油畫創作的有六位（曾坤明、蘇憲法、蔡明勳、周麗華、蔡正一、馮承芝）、水彩創作者二位（郭明福、陳諄華）、彩墨創作者二位（李琪蓮、蔡春梅）、

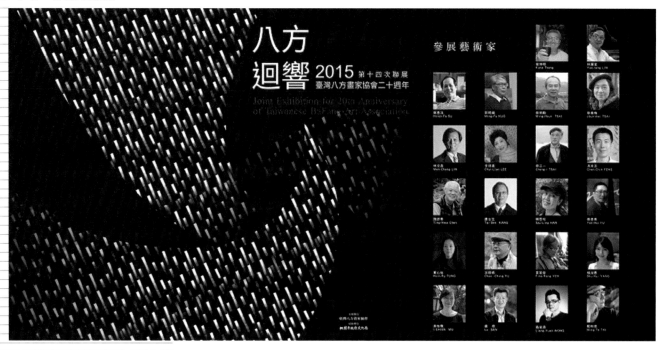

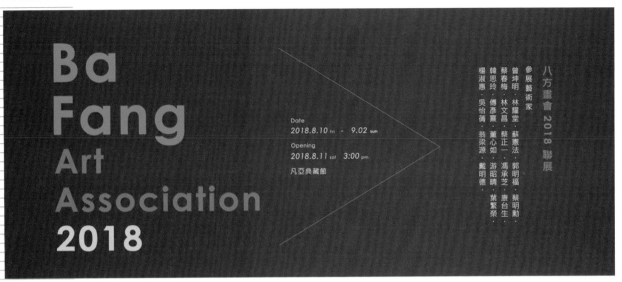

Ba Fang Art Association 2018

Date
2018.8.10 fri - 9.02 sun
Opening
2018.8.11 sat 3:00 pm
凡亞典藏館

八方畫會 2018 聯展

參展藝術家
曾坤明・林耀堂・蘇憲法・郭明福・蔡明勳
蔡春梅・林文昌・蔡正一・馮承芝・康台生
韓思玲・傅彥熹・董心如・游昭晴・葉繁榮
楊淑惠・吳怡蒨・翁梁源・戴明德

八方畫會聯展於凡亞藝術空間之展覽主視覺設計。（八方畫會提供）

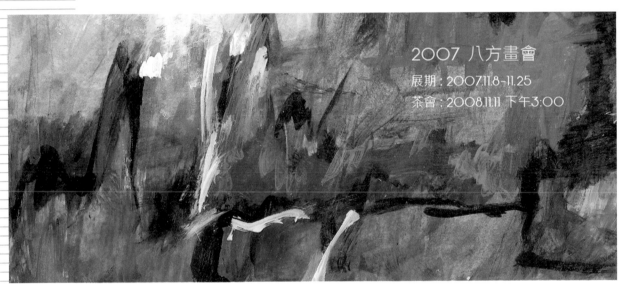

2007 八方畫會
展期：2007.11.8-11.25
茶會：2008.11.11 下午3:00

「八方雲集：2017八方畫會聯展」於凡亞藝術空間之展覽主視覺設計。（八方畫會提供）

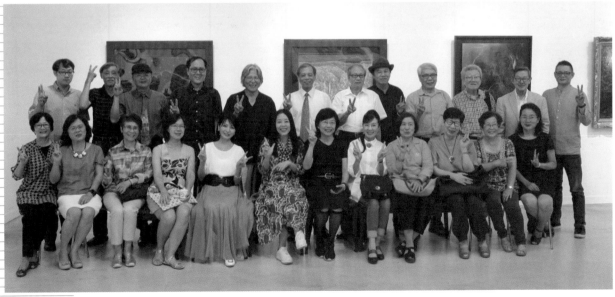

八方畫會會員合影，2018年。（八方畫會提供）

壓克力畫創作者一位（林文昌）、版畫創作者一位（林耀堂）。他們的作品各有面貌，故取名「八方」。

　　該會約定由會員依序輪流擔任會長，除了辦理聯誼活動之外，更負責主辦畫會聯展。從 1996 至今每年舉辦聯展，近期曾於宜蘭縣政府文化局舉辦「八方雅集：2017 八方畫會第 15 屆聯展」，以及於凡亞典藏館舉行「八方畫會 2018 聯展」。

「八方雲集：2017八方畫會聯展」於凡亞藝術空間之展覽告示。（八方畫會提供）

蘇憲法，〈滿秋〉，油彩、畫布，80×116.5cm，2018。

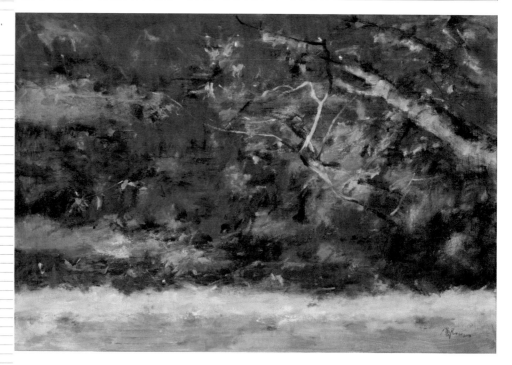

臺北水彩畫協會

團體名稱：臺北水彩畫協會（1999年改名「臺灣國際水彩畫協會」）
創立時間：1993
主要成員：羅慧明、鄭香龍、蘇憲法、黃進龍、郭明福、張旭光、郭宗正、陳文龍、謝明錩、洪東標、尤瑋毅、王輝煌、林仁傑、莊明中、藍榮賢、王志誠、陳主明、劉雲、王皓諄、林政伯、陳明湘、陳原成、高慶元、 秦仲璋、黃文祥、林仁山、連明仁、王皓諄、范祐晟、李雨樵等。
地　　區：臺北
性　　質：水彩

右圖：2018年「芬芳大地──臺灣國際水彩畫協會會員展」宣傳海報。

左圖：會員吳炯韋受訪於「藝術家專訪」水彩大師單元。（臺灣國際水彩畫協會提供）

　　「臺北水彩畫協會」成立於1993年，由水彩畫家羅慧明擔任創會會長，1999年改名為「臺灣國際水彩畫協會」。西方媒材進入臺灣藝術圈後，水彩與油畫便成為主流繪畫媒材，然隨著時間推進，油畫卻成為談到西洋畫第一個想到的重要媒材，水彩畫的地位式微，在此背景下「臺灣國際水彩畫協會」成立，目的為讓水彩畫能夠與油畫具有相同地位，至今已有一百位會員加入。

　　「臺灣國際水彩畫協會」積極舉行會員與非會員之間聯展作品交流，且透過水彩本身媒材，實驗在不同紙張上創造出不同肌理及不透明效果，使水彩畫具有更高層次及豐富度。該會曾舉辦多次國際性水彩邀請展：2006年第6屆日本國際現代水彩畫秀作展、2006年臺灣國際水彩畫會員聯展、2007年臺灣國際水彩

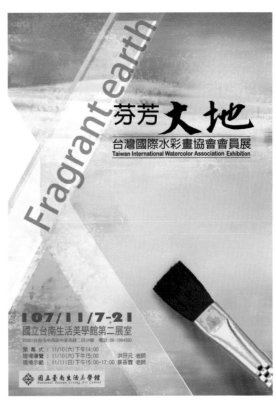

邀請展、2008 年臺灣國際水彩邀請展。2017 年首次聯合「臺灣水彩畫協會」與「中華亞太水彩藝術協會」，共計展出三百零四幅作品，更邀請「日本水彩畫會」的二十六幅作品，舉辦「臺日水彩畫會交流展」並在奇美博物館展出一個月。近期 2019 年則在官方臉書專頁進行「藝術家專訪」活動，記錄會員的創作歷程及風格特色。

上圖：
2017年「臺日水彩畫會交流展」宣傳品。

下圖：
會員吳炯韋水彩作品〈臺灣大學〉。
（臺灣國際水彩畫協會提供）

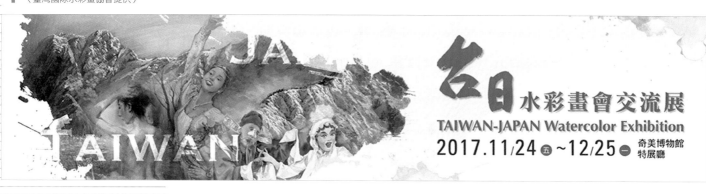

黃紅梅，〈金門獅
球山邊的獅球〉，
56×76cm，2017。
（臺灣國際水彩畫協
會提供）

莊明中2016年的作品
〈蘭嶼交響1〉。

56
臺灣雕塑學會

團體名稱：臺灣雕塑學會

創立時間：1994

主要成員：王秀杞、楊奉琛、陳金典、何恆雄、周義雄、許禮憲、李亮一、謝棟樑、李龍泉、李寶龍等。

地　　區：臺北市

性　　質：雕塑

「臺灣雕塑學會」之學會標誌。（圖片來源：臺灣雕塑學會臉書專頁）

2017年「非形不可——臺灣雕塑學會2017年會員大展」展覽現場一隅。（圖片來源：臺灣雕塑學會網站）

　　「臺灣雕塑學會」成立於 1994 年，以推廣臺灣雕塑藝術與雕塑教育為宗旨，不定期舉辦雕塑展覽與教育活動。現任理事長為王秀杞，前任理事長為楊奉琛，兩人皆為國內知名雕塑藝術家。

　　王秀杞 1950 年生，1973 年自國立臺灣藝術專科學校雕塑科（今國立臺灣藝術大學雕塑學系）畢業，1984 年獲臺灣省全省美術展覽會雕塑部第一名及永久免審查資格，作品多為具象風格之石雕與木雕，並於陽明山設立「王秀杞石雕公園」。楊奉琛為著名雕塑家楊英風長子，1955 年生於宜蘭，1976 年畢業於國立臺灣藝術專科學校雕塑科，2015 年逝世。楊奉琛除曾任「臺灣雕塑學會」理事長，亦曾擔任楊英風美術館館長、楊英風藝術文教基金會執行長、呦呦藝術事業有限公司負責人

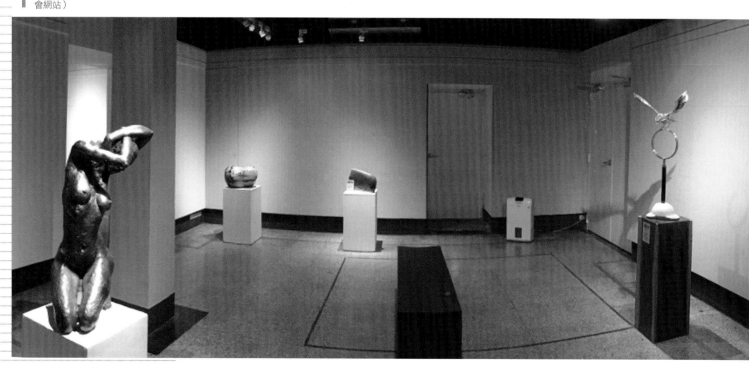

與木易國際藝術有限公司負責人等多項職務。其創作除一般雕塑，亦有造景藝術、景觀雕塑、玻璃雕塑、光效雕塑、雷射藝術等。

2017年「非形不可──臺灣雕塑學會2017年會員大展」於國立臺灣藝術教育館舉行。（圖片來源：臺灣雕塑學會網站）

許禮憲，〈盼〉，黑花崗岩，95×35×55cm，1991，臺北市立美術館典藏。

「臺灣雕塑學會」近期辦理展覽有：2017年「非形不可——臺灣雕塑學會2017年會員大展」於國立臺灣藝術教育館；2017年「雕藝‧形塑——臺灣雕塑學會會員聯展」於三義木雕博物館；「傳統與創新——臺灣陶瓷雕塑學會聯展」於鶯歌陶博館（2017）與國父紀念館（2018）；「臺灣雕塑學會2018年會員大展」於臺中港區藝術中心中央藝廊。

上圖：
王秀杞，〈忘憂童子〉，奧羅拉石，28×23×18cm，1992。

下左圖：
周義雄，〈壯士臨風〉，青銅，88×56×37cm，1993。

下右圖：
謝棟樑，〈一片冰心蘇子卿〉，青銅，44.5×30×20cm，1993。

右頁圖：
何恆雄，〈融合〉，觀音石，380×100×100cm，1994，國立臺灣美術館典藏。

62
21 世紀現代水墨畫會

團體名稱：21世紀現代水墨畫會
創立時間：1995.5.7
主要成員：劉國松、楚戈、李祖原、李重重、洪根深、黃朝湖、郭少宗、王素峰、袁金塔、羅芳等。
地　　區：臺北
性　　質：水墨

1995年5月，21世紀現代水墨畫會會訊第1期封面。

　　「21世紀現代水墨畫會」成員認為藝術中心將不如同以往——僅以歐洲國家或者美國為發展重點，而將隨著中國經濟崛起與華人藝術發展轉移至亞洲。對照於西方的油畫媒材，「水墨」成為華人世界中特有材料，能夠與油畫強烈區隔，因此應該選擇「水墨」作為發展重點；隨著接收來自不同文化觀念的影響，水墨跳脫過去傳統模式，不僅只用以表現山水或者反映文人心境，一改大眾認為的傳統水墨畫面貌，進一步的發展「抽象畫」類型成為「現代水墨」，結合21世紀西方藝術圈中的新概念，以中國過去傳統材料繪畫，吸取他國藝術概念融合，使水墨畫有了不同的全新面貌，為臺灣現代水墨界進行改革，讓水墨傳統素材具有現代意象，並且呈現於大眾眼前。

1995年，21世紀現代水墨畫會成員合影。

蕭仁徵，〈春之舞〉，彩墨、紙本，
179×180cm，1998。

李重重，〈旭日東昇〉，水墨、紙本，
69×69cm，1993。

上圖：黃朝湖，〈流金的時空〉，彩墨，1999。

下圖：劉國松，〈雪網山痕皆自然（A）〉，彩墨、紙本，188×463cm，2012。

李振明，〈賞鳥手紀之一〉，彩墨，97×91cm，1994。

▍ 楚戈，〈曾經滄海難為水，除卻巫山不是雲〉，布上彩墨，219×95cm×2，1994。

▍ 右頁上圖：袁金塔，〈迷〉，水墨、宣紙、綜合媒材，84×108cm，1995。

▍ 右頁下圖：羅芳，〈明月澄懷〉，彩墨，20×30cm，1997。

63
新樂園
藝術空間

團體名稱：新樂園藝術空間
創立時間：1995
主要成員：非固定成員
地　　區：臺北
性　　質：實驗性、當代性。

　　「新樂園藝術空間」創立於1995年1月7日，同時舉行開幕聯展，由數位原「二號公寓」之成員發起，揭示的創社宗旨是：「『新樂園』為一特定藝術空間，經由不同成員之藝術觀來探討當前藝術與社群之關係。我們關心藝術的人文價值：在態度上是真誠的；在內涵上是跨領域的；在方法上是藝術的、學術的。」

　　1995年擔任新樂園發言人的杜偉表示：「『新樂園』不是一個相對畫廊、美術館存在的『純』替代空間。成員們自立自主支持此空間，除了在此展出可維持作品的純粹性、學術性，更希望藉由相互砥礪，不斷的向自我創作挑戰，並以人文角度出發，對整個藝術大環境付出關懷。」

　　與其他藝術團體不同的是，「新樂園藝術空間」非由固定成員所組成，每兩年為一期，更換不同成員，每期大約有十多位至三十位成員。與坊間畫廊不同，不以特定人物所主持，皆由當期藝術家自組營運，且

「新樂園藝術空間」2019年舉辦之春季講座「尋找對話的路：淺談以巴的文化藝術」。（圖片來源：新樂園藝術空間臉書專頁）

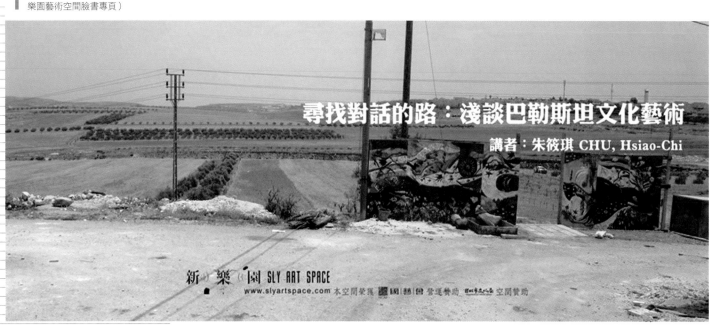

尋找對話的路：淺談巴勒斯坦文化藝術

講者：朱筱琪 CHU, Hsiao-Chi

新樂園 SLY ART SPACE
www.slyartspace.com 本空間榮獲 🏛 🔲 🔷 🔳 營運贊助 ⬛⬛⬛⬛ 空間贊助

「新樂園」發言人杜偉（左）及展覽負責人王國益，攝於1995年。（藝術家雜誌提供）

須由藝術家之間推舉出正、副執行長，設有十人的執行委員小組，半年輪值一次。1995年第一期的二十位成員舉行「開幕序」的開幕聯展；2001年開始，在兩個檔期中（每檔四期），會撥出一檔舉行公開徵件「新樂園EMERGE新秀展」，鼓勵藝術新秀。

「新樂園藝術空間」在固定的藝術空間中呈現每期藝術家們的交流成果，對於來自不同背景的藝術家們，如何共同透過策展討論產生共識，充滿了不確定性及挑戰性，卻是新樂園藝術空間期待並且樂見的；在此一個開放式場域中，每期會有什麼樣的作品、以何種形式所產生，皆無法預測，符合新樂園成立初衷，希望能夠讓藝術創作產生不同突破，且抱持開放角度、容納各種藝術創作上的可能性。

「新樂園藝術空間」活動大事記包括：1995年策劃展「潛泳的八種方式」；1996年「新春數來寶」一週年聯展；1999年舉行集體創作實驗展「介入」；2000年參與臺北市立美術館「當代紙上作品展」之版塊連結，舉行「不紙如此」展；2001年舉辦第1屆新樂園EMERGE新秀展「糖衣辣椒球」；2002年參加高雄國際藝術博覽會、CO_2臺灣前衛文件展及第1屆新樂園跨領域藝術節；2003年發行新樂園電子報及參加高雄國際貨櫃藝術節「後文明」視覺藝術展；2006年舉行「燕子之城」專題策劃展；2008年舉行「新樂園十週年特展——永恆的成人遊戲工廠」；2009年舉行新樂園跨領域藝術節展覽「『現在』En Ce Moment」；2011年舉行策劃展「時態練習」；2013年邀請羅禾淋策劃「逃離仙貝教」；2014年邀吳牧青策劃「人本‧本事」。歷任執行長包括：席時斌、張雅萍、林文藻等。

左圖：
「新樂園藝術空間」經營之展覽空間外觀。（圖片來源：新樂園藝術空間網站）

右圖：
林怡君個展「在／夢與夢之夢間空白」於「新樂園藝術空間」。（圖片來源：新樂園藝術空間網站）

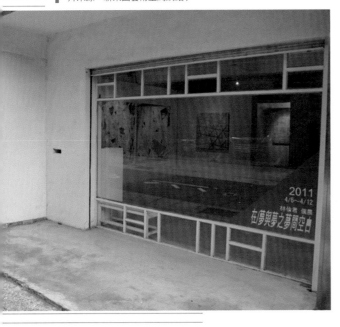

新觸角藝術群

團體名稱：新觸角藝術群
創立時間：1995
主要成員：李伯男、王以亮、王德合、吳筱瑩、周沛榕、陳慶夥、曾俊
　　　　　義、黃志能、蔡譯緯、鄭建昌、鄭啟瑞、盧銘世、盧銘琪、
　　　　　蕭雯心、賴毅、謝其昌、謝鎮遠、鍾曉梅、吳娟、陶亞倫、
　　　　　陳立坤、陳建良、陳慶夥、張永龍、劉豐榮、羅雪容等。
地　　區：嘉義
性　　質：平面繪畫、數位創作、立體雕塑、陶藝、書法、裝置藝術、
　　　　　複合媒材等。

　　1995 年「新觸角藝術群」成立於嘉義，由李伯男發起，於鄭啟瑞
主持的「芥子園藝術中心」第一次聚會，是嘉義首個當代藝術團體。該
會以「新」及「觸角」命名，希望透過創新性、實驗性、在地性的多媒
材創作，展現群體的多元創作力，以推廣當代藝術。該會成立以來，結
合雲嘉南地區現代藝術創作者，互相觀摩學習，主張不設組織章程，以
尊重創作自由，並陸續邀請新銳藝術家加入，期使當代的觸角不斷創
新、演化與延伸。

　　1996 年 4 月 6 日「新觸角現代藝術聯展」於嘉義市立文化中心展
出。1997 年 1 月 10 日，該會發行《新觸角藝訊》創刊號，其後共出刊
十期，登載藝文活動訊息與論述文章；為推廣當代藝術，1997 年 4 月

1996年新觸角首展於文化中心。
（新觸角藝術群提供）

至6月於嘉義市立文化中心舉行藝術講座。1999年則於嘉義鐵道倉庫舉辦「1999新觸角藝術群聯展」。2000年5月於國立中正大學圖書館大廳及戶外展出「閱讀ART——現代藝術展」。2002年10月於嘉義市文化中心展出「2002跨域新相——新觸角藝術群聯展」，並擴大巡迴各地展覽，於嘉義縣、市立文化中心及雲林科技大學展覽，並出版《跨域新相——新觸角聯展作品集》。

2004年「新觸角藝術群」成立十週年，於嘉義市立博物館舉辦「解碼城市——諸羅建城三百年」藝術展，嘗試以當代新思維審視三百年的嘉義古城文化。2008年以主題「土地本事」於嘉義市博物館展出。2010年「模糊一點清楚·新觸角藝術群聯展」於嘉義鐵道藝術村四號、五號倉庫。2012年「有畫就說·嘉義的聲音」於嘉義市立博物館展出平面作品四十八件、立體作品九件。2016年該會創立二十週年，於嘉義市鐵道藝術村舉辦「20×20新觸角藝術群二十年展」，並配合嘉義市文化局主辦之黑金段藝術節，以新觸角藝術群二十年為主題，

上圖：
成員鄭建昌作品〈前進與背後的足跡〉。（新觸角藝術群提供）

下圖：
成員謝鎮遠的作品〈穿越小天地〉。（新觸角藝術群提供）

規劃主題展覽。2018年「觸角22——2018新觸角藝術群聯展」於新營文化中心。2019年於嘉義市文化局舉行「非平行線——觸角23藝事——新觸角藝術群23週年聯展」。

　　「新觸角藝術群」成立二十餘年，並未正式立案，亦無明訂之團體規章和明確的入團與退團機制，以自由有活力的現代藝術創作團體自許。許多成員的作品經常在歐、美、日、韓等地受邀展出，展現該會豐沛的創作能量。

成員鍾曉梅的作品〈心房〉於「20×20新觸角藝術群二十年展」展出。（新觸角藝術群提供）

成員鄭建昌作品〈前進與背後的足跡〉。（新觸角藝術群提供）

成員謝鎮遠的作品〈穿越小天地〉。（新觸角藝術群提供）

「20×20新觸角藝術群二十年展」展場一景，展出成員鄭啟瑞作品〈鄭啟瑞的異想世界〉。（新觸角藝術群提供）

▋ 陳慶夥，〈海之戀〉，複合媒材，133×142.5cm，2002。（新觸角藝術群提供）

▋ 左頁上圖：王德合，〈自畫像〉，壓克力，200×400cm，2014。（新觸角藝術群提供）
▋ 左頁下圖：謝其昌，〈消失的風景（1）〉，複合媒材，100×100cm，2015。（新觸角藝術群提供）

蕭雯心，〈共生花〉，壓克力，2014。（新觸角藝術群提供）

右頁上圖：王以亮，〈新自然光之現〉，油彩，218×291cm。（新觸角藝術群提供）
右頁下圖：2017年新觸角藝術群二十週年聯展開幕合照。（新觸角藝術群提供）

70
在地實驗（ET@T）

團體名稱：在地實驗（ET@T）
創立時間：1995
主要成員：黃文浩
地　　區：臺北
性　　質：數位藝術

　　進入 21 世紀後，藝術的表現方式更加多元，尤其數位藝術的誕生使得呈現方式產生更多元面貌，黃文浩十分積極探討新世紀中數位文化對於藝術所產生的不明狀態，成立初期舉辦許多講座探討許多不同面向，主講者來自各個不同領域，不單受限於某特定背景人士。

　　成立五年後增加「在地實驗（媒體實驗室）」（ET@T Lab）拓展版圖；2009 年成立的「在地實驗媒體劇場」（ET@T Lab Theater），提供新的場域給予藝術創作者更多元的數位藝術實踐及實驗空間，對於數位藝術中帶來的不確定或者可發展性皆具有高度關注，且本身也積極策劃許多企劃，從最初期單純講座模式舉辦的「人文談論」，具有一定規模性的前三屆「臺北數位藝術節」，到近期與游崴共同策劃於臺北市立美術館的「破身影」展覽，可以看出「在地實驗」的目標為除了做為單一面向的參與者，同時還身兼旁觀者角度，就如同數位藝術般具有多元面貌。

由在地實驗、游崴共同策劃之「破身影」展覽海報。

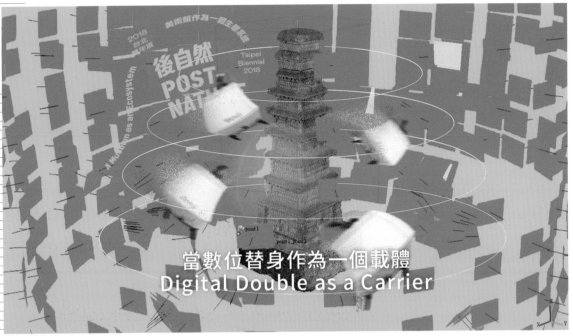

2018年，由在地實驗主持之臺北雙年展「反控／智」系列論壇「當數位替身作為一個載體」演講海報。（圖片來源：在地實驗網站）

「反控／智」系列論壇「身分幻術中的新政治想像」演講海報。（圖片來源：在地實驗網站）

「當代表演的原民性——腳譜，身體實踐與文化記憶」講座海報。（圖片來源：在地實驗網站）

本頁三圖：2018年，在地實驗參與臺北市立美術館雙年展，展出作品〈漫遊者函集〉。（圖片來源：2018臺北雙年展網站）

71
竹圍
工作室

團體名稱：竹圍工作室
創立時間：1995
主要成員：蕭麗虹、洪秉綺、陳彥慈、高任翔、張筱翎、莊瑀欣等。
地　　區：新北市
性　　質：空間提供

竹圍工作室LOGO。（圖片來源：竹圍工作室臉書專頁）

　　創辦於 1995 年，創立宗旨十分簡單明瞭，更是「竹圍工作室」營運中最主要的目標，即為提供「空間」，當時是三位藝術家胼手胝足地將雞舍改造成為符合自身需求的創作空間，隨著時代推進，竹圍工作室不再是過去小小的、為三人提供空間的雞舍，成立二十多年當中，竹圍工作室嘗試為不同的藝術家提供空間，希冀能夠提供藝術家足夠的空間來展示創作。

　　成立十四年後，竹圍工作室拓展駐村計畫，開放包含五間工作室，每年接收來自不同國家藝術家的申請，希望能夠在同樣的空間中接受不同文化背景衝擊與碰撞，為所有「創藝者」提供服務，不僅限於硬體的設備上，更有軟體方面的支援，針對藝術家的藝術實驗或者相關延伸議題及資料調查。

竹圍工作室的展演空間「十二柱」。

上圖：2019年「竹圍工作室×細著藝術×採集人工作室／未來種子——熱帶雨林調查研究計畫」活動海報。
（圖片來源：竹圍工作室臉書專頁）

右下圖：「樹梅坑溪生態走讀」活動海報。（圖片來源：竹圍工作室網站）

左下圖：2012年，「樹梅坑溪環境藝術行動」之活動線上地圖設計。（圖片來源：竹圍工作室網站）

然竹圍工作室不單為藝術家努力，對於當地社區發展、環境、教育等議題皆有涉獵，舉行與在地相關的活動講座，將觸角深入地方，強調他們所重視的概念為讓藝術直接與生活、社會有所接觸，進行藝術的實驗與實踐。

2018年樹梅坑溪週末小旅行第6場——「林柏昌：樹梅坑溪流域生態走讀」海報。（圖片來源：竹圍工作室網站）

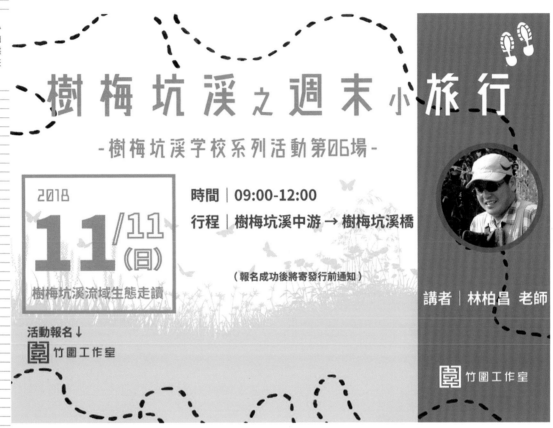

2019年，竹圍工作室國際藝術進駐交換計畫海報。

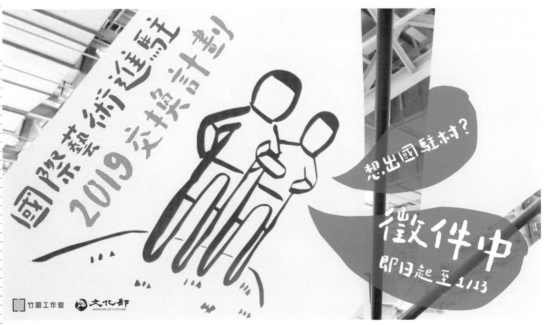

大稻埕
國民美術
俱樂部

團體名稱：大稻埕國民美術俱樂部（後更名「迪化街畫會」）
創立時間：1996
主要成員：游塗樹、宋素霞、莊楊鑾、陳玉美、施正文、周金蓮、梁淑
　　　　　君、洪光子、陳元良、黃繼松等人為創會會員。
地　　區：臺北
性　　質：蠟筆、油畫為主。

大稻埕國民美術俱樂部2002年聯展，主題為「市場」。（圖片來源：「國民美術」部落格）

大稻埕國民美術俱樂部2004年聯展會場一景，該年主題為「大稻埕228」。（圖片來源：「國民美術」部落格）

　　「迪化街畫會」1996年成立時，原名為「大稻埕國民美術俱樂部」，是由藝術家劉秀美鼓勵創立，會員大都為業餘畫家或未受正規教育之素人藝術家。自1990年代起，劉秀美積極推動「國民美術」，在全景社區電臺與寶島新聲電臺主持廣播節目宣講，或在北臺灣各組織與社區大學成立美術班，指導高齡者與婦女以創作呈現生活經驗。因其教導方式並不依循一般美術教育重視技巧訓練與規範化的形式美感，而是試圖引導一般民眾，透過藝術創作表現對生活的觀察與生命經驗，故名之為「國民美術」。大稻埕美術館在劉秀美主持策展期間（2003-2007），共舉辦四十八場國民美術畫家個展或聯展，九十六場民眾論壇，亦成為國民美術推展之重要基地。

　　有些受過劉秀美指導的美術班，在其鼓勵下也成立聯誼性畫會，如：由北投外籍婦女美術成長班而成立之「淡水外籍新娘美術畫會」，以及「民生社區笑哈哈老人畫會」、「臺北義光教堂婦女畫會」、「北投婦

女畫會」、「永和社大色娘畫會」、「新竹科學園區色瞇瞇婦女畫會」、「大稻埕午間亂畫畫會」與「迪化街畫會」等。「迪化街畫會」即為其中較具規模，且長期有活動與展覽的畫會。該會雖因劉秀美所促成，但會務都由會員自主運作。成立初期時，成員主要為大稻埕一帶老社區之居民，但後期則有來自各地之會員。該會的年度聯展，主題亦大多與大稻埕地區有關，如1999年為「色誘迪化街：迪化街有畫要說」、2000年「彩越二十一世紀迪化街」、2001年「小學時代」、2002年「市場」、2003年「畫與布」、2004年「大稻埕228」等。迪化街畫會的特殊之處，除了地緣因素的特色之外，其成員多為素人藝術家且長期運作，彰顯「國民美術」之創作路線，亦為國內外所罕見。

上圖：
大稻埕國民美術俱樂部2001年會員聯展，以「小學時代」為該年主題。（圖片來源：「國民美術」部落格）

下圖：
大稻埕國民美術俱樂部2001年聯展之會員作品。（圖片來源：「國民美術」部落格）

青峰藝術學會

團體名稱：青峰藝術學會

創立時間：1996

主要成員：王楨棟、余適民、劉世守、楊秀貞、吳佳澐、周均霖、蘇為忠、駱明春、古秀美、李招治、劉秀雲、劉嘉明、張瑋婷、謝慶興、彭漢津、何秀己、劉美琴、陳俊卿、蔡水景、劉家瑋等。

地　　區：桃竹苗地區

性　　質：油畫、水彩、粉彩、攝影、彩墨、書法、陶藝及藍染等。

　　「青峰藝術學會」是由臺灣省立新竹師範專科學校（後改制為國立新竹教育大學，現併入國立清華大學）美術科第2屆同班同學所組成。早年省立新竹師專是全國唯一設有美術科的師範專科學校，該校美術科每屆僅招收一班學生，每班都有屬於自己的班名，「青峰」即為第2屆美術班的班名。學會成員畢業於1976年，之後於1996年同學會時，有人提議而成立此會，並選出曾在彰化市平和國小服務的王楨棟擔任會長。該會之創作信念為：「點燃藝術生命之火，揮灑人類內心的精神世界，貢獻心靈與靈魂構築的人生。」

　　2006年「青峰藝術學會」於中壢藝術館舉辦首次聯展，2008年於新竹縣文化局舉辦第二次展覽，2009年於彰化藝術館第三次展覽，2010年於桃園縣政府文化局第四度展出，2011年於桃園縣政府客家事務局龍潭客家文化館展出，2014年於基隆文化中心舉行聯展，2015年於中壢藝術館舉辦聯展，近期2017年12月則在桃園市客家文化館舉

2011年，青峰藝術學會於龍潭客家文化館展覽開幕情景，前排中央為該會成員就讀於新竹師專時之老師席慕蓉。（圖片來源：桃園縣政府客家事務局網站）

行展覽。2012年6月2日至8月30日，於日月潭向山遊客中心向山藝廊舉行「日耀青山・月映峰雲——青峰藝術學會慈善畫展」，展出會員畫作三十餘幅，全部畫作義賣所得捐助犯罪被害人保護協會臺灣南投分會。

「青峰藝術學會」成員於省立新竹師專在學期間，接受過李澤藩、席慕蓉、樊湘濱、鄭善禧、呂燕卿、董金如、林中行等多位名師的教導，加上成員的不同喜好，使得會員們在金石篆刻、書法、陶藝設計、攝影、水彩、水墨、油畫、插畫上都有所表現。

2010年，青峰藝術學會於桃園縣政府文化局展覽之請束。（圖片來源：國立清華大學網站）

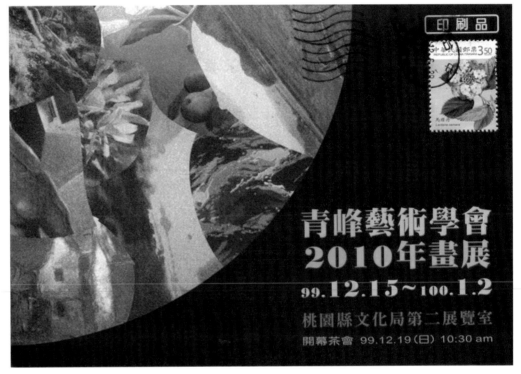

2012年6月2日，「日耀青山・月映峰雲——青峰藝術學會慈善畫展」於日月潭向山遊客中心向山藝廊開幕時成員合影。（圖片來源：財團法人犯罪被害人保護協會網站）

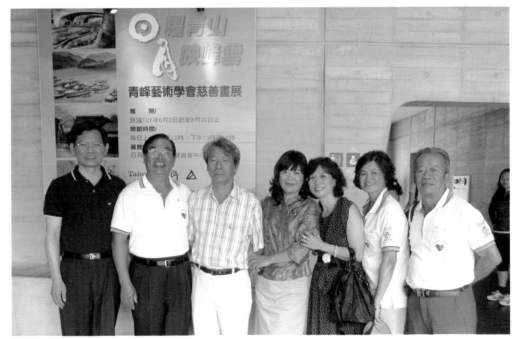

青峰藝術學會2017年
聯展之展覽海報。
（圖片來源：桃園市
政府客家事務局網站）

青峰藝術學會2017年
聯展之會員藍染作品。
（圖片來源：桃園市
政府客家事務局網站）

88

臺灣藝術家法國沙龍學會

團體名稱：臺灣藝術家法國沙龍學會

創立時間：1997.10.18

主要成員：趙宗冠、李元亨、鍾烜暢、施純孝、許輝煌、洪逸凡、楊啟東、侯壽峰、李燕昭、唐雙鳳、林玲蘭、李金祝、陳春陽、曾淑慧、許月里、鄭乃文、林智信、陳景容、林俊賢、陳石連、林太平、許合和、林美智、沈國慶、簡君惠、謝宗興、張志勝、楊銀釵、陳純貞、張秀涼、陳新倫、李華翊、利金翰、黃宏茂、林壽山、許智邦、白慧怡、王佳彬、蔡瑞山、王迎春、林育洲、宋永魁、林介山、李淑櫻、尤雪娥、翁鴻盛、王聖平、蒲宜君、黃梅、鄭宗正、陳志芬、陳明順、張宗榮、張鈴木、張宗榮、林宏政等八十餘人。

地　　區：臺中市

性　　質：油畫、水彩、雕塑、複合媒材等。

　　1996 年 6 月 20 日李元亨、趙宗冠、鍾烜暢、施純孝、許輝煌、洪逸凡等六人醞釀籌備， 1997 年成立「臺灣藝術家法國沙龍學會」，趙宗冠為創會會長，入會資格限定為入選法國沙龍展三次以上。2003 年 5 月 4 日向內政部登記正式立案。

　　該會於 1997 年在臺中市文化中心舉辦成立大會，1999 年首次聯展「法國沙龍臺灣藝術家協會跨世紀巡迴展」，首屆展出時會員人數十七人，2018 年會員有八十餘位。成立後每年均舉辦大型聯展。成員畫風多為學院派或泛印象派。

上圖：臺灣藝術家法國沙龍學會2017年巡迴展海報。
下圖：2018年會員巡迴展於臺中文化創意園區舉行，會員合影於展覽看板前。（臺灣藝術家法國沙龍學會提供）

臺灣藝術家法國沙龍學會2018年巡
迴展海報。（臺灣藝術家法國沙龍
學會提供）

趙宗冠，〈藍色多瑙河〉，膠彩，
90×72.5cm，2018。
（臺灣藝術家法國沙龍學會提供）

非常廟

團體名稱：非常廟
創立時間：1997
主要成員：姚瑞中、陳文祺、涂維政、陳浚豪、胡朝聖、吳達坤、蘇匯宇、何孟娟等人。
地　　區：臺北
性　　質：當代藝術

　　藝術家團體「非常廟」1997年成立於臺北市，成員多以當代前衛藝術為主要創作方向，初創時並未定期或定點舉行展覽。2006年3月，「非常廟」的成員姚瑞中、陳文祺、涂維政、胡朝聖、陳浚豪、吳達坤、蘇匯宇及何孟娟等八位藝術家與策展人，合資開辦國內第一個複合式藝術沙龍「非常廟藝文空間」（VT Artsalon，簡稱VT），以成為臺灣當代藝術的「培養皿」與「交流平台」自許，以期挖掘臺灣當代藝術創作展演的活力，積極開展與國際間的串連交流，並打開當代藝術嶄新的格局與視野。

　　「非常廟藝文空間」成立初期是在伊通街，採複合式經營，故有展示空間與吧檯設施。2006年創立第一年共舉辦一百多場表演型活動，以及近十場結合裝

2017年「非常廟」成員合影，左起姚瑞中、陳文祺、蘇匯宇、吳達坤、何孟娟、崔惠宇及涂維政。

置、錄像、動畫、互動藝術、插畫等視覺藝術展覽，以跨界表演、展覽和交流的方向，致力推廣不同於主流市場的當代藝術，確實具有「替代空間」的藝術實踐。而後，為了自立更生與永續經營，自 2008 年 4 月起，經營團隊除了延續原先活動內容與部分經營項目外，更增加新的業務規模，包括畫廊、藝術諮詢、限量版藝術品等內容，讓經營更趨多元。2012 年起，「非常廟藝文空間」遷往臺北市新生北路新址，並重新擬定專業展演空間的方向，持續發展各項跨界性的藝術計畫。

2017 年，「非常廟藝文空間」舉行「非常時期：VT20 週年展」，參展藝術家有：Candy Bird、王怡人、王亮尹、王建浩、王建揚、王琬瑜、

白倩于、何孟娟、何彥諺、吳尚邕、吳東龍、吳達坤、吳燦政、李俊陽、李俊賢、周代煥、林冠名、林厚成、林建榮、林恩崙、林晏竹、林書楷、林珮淳、林莉酈、林龍進、侯玉書、姚瑞中、洪民裕、范揚宗、凌瑋隆、涂智惟、涂維政、馬君輔、高雅婷、郭奕臣、崔惠宇、崔廣宇、常陵、張博智、張暉明、張碩尹、張禮豪、曹良賓、曹淳、莊普、許尹齡、許唐瑋、許維穎、郭弘坤、郭慧禪、陳文祺、陳以軒、陳伯義、陳怡潔、陳建榮、陳浚豪、陳敬元、陳萬仁、陳曉朋、陳擎耀、彭致穎、曾怡馨、曾建穎、曾雍甯、黃子瑞、黃可維、黃品玲、黃建樺、黃彥穎、黃海欣、黃舜廷、黃華真、黃椿元、楊仁明、楊紅國、楊順發、葉仁焜、葉先傑、董心如、董福祺、賈茜茹、廖昭豪、廖祈羽、廖堉安、蒲帥成、劉文瑄、劉芸怡、劉致宏、劉學成、蔡士弘、蔡音璟、蔡坤霖、蔡宗祐、蔡宜儒、鄧國騫、鄭先喻、駱麗真、戴翰泓、謝牧崎、鍾順龍、顏妤庭、羅貫庭、蘇孟鴻、蘇匯宇等人，並發表由吳嘉瑄主編之《非常時期：臺灣當代藝術與非常廟藝文空間 1997-2017》一書，收錄三篇專文探討「非常廟」藝術家團體與「非常廟藝文空間」的發展史，並以之作為觀察臺灣當代藝術發展史的樣本，從團體到空間營運時程為切入點，

本頁圖：
非常廟藝文空間於2007年舉辦之跨界性質展覽的文宣。（圖片來源：非常廟藝文空間網站）

探索其運作方向上的特色、變化及時代意義。該書亦附有「非常廟藝文空間」八位創辦人的心得訪談，並彙整「非常廟藝文空間」歷年展覽與重要事件。

在出版方面，「非常廟藝文空間」亦有發行獨立藝評刊物《非常評論》，以學術性之獨立立場，邀請年輕藝評人撰稿，以建立臺灣新興藝評人的發表平台。此外，「非常廟」成員更出版《海市蜃樓》及《搞空間：亞洲後替代空間》等書：前者由藝術家姚瑞中帶領「LSD 失落社會檔案室」（Lost Society Document）之「海市蜃樓：臺灣閒置公共設施抽樣踏查」藝術計畫，以攝影與文字敘述的方式紀錄臺灣公有的閒置設施（即一般所謂之「蚊子館」），截至 2018 年已出版六集；後者則梳理 1990 年代以來，由亞洲藝術家所組織的各種實驗性展演平臺「替代空間」的發展現況，探討它們在歷經亞洲金融風暴後如何繼續生存，以及持續對藝術圈造成影響。

在國際交流方面，「非常廟藝文空間」亦與「慕尼黑藝術公寓」（Apartment der Kunst）締結為期三年（2014-2016）的合作計畫，每年

2017年「非常時期：VT20週年展」局部情景。（圖片來源：非常廟藝文空間網站）

食炮人 / Firework Baptist

非常廟藝文空間2019年主辦之展覽「食炮人：陳伯義個展」。（圖片來源：非常廟藝文空間網站）

均涵蓋三項重點工作：一、策展人之策劃展；二、臺灣藝術家赴德國駐村；三、臺德藝術家雙邊交流個展。期間成功創立臺灣與德國的藝文交流平臺，引介兩國多位優秀的策展人與藝術家進行發表展覽及駐村交流計畫。期間最後一檔重點展覽是由「非常廟藝文空間」透過歌德學院（德國文化中心）的協助，邀請享譽國際的德國夫妻檔藝術家 Alexander Laner 與 Sofie Bird Møller 來臺舉辦展覽。「非常廟藝文空間」也與香港 am art space 進行展覽交換，並多次受邀參加韓國釜山、首爾、光州以及中國北京等地博覽會。「非常廟」更將交流的觸角伸向德國、捷克、法國、美國、馬來西亞等地，期能藉由與各國藝術機構的合作網絡，推廣臺灣的藝術與文化，增強國際能見度與影響力。

為持續發展國際藝術之結盟策略，「非常廟藝文空間」仍致力於推動當代藝術在臺灣的多元發展，並啟動更多國際項目，如「跳島計畫——帝國逆行」與「YoUnited states」兩大計畫，且將繼續與菲律賓瓦爾加斯博物館（Jorge B. Vargas Museum and Filipiniana Research Center）、荷蘭 CUP 雜誌、盧森堡卡西諾當代藝術中心（Casino Luxembourg-Forum d'art contemporain）等國際藝術機構進行合作。

團體名稱：悍圖社

創立時間：1998

主要成員：楊茂林、吳天章、陸先銘、郭維國、李民中、連建興、楊仁明、賴新龍、唐唐發、鄧文貞、涂維政、朱書賢、陳擎耀、常陵等。

地　　區：臺北

性　　質：複合媒材

　　「悍圖社」甫成立之時，成員多是畢業自文化大學美術系的學長、學弟們。對於成員來說，成立社團最主要的原因是來自彼此的深厚情誼，求學階段便熟悉彼此個性及特長，不同其他具有明顯目標及嚴謹規範的社團，他們成立的出發點僅僅是來自對於藝術的熱情，以及提供同儕間一同討論創作發展的機會。

　　悍圖社前身則經歷許多不同時期，「101現代藝術群」、「臺北前進者藝術群」、「笨鳥藝術群」、「新繪畫・藝術聯盟」、「臺北畫派」都可謂是「悍圖社」前身。這群藝術家忠實記錄下他們的藝術家歲月，由剛畢業的年輕人到已進入成熟階段，集結了不同領域的作品，例如吳

李民中，〈在愚人
節請暫停胡鬧〉，
油畫，
210×510cm
（三連屏），1994。
（悍圖社提供）

唐唐發，〈三支陽
傘〉，複合媒材，
2017。
（悍圖社提供）

賴新龍，
〈花非花〉，
壓克力、畫布，
300×540 cm，
2016。
（悍圖社提供）

天章從 2000 年後作品從油畫轉向攝影，作品多以自身經驗連結，具有強烈對比性；李民中的作品皆具有繽紛的色彩及大量的線條，深厚的情感皆以隱諱的方式藏匿於繪畫下。

　　悍圖社的成員以藝術記錄下情感，反映社會與個人情感，正如他們令人關注的不僅為藝術作品，更是成員間的濃厚情誼。

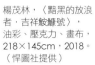

楊茂林，〈黯黑的放浪者‧吉祥鮟鱇號〉，油彩、壓克力、畫布，218×145cm，2018。（悍圖社提供）

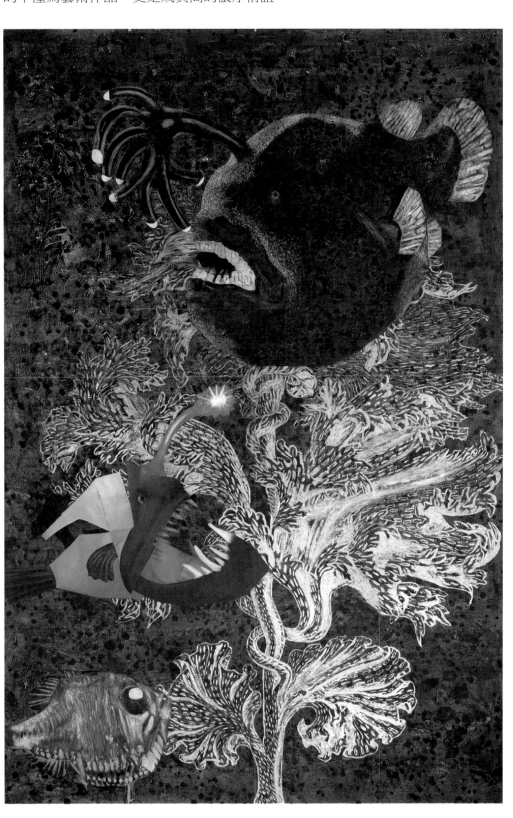

鄧文貞，〈臺灣事件1867-1874〉，麻布袋、藍染、十字繡、刺繡，161×131cm，2018。（悍圖社提供）

右頁圖：楊仁明，〈一日當中〉，麻布、壓克力、油彩，80×60.5cm，2015。（悍圖社提供）

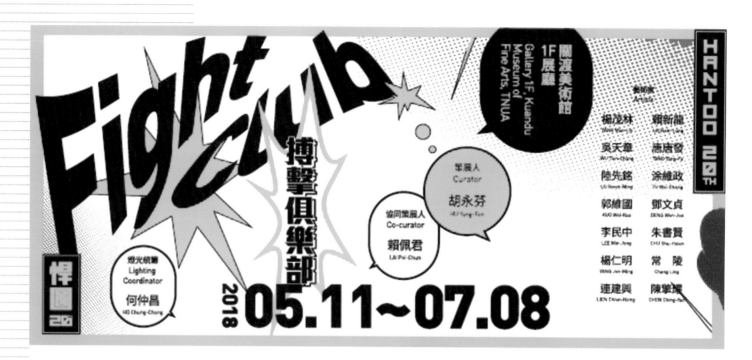

上圖：悍圖社二十週年回顧展「搏擊俱樂部」。

下圖：2011年展覽「多情兄：悍圖社」。

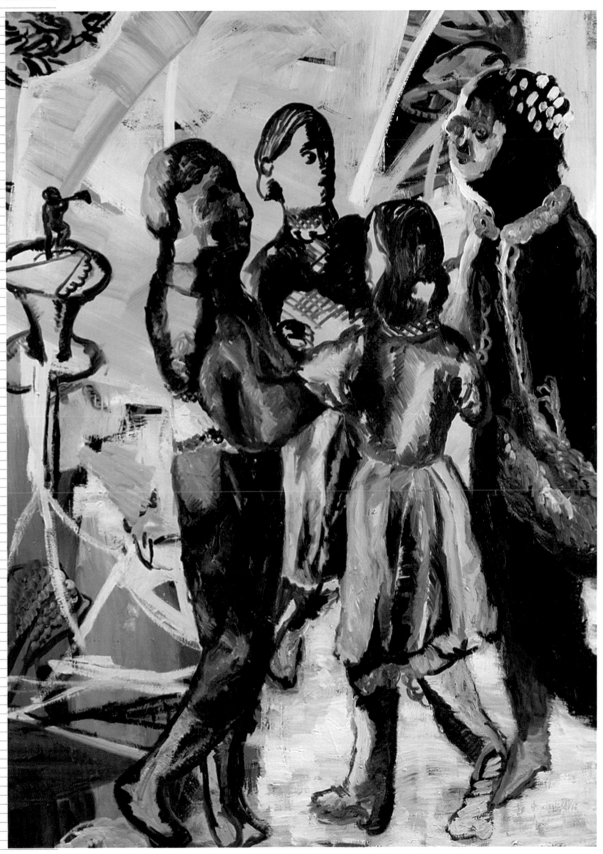

常陵，〈大玄玄社會──Chorea〉，油彩、畫布，180×130cm，2016。（悍圖社提供）

上左四圖：朱書賢，〈滴〉（四張截圖），3D動畫，9分鐘，2015。（悍圖社提供）

上右圖：吳天章，〈再見春秋閣〉，Full HD單頻道錄像，視展場而定，2015。（悍圖社提供）

下圖：陳擎耀，〈草地上的AK47少女〉，壓克力、水基油畫顏料、畫布，162×650cm，2017。（悍圖社提供）

陸先銘，〈舞〉，油彩、畫布，80.5×61cm，2018。（悍圖社提供）

團體名稱：屏東縣當代畫會
創立時間：1998
主要成員：許天得、陳秀梅、張恭誌、蔡麗津、楊佑籲、蔡琇婷、張重金、唐子發、陳登景、蔡水林、莊瑞賢、莊瑞彬、黃正仁、邱修志、廖秋珊、洪詩雅、李彥井、李岳峰、林慶明、陳逸蘭等。
地　　區：屏東市
性　　質：水彩、油畫。

　　「屏東縣當代畫會」1998 年成立，由國立臺灣藝術大學（原國立藝術專科學校）校友組成，以許天得、潘枝鴻等主事。在屏東藝術館、屏東科技大學展覽館舉辦當代畫會歷年會員聯展；也在屏東公園、屏東千禧公園舉辦當代盃全縣寫生比賽。曾舉辦「屏東縣當代畫會 2008『當代盃』寫生比賽」，以及 2009 年「屏東當代畫會藝術研討會」。

蔡麗津，〈刻化人生〉，油畫，
91×116cm，2018。
（屏東縣當代畫會提供）

楊又籲，〈城市幻影〉，油畫，72×91cm，2018。
（屏東縣當代畫會提供）

江盛寶，〈靜物〉，水彩，23×39cm，2018。
（屏東縣當代畫會提供）

張恭誌，〈雄偉〉，油畫，65×80cm，2018。
（屏東縣當代畫會提供）

好藝術群

團體名稱：好藝術群
創立時間：1998
主要成員：鄧淑慧、吳美純、林平、瓊安‧浦梅爾（Joan Pomero）、吳伊凡、王紫芸、張惠蘭、黃瑛玉、劉抒芳、李慧倩、王心慧、廖秀玲等。
地　　區：臺中
性　　質：當代藝術

　　「好藝術群」於 1998 年成立，團體名稱之「好」，是取「女」與「子」兩字的結合，以示由女性藝術家所組成，且重視女性意識之用意。該會是由吳美純與中部一批熱愛藝術的女性藝術家共同發起，運用藝術表現手法，傳達女性的觀點，是國內先驅性標榜女性藝術的美術團體。部份成員是由國外學成歸來，留學期間受到歐美藝術思潮的影響，因而藝術呈現方式較為前衛，作品媒材也較多元，強調批判性的思考。

　　「好藝術群」的女性藝術工作者主要活動於臺中地區，對於中部當代藝術的推動，亦有一定的貢獻。該會之會員聯展，大都設定特定主題，但未必都與性別議題或女性意識有關，如該會 2000 年第二度聯展便因前一年 921 大地震之故，以「天公的地母——謝天謝地」為展覽名稱，關注人與自然、土地與生命等議題。該會持續活動時間雖不長久，但對於推動女性藝術的前驅意義，以及於臺中地區推廣現代藝術的貢獻，亦有其重要性。

成員合影於「天公的地母——謝天謝地」展覽現場。（鄧淑慧提供）

▌李慧倩的作品〈無常〉。（鄧淑慧提供）

▌林平，〈內在象徵的日誌系列：三月象四月徵〉，線、絹網、木框，20×30×2.5cm×20片。（鄧淑慧提供）

▌吳伊凡，〈愛的關懷〉，鐵絲、紙漿、石粉、鐵釘、彈性布、水、紅色燈泡、木板、塑膠布，420×160×210cm。
（鄧淑慧提供）

鄧淑慧，〈山河夜鳴〉，陶、土，112×93×40cm。（鄧淑慧提供）

張惠蘭，〈天公的地母（二）〉，鐵、布、種子，Φ90cm。（鄧淑慧提供）

吳美純，〈地母神經錯亂〉，版畫，200×200cm。（鄧淑慧提供）

王紫雲以土、石頭做為創作媒材的作品〈地層〉。（鄧淑慧提供）

團體名稱：雅杏畫會
創立時間：1999.3
主要成員：趙宗冠、唐雙鳳、潘哲維、董龍佳、廖子碩、林瑞東、黃碧雲、石麗卿、林文森、張學琨、朱敏如、郭義、白慧怡、張嘉玲、趙純妙、王怡中、楊居澧、趙彩妙、曾煥昇、陳玲慧、藍惠珍、陳嘉娟、陳美華、吳玟瑜、林惠美、潘淑磬、陳彬彬、楊詠婷、劉侑誼、楊依萱、鄭采騄、梁佳蓁。
地　　區：臺中市
性　　質：油畫、膠彩。

　　「雅杏畫會」1999 年 3 月成立，當時一群醫師及教師在臺中市民族路 326 號照堂畫室研究畫會，由趙宗冠和唐雙鳳指導油畫，2002 年再加入膠彩指導，並聘請林之助及吳秋波為諮詢教授。會員作品曾在省展、臺陽展、大墩美展、中部展、臺中縣展等入選或得到大獎。2005年於臺中市文化局舉辦首展後，每年一至三次巡迴展於彰化、南投、雲林、臺中文化中心及醫院與畫廊，如：2007 年於臺中市民俗館舉辦畫展；2008 年巡迴展於南投縣文化局；2016 年於南投縣文化局舉辦畫展；2011 年於竹山秀傳醫院藝文中心舉行畫展。

2017年雅杏畫會巡迴展廣告設計。
（雅杏畫會提供）

▌ 諮詢老師吳秋波的油畫作品〈東港漁港〉。（雅杏畫會提供）

▌ 諮詢老師林之助的膠彩作品〈金魚〉。（雅杏畫會提供）

陳美華，〈一花一世界、一沙一天堂〉，
膠彩，72.5×120.5cm。（雅杏畫會提供）

成員梁佳蓁2015年的油畫作品〈繽紛〉。
（雅杏畫會提供）

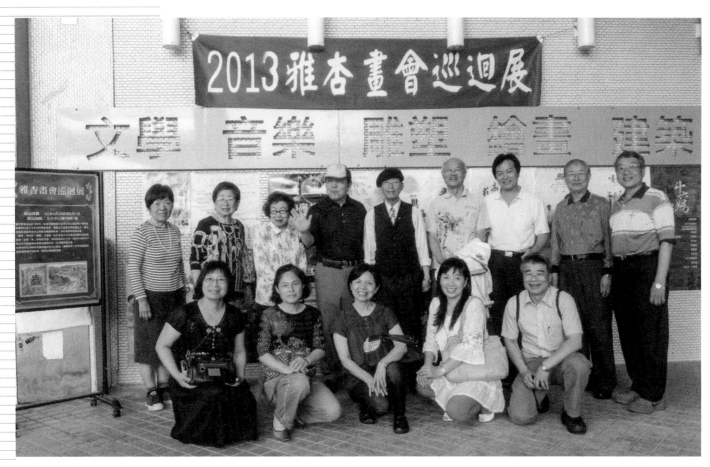

上圖：2013年，雅杏畫會巡迴展於雲林縣文化局陳列館。（雅杏畫會提供）
下圖：雅杏畫會成員參觀林之助百歲紀念展合影。（雅杏畫會提供）

膠原畫會

團體名稱：膠原畫會
創立時間：1999
主要成員：簡錦清、陳騰堂、藍同利、紀錦成、林必強、吳景輝、呂金龍、彭光武、曹鶯、林宣余、洪千惠、曾懷德、鄭延熙、施子儀等人。
地　　區：臺中市
性　　質：膠彩

膠原畫會二〇〇一年展

《膠原畫會二〇〇一年展》7月4日～15日台中縣立文化中心

謝峰生

「膠原畫會」於 1999 年創立，由臺中一群熱愛膠彩畫創作的同好所組成。創立會員皆為膠彩畫家簡錦清的學生，並定期接受其指導。首任理事長為陳騰堂。成立以來，「膠原畫會」於臺中地區舉辦過數次聯展，推廣膠彩藝術。會員們平時亦常彼此切磋討論，追求畫藝，並常參與臺灣省全省美術展覽會、南瀛美展、臺陽美展、中部美展、大墩美展，屢獲佳績。

「膠原畫會」指導老師簡錦清，1955 年生於臺中市，1977 年畢業於臺中師專美勞組，並投入謝峰生門下學習膠彩，1984 年獲第 39 屆全省美展膠彩畫部優選，1991 年獲第 46 屆全省美展膠彩畫部省政府獎及永久免審查資格，曾任全省膠彩畫協會理事長與中部美術協會理事，致力於臺灣膠彩畫的推廣與教育工作。其畫風除保有膠彩媒材之細膩感，亦有非傳統寫生的現代感。

簡錦清的習畫老師謝峰生曾撰文評論「膠原畫會」2001 年的會員聯展，認為該會成員雖師出同門，但亦有發展出各自特色。有的偏重傳統層層敷彩的方式，有的則重實驗性的表現；有的偏好同色系的溫婉，有的卻好用強烈的對比色。因而足見「膠原畫會」成員們，皆發展出各自創作特色，擴展膠彩畫的表現領域。

「膠原畫會」成立後，2000 年於臺中市文化局大墩藝廊舉行首次會員聯展，2001 年則於臺中縣立文化中心再次舉辦聯展，2009 年在佛光緣美術館臺中館舉行「膠彩新風貌——2009 膠原畫會聯展」，展出約五十件作品，2011 年在臺中市港區藝術中心展出「十年有成——膠原畫會創會十年展」。「膠原畫會」對於膠彩畫的推廣，尤其在臺中地區，確實有一定之貢獻。該會成員嘗試膠彩創作的新技法與新表現形式，尋求膠彩藝術新風貌之努力，亦有可觀之處。

膠原畫會 膠彩畫聯展

指　導：謝峰生・簡錦清
展出者：藍同利・林萌森・
　　　　陳騰堂・林必強・
　　　　吳景輝・呂金龍・
　　　　曹鶯

簡錦清　雪月　50F

藍同利　都市一景　80F　　林萌森　心手相連　80F　　陳騰堂　柔情　80F　　吳景輝　紅鶴　80F

林必強　音樂馬車歌歌飛　80F　　呂金龍　激流中的相遇　80F　　曹鶯　拿情　80F

展　期：90年7月4日～7月15日
地　點：台中縣立文化中心第三展覽室
開幕式：90年7月7日上午10：10分

臺中縣立文化中心
台中縣豐原市420環東路782號
TEL:(04)25260136　http://www.tchcc.gov.tw

膠原畫會2001年於臺中縣立文化中心舉辦聯展，圖為該次展覽廣告。（藝術家雜誌提供）

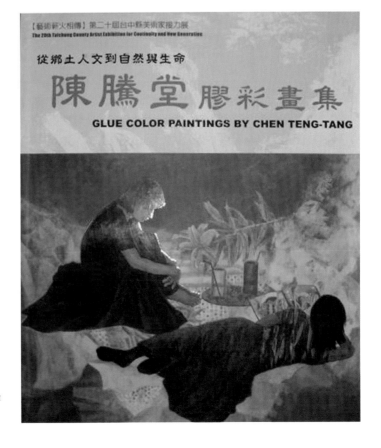

【藝術薪火相傳】第二十屆台中縣美術家接力展
The 20th Taichung County Artist Exhibitions for Continuity and New Generation

從鄉土人文到自然與生命
陳騰堂 膠彩畫集
GLUE COLOR PAINTINGS BY CHEN TENG-TANG

膠原畫會首任理事長陳騰堂作品集之封面。

團體名稱：中華民國視覺藝術協會（視盟）

創立時間：1999

主要成員：陳文祥、簡子傑、蘇瑤華、陳擎耀、賴香伶、王鼎曄、何孟娟、吳尚邕、張玉音、張玉漢、黃琬玲、常陵、楊茂林、賴依欣、蘇匯宇、莊普、陸先銘、張美陵、黃逸民、董心如等。

地　　區：臺北

性　　質：藝術圈各領域

　　「視盟」成立宗旨為「服務藝術社群」，因此提供許多專業知識、生活福利及法律諮詢服務，對公部門的藝術活動更是積極參與，擔任藝術工作者與政府間的溝通橋樑，相關的研討會及諮詢會議中皆有「視盟」身影，同時也致力於改善臺灣藝術環境，希望加強一般社會大眾對於藝術的認識。

　　視盟目前有五大發展面向：常態徵件與評選的「福利社」（FreeS Art Space）；藝術家年度重點聯展「臺灣當代一年展」；將臺灣當代藝術家資料數位化且具有中、英雙語介紹的「臺灣當代藝術資料

「視盟」2019年會員大會暨第12屆理監事改選合影。

庫」，另外希望藝術推廣於一般大眾生活中公益性質的藝術物流（ART BANK BY AVAT）」與「社區及藝術教育」，其中「福利社」是與「悍圖社」共同規劃的展覽空間，無償提供年輕藝術家展出作品。

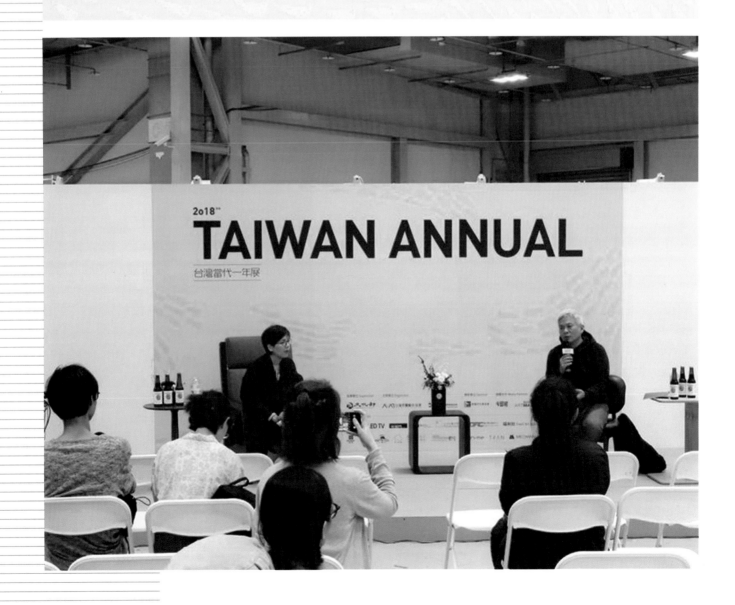

「視盟」展場一景。

2018年「臺灣當代一年展」：〈我們NOUS方式馬戲〉。

126 戠穀現代畫會

團體名稱：戠穀現代畫會
創立時間：1999
主要成員：白丰中、邱錦卿、馮依文、陳正隆、安淑卿、蔡惠萍、楊棨任、楊悅汝、徐秀圓、陳恆吉、吳兆軒、張曉茵、侯佩岑、沈婷雅、范晏慈、趙秀珠、張韶倚、邱佩佳、許璧翎、古佩仙、顏偲如、蔡麗珠、周宛錚、蔡宜君、房佳珍、林映均、張雅玆、陳苡亘、黃鈺琪、梁晴茵、吳偉如、楊雅欣等。
地　　區：臺中市
性　　質：現代水墨

「戠穀現代畫會」是由藝術家白丰中於 1999 年所發起創立，成員大都曾跟白丰中習畫。畫會名稱「戠穀」典故出自《詩經·小雅·天保》，意為福祿，亦有盡善、至善之意。「戠穀現代畫會」成員除藝術教育工作者與畫家，亦有業餘愛好者加入，故該會安排許多藝術相關課程，由白丰中講授指導，從基礎的中西藝術史、現代藝術介紹、繪畫構圖技巧到各式媒材介紹與比較，以期會員能對藝術具有基本的知識背景。發起人白丰中為水墨畫家，1959 年生於彰化，1983 年自私立中國文化大學美術系畢業，曾於臺灣與中國舉行多次個展或參與聯展。

「戠穀現代畫會」成立之宗旨為，推動現代水墨之創作與研究，以及推廣全民美育，並期望畫會能夠以新時代的藝術概念，推展現代水墨畫，並融入於大眾生活。「戠穀現代畫會」2001 年 7 月於臺中市文化局大墩藝廊舉行創會首次會員聯展，展出三十位會員之作品。

戠穀現代畫會成員合影

戠穀現代畫會作品展

《戠穀現代畫會作品展》7月7日～12日台中市文化局大墩藝廊

安淑卿

戠穀現代畫會之會名源自詩經小雅天保篇，意為至真、至善、至美，請楚戈為畫會題字，由白丰中發起創辦。戠穀現代畫會創立宗旨為：一、推動現代水墨畫之創作與研究；二、凝聚藝術教育工作者，推廣全民美育，落實終身學習；三、傳承延續中華文化之精神。

戠穀現代畫會所提倡的是最能說明現代繪畫思想的現代感與時代性，我們希望能提供較正確的藝術概念與技法使用，與愛好藝術的朋友共享，並響應政府做廿一世紀藝術教育的改革，我們用新時代的作品面貌來打破舊時代封建思想，樹立新的藝術典範。

目前，戠穀現代畫會成立至今已近三載，此次為創會首展，展出者卅人，成員包括企業家、知名畫家、美術老師、業餘愛好者……等，由創辦人兼名畫家白丰中老師親自指導教授課程，課程安排多樣化：包括現代繪畫觀念研討、中西構圖比較

然而有許多人不明白為什麼水墨畫需要用現代感及時代性來做為架構。水墨是東方的繪畫材料，以其形式與內容都必須具現代觀，也就是把古老的概念、化成新符號，將中國文化用現代方式表現出來。深信在廿一世紀的世界文化藝術中，中華民族的文化藝術將處於主導的位置。

與運用之講解、各種材料介紹與使用、中西美術史簡介、素描及白描的技巧說明，以及墨彩、油彩、粉彩、陶藝等各項練習與簡述其差異性。本會並定期舉辦國內外學員作品展、交流展，邀請美術先進們教授指導創作理念與鑑賞等美學研習，提供各項有關現代畫創作之相關資訊。

所謂「眾人齊心，其力斷金」，期待這群美術種子能迅速萌芽、成長，甚至開花結果，落實「藝術生活化、生活藝術化」的使生活中，開展廿一世紀國際美學創作之新視野。

「戠穀現代畫會」2001年7月於臺中市文化局大墩藝廊舉行創會首次會員聯展時媒體之報導。（藝術家雜誌提供）

▌ 會員蔡惠萍的作品〈人間四月天〉。

左頁上圖：白丰中2012年的作品〈淡光無影千萬蕊〉。
左頁下左圖：會員安淑卿的作品〈天長地久〉。
左頁下中圖：會員陳正隆的作品〈沉醉秋林起風時〉。
左頁下右圖：會員邱錦卿的作品〈風雲際會〉。

團體名稱：跨世紀油畫研究會（2003年更名「中華民國跨世紀油畫協會」）
創立時間：1999
主要成員：王淑滿、王平、王高賓、白文栞、向元淑、金忠仁、李鉦貿、李悅寧、林福全、吳寬政、胡朝景、游麗清、陳佩怡、陳進財、陳琪華、陳曼青、黃惠謙、黃飛、高勝德、桑忠翔、楊鳳珠、蔡榮鏜、蔡莉莉、鄧仁川、劉年興、劉鳳娥、鄭京、賴玉萍、籍虹、龐瑤、龐均等人為創始成員，後續加入者有范姜明華、蕭永盛、潘朝森、賴傳鑑、蘇憲法、顧重光等。
地　　區：全國
性　　質：油畫

　　「跨世紀油畫研究會」成立於 1999 年，並於 2003 年 12 月 5 日立案定名為「中華民國跨世紀油畫研究會」。首任理事長為林福全，立案後第 1 屆理事長為羅桂蘭，並曾推舉劉其偉為名譽理事長。研究會成立以來，每年定期舉行全國性年度展及海外交流展，對臺灣油畫發展和推廣貢獻良多。目前會員人數約四十名。

2018年，「世紀風華」中華民國跨世紀油畫研究會年度大展展覽冊頁設計。（跨世紀油畫研究會提供）

百年百號 油畫創作大展

ROC Oil Painting Study Society Great Exhibition

中華民國跨世紀油畫研究會

100 中華民國 精彩一百

展期／
2011/10/8~10/30

開幕茶會／
100年10月9日（周日13：30）

地點／
市府藝廊三樓
新北市板橋區中山路1段161號

參展藝術家：

桑忠翔　黃飛　黃惠謙　鄧仁川　楊鳳珠　蔡榮鏜　林福全
劉鳳娥　張維榮　陳一帆　范姜明華　羅翊芸　羅桂蘭　許國寬
曾己議　蔡益助　陳皎從　沙彥居　馮秀銀　任毅雨　陳坤地
林志鵬　王金蓮　歐美　李鎮安　許宜家　蕭妙修　陳奕淇
謝萬鋐　羅淑芬　李正輝　陳又華　羅鳳珠　裴之瑄　黃振源

主辦單位：新北市政府 文化局
中華民國跨世紀油畫研究會

2018 大展
08/8 – 08/26
中壢藝術館 第二展覽室
桃園市中壢區中美路16號

世紀風華

中華民國跨世紀油畫研究會
2018年度大展

展出藝術家‧‧‧‧‧‧‧‧‧

王金蓮… 沙彥居… 李正輝… 吳聰文… 林福全… 林志鵬…
林　鳳… 邱凡庭… 范姜明華… 許忠文… 許國寬… 黃　飛…
黃惠謙… 黃振源… 梁雪芳… 陳一帆… 陳又華… 陳秀敏…
陳坤地… 陳琪華… 陳奕淇… 陳昱璇… 陳坩凰… 曾光子…
溫珠連… 傅　鈺… 馮秀銀… 游梅嬌… 張惠琴… 蔡榮鏜…
蔡益助… 蔡羽寧… 蔡瓊書… 楊淑瓊… 裴之瑄… 劉鳳娥…
歐　美… 賴慧霞… 蕭妙修… 羅瑋君… 羅翊芸… 羅桂蘭…

主辦單位：中華民國跨世紀油畫研究會
指導單位：桃園市政府文化局
協辦單位：

上左圖：2011年，「百年百號油畫創作大展」展出於新北市市府藝廊三樓。（跨世紀油畫研究會提供）

上右圖：2018年，「世紀風華」年度大展於桃園中壢藝術館。（跨世紀油畫研究會提供）

下圖：2018年，會員合影於「世紀風華」年度大展展覽現場。（跨世紀油畫研究會提供）

上圖：林福全，〈養〉，油彩、畫布，80×340cm，2018。（跨世紀油畫研究會提供）
下圖：黃飛，〈浪漫夜樂〉，油彩、畫布，72.5×60.5cm，2017。（跨世紀油畫研究會提供）

左頁上圖：許忠文，〈繽紛海灘〉，油彩、畫布，91×72.5cm，2018。（跨世紀油畫研究會提供）
左頁下圖：范姜明華，〈金色山脈〉，油彩、畫布，65×91cm，2015。（跨世紀油畫研究會提供）

團體名稱：臺北市天棚藝術村協會
創立時間：1999.10.30
主要成員：薄茵萍、施淑惠、林亞屏、楊維莊、鄭芳玲、王淑英、周家
　　　　　仁、林敏惠、甘國慧、陳華偉、張麗英、宋曼玲、莊惠娟、
　　　　　沈國芸、劉玉燕、周芬芬、汪麗雅、陳怡靜等人。
地　　區：臺北市
性　　質：油畫

左圖：
天棚藝術村（天棚藝廊）入口處。
（楊靖左攝於2019年5月）

右圖：
天棚藝術村（天棚藝廊）入口文宣
品擺放之處。（楊靖左攝於2019年5
月）

　　「臺北市天棚藝術村協會」於 1999 年 10 月 30 日成立，2001 年
11 月 10 日成立「天棚藝術村」（或稱「天棚藝廊」），2004 年 6 月
30 日向臺北市政府立案。該協會是由薄茵萍所指導習畫的藝術愛好者
所組成，因薄茵萍的畫室位於臺北市大同區環河北路一段 111 號的頂
樓，故取名為「天棚」。「臺北市天棚藝術村協會」除定期舉辦畫展，
也合力經營「天棚藝術村」（天棚藝廊），並參與公共藝術之創作。

　　藝術家薄茵萍 1943 年生於中國山東青島，成長於臺灣高雄，1976
年畢業於國立臺灣藝術專科學校，而後至紐約普拉特版畫中心（Pratt
Graphics Center）修業。自 1976 年於臺北美國新聞處舉行首次個展後，
於臺灣各地藝廊與國外舉辦多次個展或參與聯展。作品除平面繪畫，亦
有拼貼藝術與雕刻。1999 年與學生共組「臺北市天棚藝術村協會」。

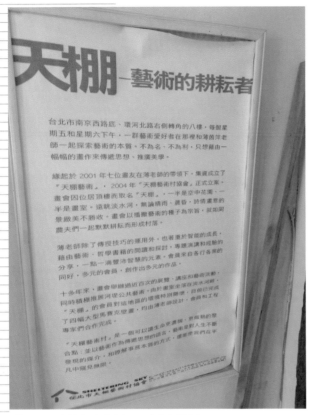

天棚藝術村（天棚藝廊）入口處的海報簡介。
（楊靖左攝於2019年5月）

協會成立之後，更於 2001 年 11 月成立「天棚藝術村」（天棚藝廊）展覽空間。此藝廊最初是由「臺北市天棚藝術村協會」成員王淑英與張麗英等七位會員，共同出資出力而成立，並協力輪值排班維持畫廊運作。首展為「天棚藝術開幕聯展」，展出「臺北市天棚藝術村協會」會員三十件畫作。目前藝廊仍繼續營運。

會址及藝廊位於環河北路的「臺北市天棚藝術村協會」，由於緊鄰大稻埕的九號水門，因而動念美化淡水河畔的堤防。該協會已經完成位於臺北市大稻埕淡水河邊「大河再現」、「萬里晴空」、「大稻埕風華再現」及「天行健」等四幅共長近兩百公尺的馬賽克磁磚壁畫。四幅壁畫圖案皆由薄茵萍所設計，並由會員們合力完成。

「臺北市天棚藝術村協會」曾於 2005 年至紐約舉辦畫展，並且在紐約成立分會。2016 年 11 月於燦爛時光東南亞主題書店（位於新北市中和區）舉辦天棚藝術村繪畫義賣活動。該會目前會址仍位於臺北市大同區環河北路一段 111 號，一樓為咖啡廳和「天棚藝術村」（天棚藝廊），八樓則為教學或會員們創作的畫室。

臺北市天棚藝術村協會於臺北市環河北路一段111號8樓的畫室，是平日下午或周末成員一起作畫的地方。（楊靖左攝於2019年5月）

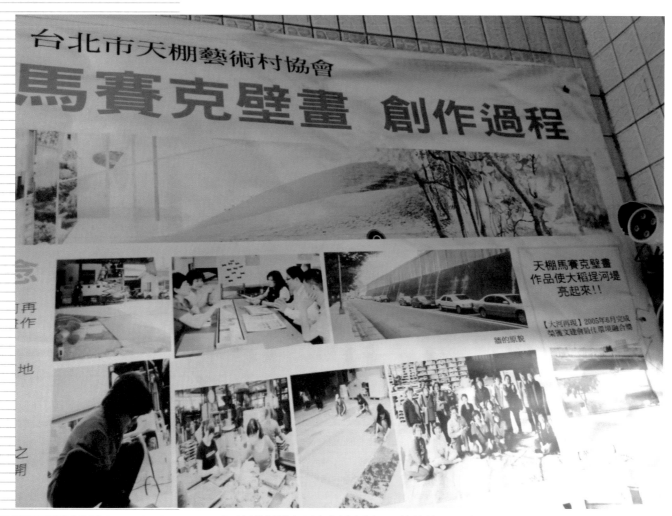

協會對其製作之馬賽克磁磚壁畫的介紹。（楊靖左攝於2019年5月）

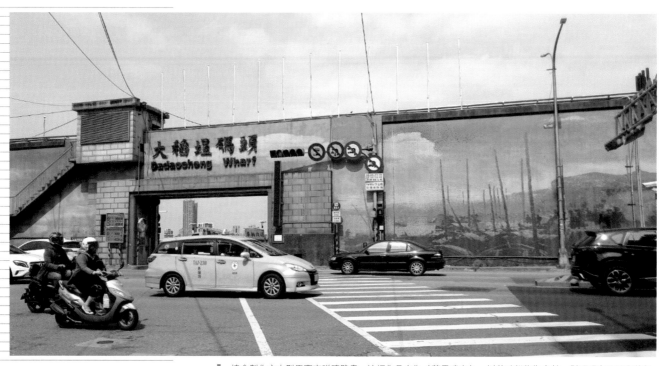

協會製作之大型馬賽克磁磚壁畫，這幅作品名為〈萬里晴空〉，以舊時船隻為主軸，對照現在碼頭內的船隻，呈現新舊對比的樣貌。（楊靖左攝於2019年5月）

由臺北市天棚藝術村協會一群喜
愛繪畫婦女的投入與努力，接連
完成三幅、共長112公尺的馬賽
克磁磚壁畫，其中一幅〈風華
再現〉。（楊靖左攝於2019年5
月）

臺北市天棚藝術村協會於大稻埕
堤防製作之馬賽克壁畫一景。
（楊靖左攝於2019年5月）

臺北市天棚藝術村協會於大稻埕
堤防製作之馬賽克壁畫一景。
（楊靖左攝於2019年5月）

臺灣國際藝術協會

團體名稱：臺灣國際藝術協會

創立時間：1999

主要成員：方鎮洋、林憲茂、林信維、林聰明、劉玉珍、莊連東、呂錫堂、謝赫暄、陳文進、鄭冠生、宋紹江、林美蕙、許宜家、羅恆俊、游昭晴、劉志飛、曾士全、洪漢榮、蔡維祥、柯妍蓁等。

地　　區：臺中地區

性　　質：油畫、水彩及水墨等。

「臺灣國際藝術協會」成立於 1999 年，創會理事長為方鎮洋。該會除定期舉辦展覽活動外，亦有舉行藝術競賽，給予獎勵。為鼓勵美術工作者研究、創作，倡導藝文風氣，推展全民美術教育，提升藝術水準，舉辦許多繪畫比賽，每年舉辦「金藝獎」，2019 年已舉辦至第 19 屆，分為油畫、水彩及水墨類組，評審方式由初審、複審及決審。各類首獎可獲得新臺幣三萬元整，第二名新臺幣二萬元整，第三名新臺幣一萬元整，優選、入選頒與獎狀。入選以上者並贈與彩色畫集一冊。

左圖：
臺灣國際藝術協會網頁首頁。（圖片來源：臺灣國際藝術協會網站）

右圖：
臺灣國際藝術協會第17屆「金藝獎」報名簡章。

理事長方鎮洋的油畫作品〈歐
風〉。（圖片來源：臺灣國際藝
術協會網站）

臺灣國際藝術協會第8屆「金藝
獎」得獎作品：嚴康睿〈午後陽
光小古崗〉。（圖片來源：臺灣
國際藝術協會網站）

新莊現代藝術創作協會

團體名稱：新莊現代藝術創作協會（後更名「新北市現代藝術協會」）
創立時間：1999
主要成員：洪新添、吳聰文、吳鵬飛、王振泰、洪東標、張明玲、陳清
　　　　　海、劉金洲、許宜家、鄭萬福、吳秋鳳、羅恒俊、林毓修、張
　　　　　惠榮、高駿華、楊鳳珠、金忠仁、胡朝復、鐘世華、許忠文、
　　　　　李榮光、蔡榮鏗、黃飛、郭掌從、董國生、吳靜蘭等人。
地　　區：新莊
性　　質：油彩、水彩、複合媒材、雕塑、陶藝等。

　　「新莊現代藝術創作協會」成立於 1999 年，現已更名為「新北市
現代藝術協會」，2018 年正式向內政部登記立案。從 1999 年至今，固
定於 10 月在新北市新莊文化中心舉辦年度會員聯展。2005 年與臺中「牛
馬頭畫會」合作交流展，於臺中港區藝術中心舉辦，其後並持續合作。
近年展覽如：「異彩飛揚：新北市現代藝術協會 2015 年度會員聯展」、
「新藝象：新北市現代藝術協會 2018 年度會員聯展」等，為新北市新
莊地區重要之美術團體。

2016年，新北市現代藝術畫會聯
展，會員合影於梅嶺美術館。（新
北市現代藝術協會提供）

新北市現代藝術創作協會
2013年度會員聯展
102.10.4～10.16

新北市現代藝術創作協會展出會員
會長：鄭萬福
會員：（姓名排列按筆劃順序）

王毓麒 李曉蘭 李榮光 金忠仁 林毓修
吳靜蘭 吳秋鳳 吳聰文 洪東標 高駿華
胡朝復 許宜家 許忠文 張明玲 張惠榮
陳清海 黃　飛 郭掌從 曾己議 楊鳳珠
陳漢珍 鍾世華 董國生 蔡榮鐘 劉金洲
羅恆俊

展出時間／
102年10月04日(週五)～10月16日(週三)

聯誼茶會／
102年10月05日(週六)上午10：00

開放時間／
週二至週六 09：00-21：00
週日、週一 09：00-17：30
（10月7日、10休館）

新北市現代藝術創作協會
2013年度會員聯展
102.10.4～10.16

新北市現代藝術創作協會展出會員
會長：鄭萬福
會員：（姓名排列按筆劃順序）

王毓麒 李曉蘭 李榮光 金忠仁 林毓修
吳靜蘭 吳秋鳳 吳聰文 洪東標 高駿華
胡朝復 許宜家 許忠文 張明玲 張惠榮
陳清海 黃　飛 郭掌從 曾己議 楊鳳珠
陳漢珍 鍾世華 董國生 蔡榮鐘 劉金洲
羅恆俊

展出時間／
102年10月04日(週五)～10月16日(週三)

聯誼茶會／
102年10月05日(週六)上午10：00

開放時間／
週二至週六 09：00-21：00
週日、週一 09：00-17：30
（10月7日、10休館）

新藝象

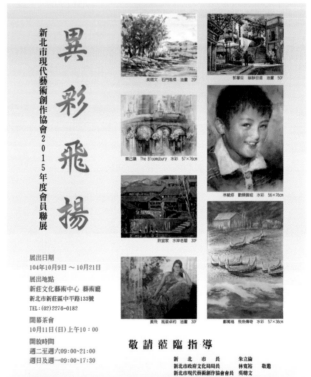

上二圖：
「新北市現代藝術協會2013年度會員聯展」文宣告示。（新北市現代藝術協會提供）

下左圖：
「新藝象：新北市現代藝術協會2018年度會員聯展」請柬。（新北市現代藝術協會提供）

下右圖：
「異彩飛揚：新北市現代藝術協會2015年度會員聯展」展覽廣告。（新北市現代藝術協會提供）

許宜家，〈大翻轉〉，油彩，
91×116.5cm，2012。（新北市現
代藝術協會提供）

郭掌從，〈紋面一族〉，油彩，
120×120cm，2015。（新北市現
代藝術協會提供）

金忠仁，〈色彩交響曲〉，油彩，116.5×80cm，2018。（新北市現代藝術協會提供）

134
臺灣女性藝術協會

團體名稱：臺灣女性藝術協會
創立時間：2000.1.23
主要成員：羅衸絹、彭敏、沈叔儒、曹小容、林淑敏、張瓊芳、徐秋宜、康逸藍、張金玉、葉月桂、謝慧青、曾嬌媛、連品雯、姜麗華、吳筱瑩等。
地　　區：臺北
性　　質：創作、行政、評論、教育等專業領域。

　　「臺灣女性藝術協會」是國內重要的女性藝術團體，成立以來曾舉辦多次展覽、講座、工作坊乃至研討會，對於女性藝術的活動推廣與女性意識之深化具有顯著之貢獻。

　　2000 年 1 月 23 日「臺灣女性藝術協會」於臺北華山藝文特區舉辦成立大會，以推動及協助女性在藝術產業中的研究與發展為宗旨。第 1 屆理事長為賴純純，秘書長為許維真。第 1 屆理事為王德瑜、吳瑪悧、林珮淳、林美智、林滿津、林純如、張金玉、陳香君、謝鴻均、賴明珠、賴純純、潘小雪、陳艷淑、劉惠媛、謝佩霓等十五位，其中吳瑪悧、林珮淳、陳香君、賴純純、謝佩霓五位為常務理事。監事為蕭麗虹、徐洵蔚、黃麗絹、陳明湘、羊文漪等五位。候補理事五名分別為林平、侯淑姿、林玲蘭、簡扶育、杜嘉琪等。候補監事為楊慧菊。

2001年「酸甜酵母菌：橋仔頭糖廠與烏梅酒廠的甜蜜對話」展覽邀請卡設計。（臺灣女性藝術協會提供）

台北華山烏梅酒廠

90年11月4日-90年11月24日

酸甜酵母菌
烏梅酒廠與橋頭糖廠的甜蜜對話

策展人：張惠蘭

展出藝術家

林淑女　林珮淳
林　平　林純如
林麗華　林美智
王翠芸　王紫芸
張惠蘭　張金玉

李重美　杜嘉琪
柯燕美　徐洵蔚
許淑真　周文麗
蔡宗芬　陳艷星
郭淑莉　劉素幸
謝詠絮　謝鴻均

Eleanor-janye BROWNE
Joan POMERO

主辦：台灣女性藝術協會、橋仔頭文史協會
贊助單位：置財團法人國家文化藝術基金會
協辦單位：華山藝文特區、橋仔頭糖廠
高雄縣自然史教育館
高苑技術學院、輔仁大學

高雄橋仔頭糖廠

90年12月8日-90年12月30日

協會宗旨不僅關注於女性藝術家，且涵蓋各相關領域，如藝術行政、藝術評論及藝術教育等相關產業，區域範圍亦為全國性。由此亦可看出其目的不只透過辦理女性藝術的展覽與活動，拓展女性參與藝術相關領域的管道與機會，突顯女性藝術家的存在感，並積極地改善藝術圈中的性別環境，更且意圖將女性藝術的概念予以深化，因而將國內女性參與於藝術產業中的資料、歷史加以記錄整理、分析、出版。

該會之會員累積至目前為止已有兩百三十餘位，並且積極舉辦過許多活動，

「酸甜酵母菌：橋仔頭糖廠與烏梅酒廠的甜蜜對話」展覽座談會。（臺灣女性藝術協會提供）

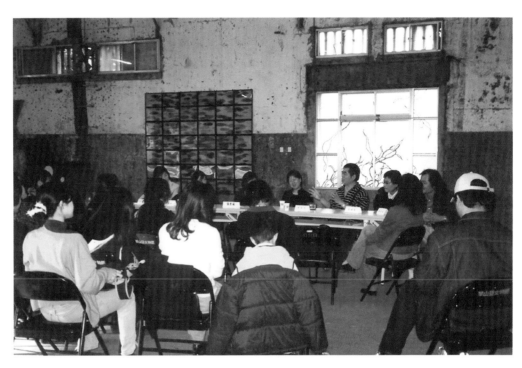

「酸甜酵母菌：橋仔頭糖廠與烏梅酒廠的甜蜜對話」展覽現場一景。（臺灣女性藝術協會提供）

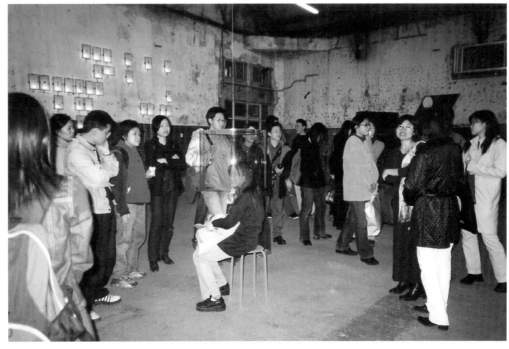

更加豐富臺灣藝術圈。如 2019 年「臺日藝術博覽會」、2019 年桃園女性藝術特展「蘊育‧連結‧擴張」、2016 臺灣女性藝術協會徵件展「漫舞，於深海之上」、2015「乳房」等展覽與相關講座，皆展現出女性藝術創作者之豐碩成果。

2001年，於臺北女書店舉行之「藝術與性別何干？」女性藝術講座。（臺灣女性藝術協會提供）

2001年成員連寶猜（左3）於美國舉行陶藝展，與觀展嘉賓合影。（臺灣女性藝術協會提供）

台日藝術博覽會 2019
—Art Station—
会場 台北駅 1F 中央コンコース

臺灣女性藝術協會年表

2000	創立	臺灣女性藝術協會成立
	展覽	「心靈再現」臺灣女性當代藝術展
2001	展覽	「心靈再現」臺灣女性當代藝術展
	展覽	酸甜酵母菌：橋仔頭糖廠與烏梅酒廠的甜蜜對話
	講座	性別藝術權力——「藝術與性別何干？」女性藝術講座
	展覽	連寶猜美國陶藝展
	工作坊	「美的初體驗」社區女性藝術創作營
2002	研習營	南臺灣女性藝術研習營
2003	展覽	第 1 屆臺灣國際女性藝術節：網指之間——生活在科技年代
2004	展覽	有相 vs. 無相：女性創作的政治藝語
2005	展覽	快樂指數：臺灣女性藝術協會年度大展
2006	展覽	藝術中的虛數「i」
	展覽	帶著作品去旅行五部曲：臺東、澎湖、越南、金門、嘉義
2008	展覽	當代女藝：身份／環保
2009	展覽	她的第一次個展——臺灣當代女藝術家的回顧與前瞻
	展覽	非限制級——藝術何以灌溉
	研討會	第 1 屆臺灣女性藝會協會跨藝術研討會
2010	展覽	時尚影像發聲
2011	展覽	多彩‧多汁
	展覽	愛地球＝愛自己 - 生態與我合一
	展覽	「第二性的史詩」陳文卉個展
	展覽	「覓‧秘花園」許任媛個展
	展覽	百家照性別
	展覽	「花魅」羅惠瑜個展
	講座	陳香君《跨「國」移動：當代藝術的想像、行動與連結》新書發表紀念會
2012	展覽	「花魅」羅惠瑜個展
	展覽	「查某人的厝」女藝家園開幕展
	展覽	「走出框架」何佳真創作個展
	展覽	「你‧你‧你」——影像自白
	展覽	「身體意識」臺灣新媒體藝術女性創作者聯展
	研討會	第 2 屆臺灣女性藝術協會「比較文學宗教與跨藝術的對話性」研討會

2013	展覽	「女媧・大地 WAALAND」女性藝術家聯展
	展覽	「空想教室之奶油貓貓實驗室」當代女性藝術家聯展
	展覽	「物・蟄」吳妍儀、張雅萍、黃盟欽三人聯展
	工作坊	女性藝術家實體投影創作工作坊
2014	展覽	「物・蟄」吳妍儀、張雅萍、黃盟欽三人聯展
	展覽	「回憶的鑰匙・生命的力量」女性藝術家聯展
	展覽	「墜落的力量」女性藝術家聯展
	展覽	「永遠的依靠・生命的歷程」女性藝術家聯展
	展覽	「WE！我們・Women」Talking about~14 個女朋友們的內心對談
	展覽	Dimension of Corporeity 身體維度
	工作坊	2014 女性藝術家實體投影創作工作坊（臺南場）
	工作坊	2014 女性藝術家實體投影創作工作坊（臺北場）
	工作坊	2014 女性藝術家實體投影創作工作坊（臺中場）
	講座	「浮動與延伸」女性藝術系列演講：臺灣女性藝術的社會意識
	講座	「浮動與延伸」女性藝術系列演講：女性藝術家的生命圖像
	講座	「浮動與延伸」女性藝術系列演講：臺灣女性藝術的運動與發展
2015	展覽	{乳房}複合媒材展
	展覽	「食・安・女性廚房七日紀錄」女性藝術家聯展
	展覽	女性外貌身影——從自我凝視開始
	展覽	重拾狄德羅的舊衣袍
	工作坊	「女性凝視」女性藝術家影像創作工作坊
2016	展覽	漫舞，於深海之上：2016 臺灣女性藝術協會徵件展（第一場） 地點：佛光山嘉義會館
	展覽	漫舞，於深海之上：2016 臺灣女性藝術協會主題徵件展（第二場） 地點：臺灣女性藝術協會藝響空間
	展覽	漫舞，於深海之上：2016 臺灣女性藝術協會主題徵件展（第三場） 地點：文創索引
	展覽	臺日交流聯展——哲學性的堅持反省
2018	展覽	「心的住所」2018 臺灣女性藝術協會會員聯展
2019	展覽	「女潮」女性主體與藝術創作展
	展覽	2019 臺日藝術博覽會

得旺公所

團體名稱：得旺公所
創立時間：2000.1
主要成員：李思賢、吳德淳、林平、陳松志、陳冠寰、張秉正、彭賢祥、
　　　　　江敏甄、施淑萍、黃圻文、黃珮怡、張正霖等。
地　　區：臺中市
性　　質：前衛藝術

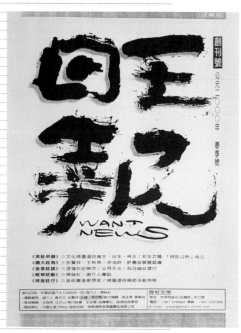

　　「得旺公所」於 2000 年 1 月創立，由臺中地區致力於前衛藝術創作推廣的藝術家與文字工作者所組成。「得旺公所」以替代空間經營形式為出發，為中臺灣的藝術展演場域開拓出新局。成立第一年，由於彭賢祥與黃圻文之規劃、塞尚畫廊的場地贊助，以及中國生產力中心的經費援助，得以於該組織所主持之替代空間，以一個月一檔邀請展的方式規劃展覽，首展為「彭賢祥 2000 個展」，接續為「延伸、衍生——王秋燕創作首展」，並於成立同年 4 月出版《旺報》2000 年春季號之創刊號。2001 年 7 月起，由李思賢擔任第一任藝術總監。

　　2001 年起，「得旺公所」營運面臨轉型，因此轉而進駐「20 號倉庫」。「20 號倉庫」原為日治時期所興建的臺中火車站連棟倉庫之一，但因社會之變遷與臺鐵貨運量之漸減而廢

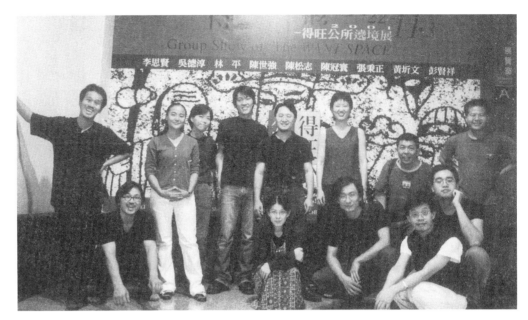

「得藝旺形──得旺公所繞境展」全體成員合影。

「臺灣替代空間與公部門的遇合」座談會現場。

得旺成員上海行，拜訪藝術家鄭在東。

左頁上圖：
第一代得旺公所替代空間外觀。

左頁下左圖：
《旺報》創刊號，2000年春季號，2000年4月出刊。

左頁下右圖：
2000-2002年間之《旺報》封面。

（本二頁圖為李思賢提供）

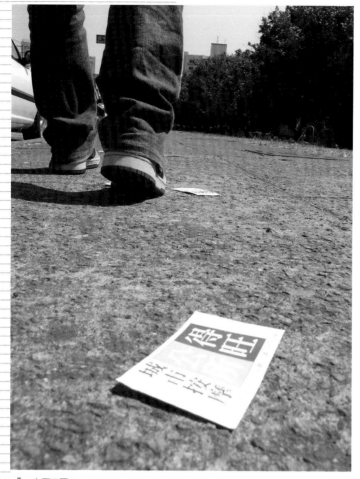
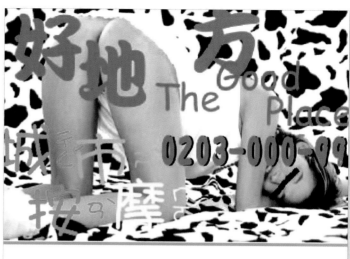

本頁二圖：
得旺公所，〈城市按摩——色情小廣告〉，2001，「好地方——臺中國際城市藝術節」展出。（藝術家出版社提供）

棄。「得旺公所」因而申請使用並獲准，將之改造為舉辦展覽與座談會等藝文相關活動之場域，成為臺灣創造閒置空間再利用的典範。初期以資源共享的方式讓成員陸續進駐，展示創作成果。「得旺公所」的進駐，使「20號倉庫」成為臺灣藝術史上官方資源結合替代空間營運的佳例。其後「20號倉庫」雖不再由「得旺公所」營運，但仍持續舉辦展覽與講座活動。

「得旺公所」的發起成員創作包羅多種類型，如水墨、油畫、裝置、錄影與各類媒材。2001年9月至11月於臺中縣立港區藝術中心舉行「得藝旺形——得旺公所遶境展」，是「得旺公所」首次於一般藝文空間對外展現成員多樣風格的展覽。

由「得旺公所」發行之《旺報》（Want News，2000-2002年）以季刊方式出刊，由李思賢負責主編，內容除了「得旺公所」相關活動之報導與評論以外，亦有針對整體藝文生態與文化藝術現象的論述。而且在組織上，「得旺公所」與《旺報》亦有區隔，「得旺公所」藝術群成員為：李思賢、吳德淳、林平、陳松志、陳冠寰、張秉正、彭賢祥等；《旺報》工作群則有：江敏甄、李思賢、施淑萍、黃圻文、黃珮怡、陳松志、

張正林等。就此而言，《旺報》亦有一定之獨立性，且該刊亦有嘗試將刊物本身定位為一項集體創作，或是觀念藝術之作品。

「得旺公所」雖於2003年李思賢移交藝術總監工作後逐漸消沉而停止運作，但仍有以下重要作用：

一、於臺中地區拓展當代藝術：「得旺公所」於2001年參與「臺中城市藝術節」時，曾推出「城市按摩」行為藝術，模擬色情行業宣傳方式，印製帶有性暗示意味的廣告小卡片，並投放於路旁停放的車輛上，若撥打卡片上的電話則可聽取關於「城市按摩」創作理念之解說。此為「得旺公所」一項藝術實驗的嘗試。

二、經營替代空間並使閒置空間再利用：經營替代空間本為「得旺公所」成立之重要目的，而後進駐「廿號倉庫」讓閒置空間得以再利用，亦使之成為中臺灣代表性的藝文活動替代空間。

三、發行刊物：「得旺公所」發行的《旺報》不僅是該團體之社刊或藝訊，也是一種實驗性的文化刊物。此種嘗試在一般美術團體間並不多見，且在概念上亦有一定的創意。

臺中20號倉庫外觀。
（李思賢提供）

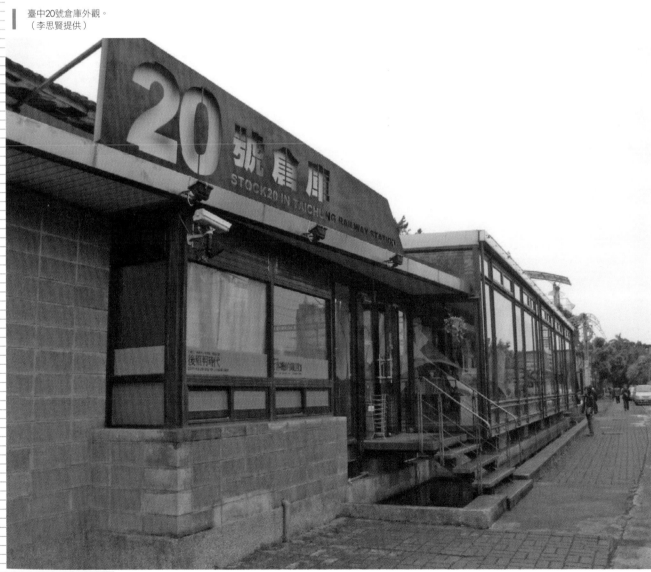

團體名稱：臺灣彩墨畫家聯盟

創立時間：2001.1.1

主要成員：陳志宏、蕭仁徵、閻振瀛、袁金塔、熊宜中、郭少宗、柯木、陳陽熙、徐永進、吳漢宗、高義瑝、曾肅良、林淑女、陳慶坤、呂坤和、張進勇、陳柏梁、史東錦、林昆山、彭玉琴、徐素霞、黃朝湖、鐘俊雄、李振明、張振輝、莊連東、高蓮貞、張秀燕、吳清川、林煒鎮、許輝煌、文霽、黃圻文、何慧芬、劉捷生、王以亮、葉怡均、王源東、洪根深、李明啟等。

地　　區：臺灣

性　　質：彩墨

　　「臺灣彩墨畫家聯盟」光是發起人與創始會員便多達四十位之多，當中有不少會員同時也為「國際臺灣彩墨畫家聯盟」成員，兩聯盟相較之下臺灣彩墨畫家聯盟具有更明顯的臺灣特色。臺灣為海島國家，容易接觸到許多不同文化並且受過異國統治的經驗，都讓此片土地具有多元

蕭仁徵，
〈四季頌〉（春、夏、秋、冬），
彩墨、紙本，69.5×68.8cm×4，
2000。

袁金塔，〈臺灣魚──漂泊
的命運Ｉ〉，水墨、綜合媒材，
112×140cm，2002。

李振明，〈水鳥保護區之一〉，
彩墨，120×120cm，1989。

文化與多元思考方式，不失去傳統東方思想對於美學的概念，結合西方主流繪畫技巧與媒材產生多變風格。

　　數量龐大的成員作品風格當然具有各種樣貌，強調自我繪畫特色，對於自然、社會、自我皆有著墨，其中成員作品中更有不少針對政治的反諷，正如同創會會長黃朝湖先生於文章中提過的，「彩」與「墨」碰撞後將產生無限可能性，就如同臺灣藝術具有複合思考一般。

徐永進，〈狂野辣動勁爆猛酷辣〉，
水墨、紙本，68×68cm×9，2000。

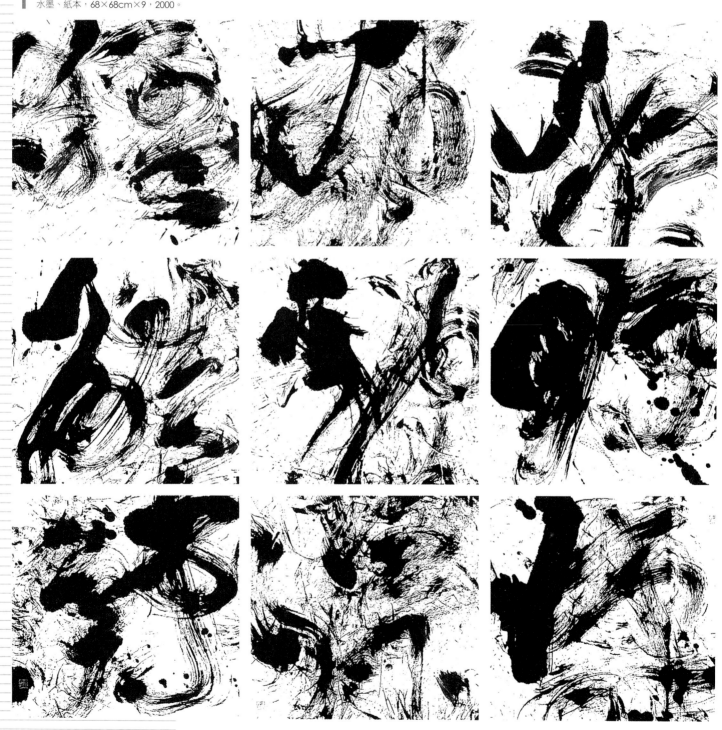

文霽，〈開山〉，
彩墨、紙本，69×75cm，
1995。

黃朝湖，〈綠的飄盪〉，
彩墨、壓克力，
69.5×72.5cm，1994。

未來社

團體名稱：未來社
創立時間：2001
主要成員：王璽安、林冠名、林賢俊、高雅婷、曾雍甯、黃琬玲、廖震平、謝牧岐等。
地　　區：臺北
性　　質：視覺藝術

右頁圖：
2014年未來社聯展「水面上開門」於臺南索卡藝術中心舉行，圖為展覽海報。

2018年，未來社成員王璽安、曾雍甯、林賢俊、黃琬玲、謝牧岐、高雅婷、林冠名（由左至右）合影於關渡美術館「未來劇場」展覽現場。（圖片來源：未來社臉書專頁）

　　「未來社」成員每個人所擅長領域皆不相同，創作元素也有所差異。王璽安擅長使用描繪風景的方式解離畫中空間，透過畫筆層層分析現實空間，畫布與實景中的轉換留下更單純、純粹的訊息；曾雍甯習慣使用原子筆細細來回描繪於畫紙上；林冠名透過攝影鏡頭記錄某個稍縱即逝的瞬間，從影像成立被記錄下的開始同時間代表結束，能夠留下的只剩下影像的「記憶」；黃琬玲習慣以水墨及版畫黑白兩色反思日常，利用長條篇幅記錄旅行記憶；林賢俊利用複數或者多個重複圖形形成「冷」的抽象畫，對於其自身圖像的意義始終保持著似是而非的樣貌，猶如人世間的真實一樣難以辨別。有人甚至跨足於策劃展覽及藝術評論，未來社便是如此具有多元面貌的社團，他們使用不同媒材創造出作品，卻都相同的透過作品中回歸自身並同時投射於世界中。

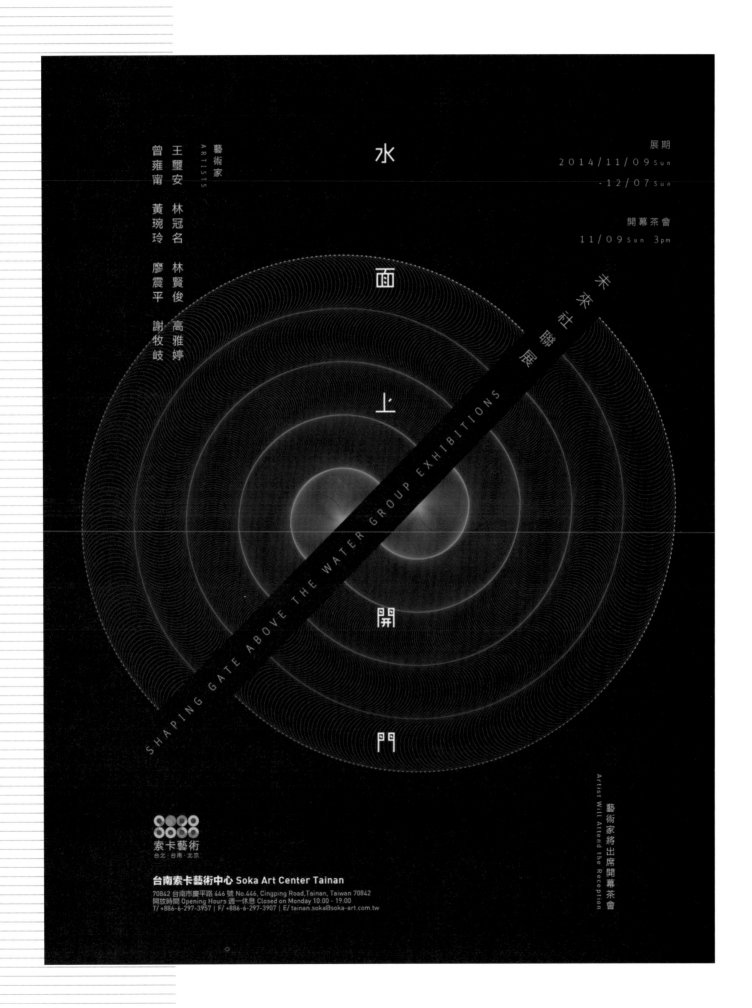

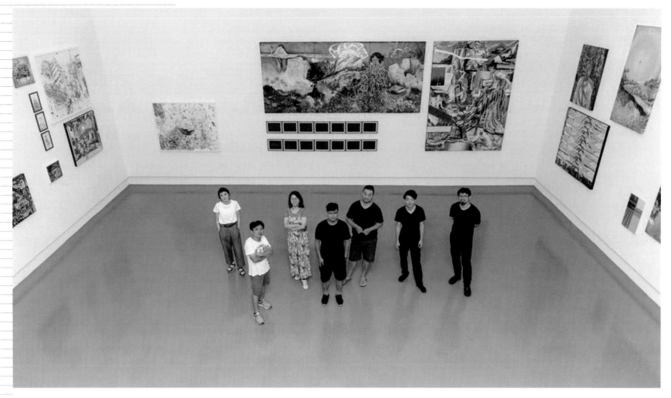

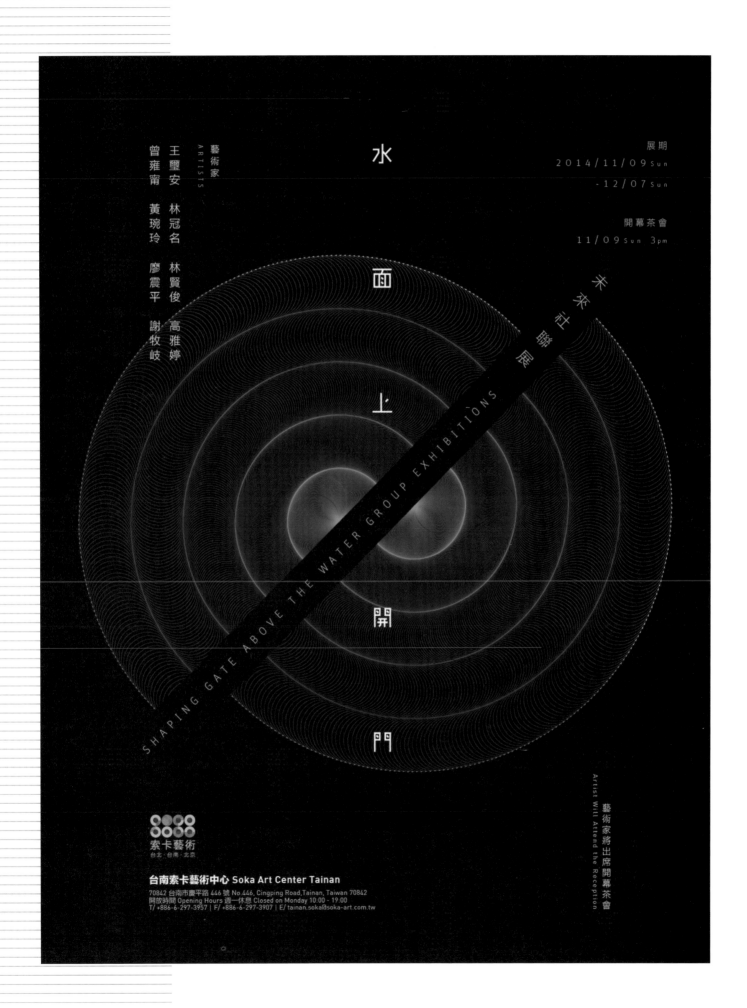

水

面

上

開

門

SHAPING GATE ABOVE THE WATER GROUP EXHIBITIONS

謝牧岐，〈淡江與觀音山〉，
壓克力、畫布，116.5×91cm，
2016。（未來社提供）

林俊賢，〈自在心〉，
壓克力、畫布，
45.5×45.5cm，2016。
（未來社提供）

左頁上圖：
2018年，未來社聯展「未來劇場」於國立臺北藝術大學關渡美術館舉行。（圖片來源：未來社臉書專頁）

左頁下圖：
高雅婷，〈Bzzz〉，
油彩、畫布，91×116.5cm，
2011。（未來社提供）

黃琬玲，
〈我們要的未來〉，
墨汁、型染、金箔、
壓克力、色粉、京和紙，
218×600cm，2015。
（未來社提供）

林冠名，〈島〉，
影像空間裝置，6分12秒，
2015。（未來社提供）

廖震平，〈富士山-1〉，
油彩、畫布，
130×89.4cm，2016。
（未來社提供）

左頁上圖：
曾雍甯，〈綻放〉，
紙、原子筆，
107×150cm，2011。
（未來社提供）

左頁下圖：
王璽安，
〈一片無盡反覆的海〉，
油彩、壓克力、畫布，
194×259×5cm，2015。
（未來社提供）

黑白畫會

團體名稱：黑白畫會
創立時間：2001
主要成員：李金祝、陳冷、李妙英、沈冬娥、何欣儀、熊婉芬、劉宴汝、張碧芬、鄒應瑗、李季青與尤淑勳等人。
地　　區：臺北市
性　　質：油畫

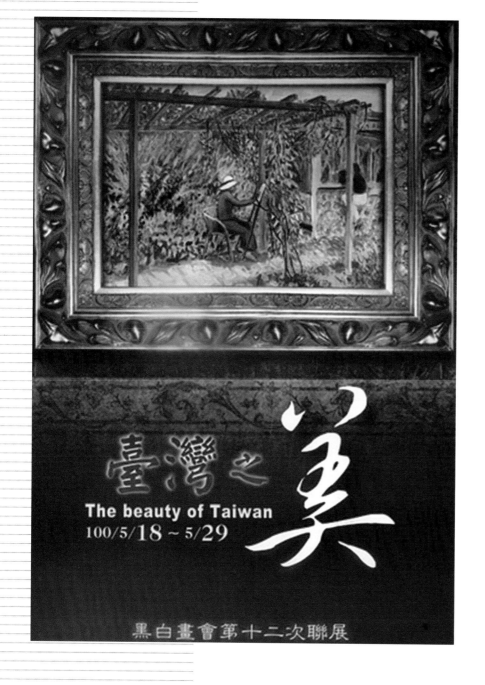

臺灣之美
The beauty of Taiwan
100/5/18～5/29

黑白畫會第十二次聯展

「黑白畫會」是由畫家李金祝發起並籌組，原為其指導之社區油畫班，成員來自各行各業退休或從事家管的女性。「黑白畫會」成立以來，多次舉辦聯展，並曾巡迴展出。

「黑白畫會」創辦人李金祝為知名前輩藝術家張義雄之入室女弟子，1953年出生於雲林北港，1988年赴法國習畫並向張義雄學藝，其作品曾多次入選法國藝術家及秋季沙龍展，2005於國父紀念館德明藝廊舉行個展，為「臺灣藝術家法國沙龍學會」創會會員，曾任中華圓山畫會常務監事。李金祝畫風用色鮮明，題材包括靜物、風景與人物等類型。

「臺灣之美──黑白畫會第十二次聯展」文宣品。

2001 年 5 月「黑白畫會」首展於臺北社教館，2006 年舉行「黑白畫會暨李金祝師生聯展」，2007 年「黑白畫會巡迴展——臺灣之美」則由李金祝帶領畫會成員，陸續在國父紀念館、新北市立黃金博物館以及各縣市文化局舉辦巡迴展。該次巡迴展覽之作品包括陽明山前山公園、瑞芳老街、平溪風光、九份老街、美濃景致、淡水河畔、七美大灣等自然之美，還有淡江中學、真理大學等特色建築，展現臺灣各地特色景觀之美。2011 年 5 月則由新北市政府文化局主辦，於市府藝廊舉行「臺灣之美——黑白畫會第十二次聯展」，展出「黑白畫會」指導老師李金祝與十名學員之共計五十多幅的油畫創作，呈現具有臺灣特色的靜物、風景、人物等題材的畫作，以及每位成員不同的創作風格。

▌黑白畫會發起人李金祝2016年之作品。

175

赫島社

團體名稱：赫島社
創立時間：2001
主要成員：呂浩元、葉育男、何實、張為凱、林羿束、吳季璁等。
地　　區：臺北
性　　質：當代藝術

　　「赫島社」由臺北藝術大學學生所組成，社團成員的風格及媒材大相逕庭，例如：呂浩元作品經歷許多風格轉變，近期轉向將生活周遭繪製於畫布之上，繪畫主題雖以具象的物體為主，手法卻不以擬真為目的，僅是為用以表達其抽象概念或者情感表現；葉育男自臺北藝術大學畢業後進入交通大學建築研究所數位組，不同背景的訓練增加他創作的多元性，裝置、觀念藝術、平面設計等，都成為他所使用的媒材；林羿束的版畫創作來自她情緒中的不安及不快樂，透過製作木刻版畫的勞動過程中漸漸釋放自身感受進行自我療癒，將無法言喻的感受轉化為具象化的畫面。

2001年，南北新人獎展覽開幕現場一景。（赫島社提供）

大學時期的他們，曾以四個不同的「頒獎」計劃角度切入獎中的批評，分別是「二○○一南北新人獎」、「臺北雙年獎」、「臺灣新藝獎——2004年度最佳策展評選」、「臺灣獎」，藉由「頒獎」此行為反思每個獎項後的意識形態，以及評審個人主觀脈絡，所謂的「公平」其實從來不存在，創作者與評審的身分究竟誰主誰客，藉由一連串反主流的行為建立自身對於藝術的解釋，提供所有人不同以往的思考模式。

由赫島社成員撰文、藝術家出版社出版之《邊緣戰鬥的回歸》封面書影。（藝術家出版社提供）

頒獎人陳郁秀與四位評審一同頒發象徵兩萬美金的大支票給兩位獲獎藝術家。（赫島社提供）

由莊武男先生製作的「臺灣獎」獎座。

威尼斯「臺灣獎」頒獎典禮會場入口。（赫島社提供）

右頁上圖：
臺灣獎頒獎典禮上赫島社成員（前排）與2005年得獎者、頒獎人、評審團合影。（赫島社提供）

右頁下圖：
2005年，於威尼斯舉行的臺灣獎頒獎典禮會場。（赫島社提供）

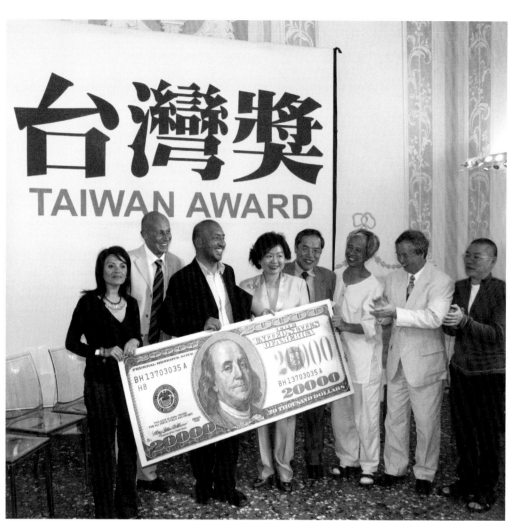

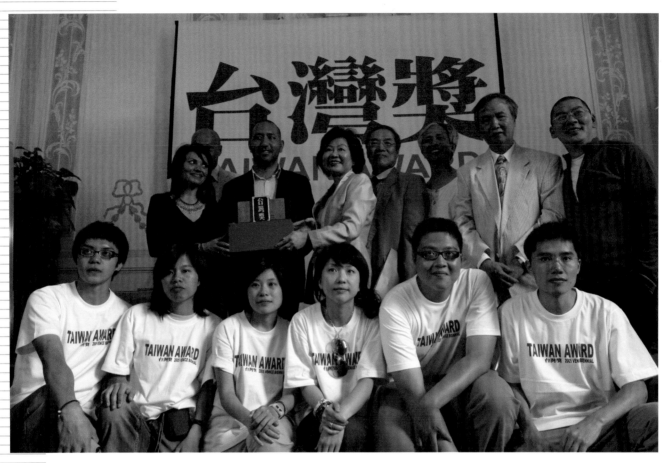

成員呂浩元（左）、葉育男於華山藝文特區布置「臺灣新藝獎」頒獎會場時合影。（赫島社提供）

「臺灣新藝獎」評審會議後合影，左起策展人羅秀芝、世新大學廣電系教授齊隆壬、藝術家林惺嶽、民族音樂學者林谷芳、藝評家徐婉禎、赫島社社長何實。（赫島社提供）

臺灣獎頒獎典禮上赫島社成員（前排）與2005年得獎者、頒獎人、評審團合影。（赫島社提供）

葉育男，〈森林〉，裝置，2018。（赫島社提供）

187
臺灣北岸藝術學會

團體名稱：臺灣北岸藝術學會
創立時間：2002
主要成員：尤雪娥、謝源張、鄧詩展、楊盛錩、倪鼎雄、胡竹雄、劉復宏、簡志雄、鐘璧如、白景文、張進傳、姚浚振、陳建中、許勝昌、朱源清、林朝雄、郭木蒼、郭掌從、陳秀人、藍榮賢、王錦秀、洪志勝、謝玲玲、黃飛、林福全、劉鳳儀、張朝凱、潘煌、洪仲毅、洪志勝、郭博州、陳志芬、李漢明、薛丞堯、陳美麗、劉國正、李榮光、吳哲銘、吳愷翎、吳永欽、蔡益助、王春香、王傑、林仁山、黃玉成、林聰明、陳昱儒、宋佳儒、姚植傑、鄧仁川、李俊仁、張春蕙、林明助、羅恆俊、許宜家、陳俊卿、呂燕卿、李正宏等。
地　　區：北臺灣
性　　質：油畫、水彩、水墨與複合媒材等。

右頁圖：
於國立藝術教育館舉行的「集思廣藝：2016臺灣北岸藝術學會藝術教育推廣暨藝術創作展」，開幕時貴賓雲集。（臺灣北岸藝術學會提供）

跨頁圖：
「集思廣藝：2016臺灣北岸藝術學會藝術教育展」於國立藝術教育館的展覽現場一隅。（臺灣北岸藝術學會提供）

　　「臺灣北岸藝術學會」是由住在大臺北地區和九份、基隆、桃園、宜蘭等地的畫家共同發起。創會會長是基隆市長樂國小創校尤雪娥校長。會員多是畢業於國內外美術系所的專業或業餘畫家，大都曾任各級學校美術教師、社區大學兼任講師或藝術性社團教師。該會迄今每年都定期舉辦活動，包括美術學習、教師培訓、辦理部落營隊等。2011年登記為全國性藝術團體。

　　該會於2002年11月於基隆港務局藝廊舉辦首展，爾後每年皆有聯展。2010年7月協助「布農族傳統歌謠美術夏令營」，規劃並執行卓楓國小藝術夏令營創作課程，並募集資源，協助教師蘊育在地化課

程。2016 年於國立藝術教育館舉辦「集思廣藝／藝教人生」的教育成果與創作雙軸展覽，展現美學應用與教學研究成果。

上圖：「集思廣藝：2016臺灣北岸藝術學會藝術教育推廣暨藝術創作展」，一共進行了十三場學生、志工暨來賓導覽活動。（臺灣北岸藝術學會提供）

下圖：「集思廣藝：2016臺灣北岸藝術學會藝術教育展」，邀請萬大國小師生帶隊寫生體驗與現場導賞，導覽人：蔡益助、尤雪娥、謝玲玲、吳愷翎。（臺灣北岸藝術學會提供）

團體名稱：新竹縣松風畫會
創立時間：2003.7
主要成員：鍾新灶、賴世明、郭惠蘭、司徒錦鷹、王仲桓、范弘志、徐桂英、徐
　　　　　郁水、凌春玉、江金定、曾光復、何秀己、溫琇玲、鄭芳林、黎許
　　　　　傳、曾翠英、萬一一、溫進燻、郭聖育、賴世榮、徐誌鴻、彭泰一、
　　　　　謝諒瑛、陳美玉、張美玉、李晴、羅月梅、黃德昌、劉代燃等人。
地　　區：新竹地區
性　　質：油畫、水彩、膠彩、彩墨、書法、版畫等。

　　「新竹縣松風畫會」是由已故知名水彩畫家蕭如松的門生組成，故以「松風」
為名緬懷恩師。蕭如松1922年9月20日出生於臺北市艋舺（今臺北市萬華區），
本籍為新竹縣北埔鄉，曾就讀於新竹師範（即國立新竹教育大學，現已併入國
立清華大學），畢業後分發至高雄千歲公學校任教，戰後歷任新竹縣竹東國小、
臺北市福星國校、新竹縣竹東鎮中山國小、新竹縣竹東鎮芎林國中與竹東中學教
師，而後自1961年起於臺灣省立竹東高級中學任教至1988年退休，作育英才
無數，並對新竹地區美術教育卓有貢獻，曾於1957年榮獲臺灣省政府教育廳優
良教師獎，1992年4月14日病逝於竹東。蕭如松曾多次入選臺灣省美術展覽會
與臺陽美術展覽會，並屢獲獎項。其畫風簡約，介於具象與抽象之間，不論風景、
靜物或人物畫都極具個人特色，深獲藝術界肯定，而於臺灣美術史上有其一席之
地。

蕭如松身影。

「新竹縣松風畫會」是由劉達治與數位當年蕭如松入室門生，以緬懷與傳承老師蕭如松之美術精神和藝術創作，於 2003 年 7 月成立此畫會，而後於 2006 年 6 月 25 日向新竹縣政府登記，正式完成立案。該畫會秉持蕭如風美術教育的多元相貌及自由創作的理念，定期舉辦展覽，呈現各會員之專長與特色，如油畫、水彩、膠彩、彩墨、書法、版畫等，並舉辦多次會員寫生活動，除於新竹縣本地，也曾至臺北市迪化街與蘭嶼等地進行寫生。

繼 2002 年由新竹智邦文教基金會舉辦「靜謐之聲——蕭如松逝世十週年師生紀念展」之後，該畫會每年擬定一主題作展出，如「傳承」、「師情畫藝」、「大師足跡」、「萌筍」、「澄懷」、「暑藝」、「文件展」、「鳳鳴甲子」、「轉化與蛻變」、「涵仰」、「百念師恩」、「畫我家鄉——蕭如松九十冥誕作品展」、「追憶」、「綻美」、「耘夢」、「漾彩」、「謙藝」、「匯璞」、「琢青」、「飄松風」、「迎曦」、「築獻」、「飄頌」等展出，該會會員聯展大多於新竹地區舉辦，但 2017 年聯展「飄松風」則移師至臺東生活美學館舉行。

老頭擺ㄟ蕭老師-
蕭如松的親友口述歷史紀錄 座談會

座談時間 2013.8.31 上午 09:30
座談地點 蕭如松藝術園區 松和廬

新竹縣 縣長 邱鏡淳
新竹縣政府文化局 局長 蔡榮光 敬邀

耘夢 正代末葉 水彩縣會 52x71cm 私人收藏

2013松風畫會展
8/03六 - 8/26一
開幕茶會：08/04 14:00
展出地點：蕭如松藝術園區/松和廬

上圖、右頁四圖：
新竹縣松風畫會歷年的展覽文宣，主視覺設計或印製之畫作都選用精神導師蕭如松之繪畫作品。（新竹縣松風畫會提供）

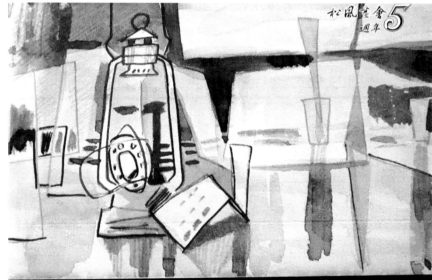

《蕭如松藝術園區啟用一週年暨松風畫會成立五週年專輯》封面書影。（新竹縣松風畫會提供）

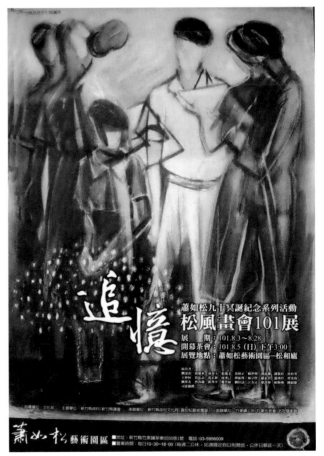

團體名稱：鑼鼓槌畫會（後更名「一府畫會」）
創立時間：2004
主要成員：林智信、鄭春雄、陳泰元、陳國進、錫坤煌、黃薇甄、王昭旺、楊永春、梁香、吳國派、許龍和、陳美祝、王福、林秀聰、李智昌等。
地　　區：臺南市
性　　質：油畫、雕塑、水彩、版畫等。

《古都 一府傳新藝》一府畫會創作聯展

2017
6/16（五）▼7/9（日）

屏東縣政府文化處 一樓 101 畫廊
屏東市大連路 69 號（上午九點至下午六點，週一、國定假日及週年日休館）

展出藝術家：
陳泰元、楊坤煌、黃薇甄、王昭旺、楊永本、陳美祝、梁香、許龍和、王福、張智昌、林秀聰

主辦單位──屏東縣政府　承辦單位──屏東縣政府文化處博物館美術科　　連絡電話──08-7360330#2131　　傳真──08-7379446

2004 年創立，同年改名為「一府畫會」並沿用至今。「一府畫會」名稱源自「一府、二鹿、三艋舺」，故以創立地府城臺南而命名為「一府」，並將英文會名譯為「EF」，兼有 E 世代府城之意。創會會長為知名藝術家林智信，會員創作媒材涵蓋油畫、雕塑、水彩、版畫與漫畫等。畫會首展於臺南市立文化中心，其後亦在臺南當地舉行多次聯展，如 2008 年「古城印象傳文化・多元創作展風華」聯展與 2018 年「花獻府城」聯展等，為臺南府城之重要藝術團體。

2017年，「古都：一府傳新藝」創作聯展於屏東縣政府文化處101畫廊。（一府畫會提供）

本頁三圖：
2018年「花獻府城」開幕式，
榮譽會長陳泰元（右4）、會長
王昭旺（左5）及一府畫會會員
合影。（一府畫會提供）

林智信，〈廈門鼓浪嶼〉，
油畫，130×162cm，
2015。（一府畫會提供）

陳泰元，
〈烈陽下的農夫〉，油畫，
91×116.5cm，2016。
（一府畫會提供）

王昭旺，〈美好時光〉，雕塑，
232×86×108cm，2017。
（一府畫會提供）

2010年，臺南市一府畫會出版
之會員作品集《一府藝象》畫
冊封面。（一府畫會提供）

201
雙和美術家協會

團體名稱：雙和美術家協會（2014年改名「臺灣現代藝術家協會」）
創立時間：2004
主要成員：許忠文、陳志芬、塗樹根、高淑惠、江健昌、許國寬、陳儷文、塗婉琪、李正輝、羅秀吉、王金蓮、林志鵬、歐美、林銘程、吳鴻年、鄭有耀、宋佳儒、簡銓廷、蔡斐鈞、林金田、簡俊淦、曾興平等人。
地　　區：新北市
性　　質：油畫、水彩、水墨、書法、複合媒材等。

「雙和美術家協會」於2004年成立，每年固定於「雙和藝廊」舉辦年度會員聯展，而後於2014年改名為「臺灣現代藝術家協會」，以藝術創作、文化交流與美育推廣為宗旨。目前共有會員五十三位。成員除專職藝術家、美術教師，亦包括業餘藝術創作愛好者。

該會2013年參與香港國際現代藝術展，2014年於國立臺灣圖書館舉辦年度大展，2015年於金門縣文化局舉辦年度大展，2016年於新北市文化局新莊文化藝術中心舉辦年度展「藝彩共榮」，2017年5月於桃園市中壢藝術館舉辦年度展，2017年8月於高雄市中正文化中心舉辦「悠遊藝境」臺灣現代藝術家協會2017聯展，2018年8月於臺中市大墩文化中心大墩藝廊舉辦「戀戀家園：臺灣現代藝術家協會2018年度展」。此畫會每一年在不同城市舉辦展覽，以期有助於全臺的藝術文化交流。

「戀戀家園：臺灣現代藝術家協會2018年度展」邀請卡。（臺灣現代藝術家協會提供）

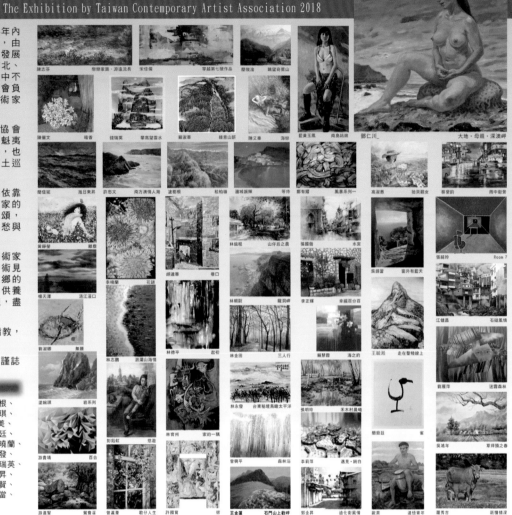

戀戀家園 HOMELAND 臺灣現代藝術家協會2018年度展
The Exhibition by Taiwan Contemporary Artist Association 2018

「臺灣現代藝術家協會」乃2014年內政部核准立案之全國性藝文團體，由2004年成立之「雙和美術家協會」發展而成，目前成員共有54位，成員分布北、中、南、東及金門、馬祖地區，其中不乏諸多學界、政界菁英、各地區畫會負責人、美術教師、校長、專職藝術家等。

《戀戀家園－臺灣現代藝術家協會2018年度展》，引用日本國寶東方魁夷所說的一段話「故鄉是巡禮的開始，也是巡禮的結束」，作為序言，有故土巡禮，親情，鄉愁，愛慕等綜合意象。

大地是母親，故土是養分，我們依靠她而能成長茁壯、開枝散葉。從畫家的角度對家園的愛戀不只是景觀的歌頌，更多的是感恩與仰慕，而抑或是鄉愁與回歸。

本著這樣一種情懷，臺灣現代藝術家協會的成員們，各自以其獨特的藝術見解與手法表達對大地的關愛、對故鄉的情意，攜手以藝術文化的力量，為供養我們、庇佑我們的家園－我們的母親，盡份棉薄之力。

期盼各界先進好友，蒞臨參觀指教，不勝感激！

理事長 鄧仁川　謹誌

《展出者》

鄧仁川、林金田、許忠文、陳志芬、塗樹根、高淑惠、江健昌、許國寬、陳儷文、塗婉琪、李正輝、羅秀吉、王金蓮、林志鵬、歐　美、林銘程、吳鴻年、鄭有耀、宋佳儒、簡銓廷、蔡斐鈞、簡俊淦、曾興平、邊城振輝、李曉蘭、曾瀛萱、陳又華、王毓淞、何文華、林永發、藍黃玉鳳、張明玲、黃靜瑩、李莉萍、錢瑞英、彭鈺虹、楊天澤、蘇國輝、邱旭衝、郭金昇、賴慧霞、胡達華、林德平、賴淑華、游進賢、張國徵、劉淑卿、簡信斌、劉雁萍、吳錫當、游貴靖、林育州、張綺玲、林朝尉

團體名稱：新北市樹林美術協會

創立時間：2005

主要成員：簡惠美、王毓麒、王錦鴻、吳姍耘、吳慶種、呂婕、李承
　　　　　恩、李玲芳、李素貞、李淑清、李鳳鸞、林小玲、林雪枝、
　　　　　林愛玲、邱俊雄、涂百源、翁瑞韓、高駿華、莊媄棋、黃惠
　　　　　謙、董國生、詹英美、詹碧娟、劉秀露、劉豐來、樊定中、
　　　　　蔡麗雲、謝富美、簡寶珠等人。

地　　區：新北市

性　　質：水墨、書法、西畫、篆刻、玻璃藝術、陶藝、紙黏土等。

「新北市樹林美術協會」首任會長為簡惠美。創會用意是為推廣樹林地區之藝術人文，讓此地區居民可學習到不同媒材之創作方式。在樹林地區舉辦過多項活動，如2008年「綻放異彩」水墨書法聯展等，也曾至中國內蒙古進行文化交流。

上圖：2018年藝遊樹林「筆墨風華」書法聯展於樹林區保安市民中心。
（新北市樹林美術協會提供）

下圖：藝術推廣活動──舉辦「樹林之美」水彩寫生比賽。
（新北市樹林美術協會提供）

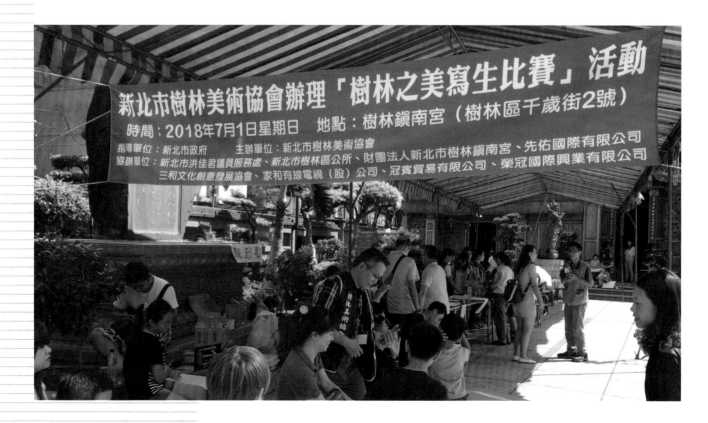

上左圖：2018年「東西輝映：國西畫聯展」於樹林區保安市民活動中心展出。（新北市樹林美術協會提供）

上右圖：2018年「藝界風發：樹林藝術家精品展」於國立臺北教育大學學生活動中心展出。（新北市樹林美術協會提供）

下圖：首任會長簡惠美的彩墨作品〈三千里路〉。（新北市樹林美術協會提供）

詩韻西畫學會

團體名稱：詩韻西畫學會
創立時間：2005
主要成員：曾淑慧、賴慶賀、曾煥昇、何栢滄、游明珠、黃清珠、蔡新生、蔡芳龍、謝雪華、柯西發、周春鳳、溫玉招、陳秀炘、邱秀珍、王昆富等人。
地　　區：臺中市
性　　質：油畫

　　「詩韻西畫學會」由藝術家楊啟東弟子曾淑慧所創立，追隨楊啟東創立春秋美術會之「小而唯美」的宗旨。取「詩中有畫，畫中有詩」命名為「詩韻」。該會曾於 2005、2007 年，在大里市青少年福利服務中心及 2008 年於港區藝術中心舉辦邀請展。

何栢滄，〈廟口──白沙屯拱天宮〉，油畫，91×72.5cm，2009。
（詩韻西畫學會提供）

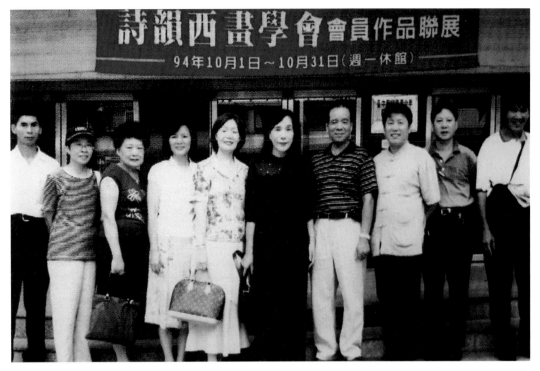

2005年，詩韻西畫學會創會首展於大里市兒青館。（詩韻西畫學會提供）

左圖：
2009年，詩韻西畫學會「藝術家彩繪通霄之美」聯展專輯。（詩韻西畫學會提供）

右圖：
2016年「畫中有詩」詩韻西畫學會曾淑慧師生創作展於臺中市琳藝術空間。

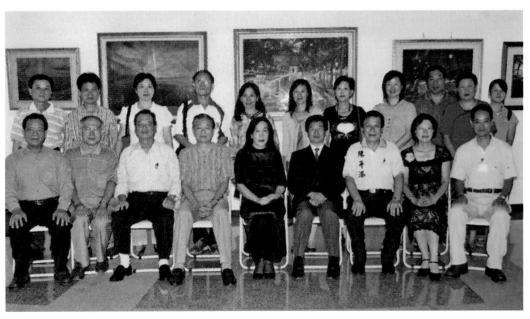

2008年，詩韻西畫學會聯展於港區藝術中心與陳志聲局長、洪明正主任、陳年添議員合影。（詩韻西畫學會提供）

218
臺北粉彩畫協會

團體名稱：臺北粉彩畫協會
創立時間：2007.1.2
主要成員：梁玉燦、林美珠、陳麗美、廖進發、秀維‧卡布拉、依莎貝爾‧林、蔡惠珠、王慎敏、胡盛光、林佑珠、吳得福、汪寶錦、賴文明、蔣蓮霓、丁肇璣、瑪莉希伊‧沃克、朱昆華、林宜臻、林月嬌、張淑卿、鍾玉明、吳俊毅、劉大維、瞿嘉菱、洪安妮、黃玉麟等。
地　　區：臺北
性　　質：粉彩

「臺北粉彩畫協會」由旅美藝術家梁玉燦發起，2007 年正式立案成立。以推廣臺灣粉彩，建立與國際粉彩藝術組織相互交流為理念。2009 年起在全國各地舉辦會員聯展、巡迴講座、開設粉彩藝術研習班等各項活動。該會曾多次舉行聯展：2009 年新竹美術館、2011 年新北市立圖書館、2017 年臺中市屯區藝術中心、2018 年國立臺東生活美學館等。2014 年起亦至社區大學及樂齡學習中心授課，對臺灣粉彩發展具有相當貢獻。

上圖：2017年，《臺北粉彩畫協會創立十週年特刊》封面書影。（臺北粉彩畫協會提供）
下圖：2014年臺北粉彩畫協會會員聯展，舉辦於花蓮縣文化局美術館，會員合影於開幕典禮。（臺北粉彩畫協會提供）

粉彩推廣活動——於松山區樂齡學習中心開設粉彩班，教授粉彩畫。（臺北粉彩畫協會提供）

2012年，臺北粉彩畫協會傑出會員秋季聯展於新北市客家文化園區。（臺北粉彩畫協會提供）

林美珠的2011年的作品〈玉米〉。（臺北粉彩畫協會提供）

王慎敏獲第94屆美國粉彩協會粉彩獎的作品〈板凳上的藏壺〉。
（臺北粉彩畫協會提供）

會員吳得福的作品。（臺北粉彩畫協會提供）

鍾玉明的作品。（臺北粉彩畫協會提供）

團體名稱：臺南縣向陽藝術學會（2010年臺南縣市合併，更名「臺南市向陽藝術學會」）

創立時間：2008.11.9

主要成員：彭瓊瑩、陳孔淵、許龍和、蘇寶珠、黃秋燕、魏蘭君、陳淑貞等人為創始成員，後續加入許龍和、魏蘭君、蘇寶珠等新成員。

地　　區：臺南市

性　　質：媒材不限

　　2008年11月9日成立，創會理事長為彭瓊瑩，2010年臺南縣市合併後，便改為「臺南市向陽藝術學會」。2009年10月17日舉行「陽光・希望」首展，之後每年定期在臺南各地舉行會員聯展，並配合臺南當地特色文化舉行相關活動，例如：2015年6月27日臺南芒果節攝影寫生、2015年9月11日七股海鮮節於臺南雙春舉辦牽魚攝影活動。

上圖：
2015年「豐收・南瀛情」會員聯展舉辦於國立臺南生活美學館。

下圖：
2017年「向陽藝話」會員聯展於臺南市永康社教中心。（臺南縣向陽藝術學會提供）

▌ 郭龍咸，〈青山滴翠〉，彩墨，110×70cm，2018。（臺南縣向陽藝術學會提供）

臺灣南方藝術聯盟

團體名稱：臺灣南方藝術聯盟

創立時間：2008

主要成員：馬芳渝、陳主明、陳美雲、洪政東、黃明正、陳寬裕、吳新年、雷紫玲、鄭宏章、金佩蓉、張惠英、陳麗英、鄭弼洲、李玉如、吳可文、陳萍等。

地　　區：南部地區

性　　質：媒材不限

　　由馬芳渝號召高雄與臺南等地一群抽象繪畫創作藝術家成立。以對創作的狂熱，如「南方」豔陽般炙熱且充滿能量為名。2018年馬芳渝為創會理事長；2016年至2017年由顏逢郎擔任；2018年理事長為鄭宏章。2010年第一次年度大展「獨當一面」分別舉行於臺南、高雄文化中心，之後每年定期舉辦主題年度展，如：2011年「展現壯志」、2012年「風起雲湧」等。

「臺灣南方藝術聯盟」於2008年盛夏成立於南臺灣。（臺灣南方藝術聯盟提供）

▋ 2010年，「臺灣南方藝術聯盟」大展於高雄文化中心舉行。（臺灣南方藝術聯盟提供）

▋ 2014年，臺灣南方藝術聯盟專輯封面。（臺灣南方藝術聯盟提供）

▋ 2018年，「南方傳說」年度大展於臺南文化中心。

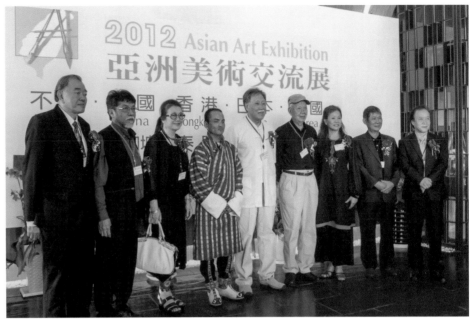

2012年，臺灣南方藝術聯盟
承辦該年度之「亞洲美術交流
展」，各國領隊合影於臺南市文
化中心展出展場。（臺灣南方藝
術聯盟提供）

馬芳渝，〈夏娃的姿態〉，
油性粉彩，27×22cm×4，
2011。（臺灣南方藝術聯盟提
供）

張國信，〈隱喻的山水〉，
綜合媒材，60×80cm，2014。
（臺灣南方藝術聯盟提供）

鄭福成，〈樹林邊〉，油畫，
53×45.5cm，2011。
（臺灣南方藝術聯盟提供）

▌ 陳美雲，〈夢迴飛天（一）〉，油彩、畫布，80×100cm，2014。（臺灣南方藝術聯盟提供）

▌ 洪政東，〈我〉，複合媒材，112×162cm，2012。（臺灣南方藝術聯盟提供）

高雄市新浜碼頭藝術學會

團體名稱：高雄市新浜碼頭藝術學會
創立時間：2009.1.10
主要成員：王振安、何佳真、呂裕文、李青亮、李俊賢、李曉翔、林雅雯、
　　　　　金芳如、柳依蘭、馬文萱、張馨尹、許淑真、陳水財、陳明輝、
　　　　　陳奕彰、陳偉欽、陳漢元、曾玉冰、游琇帆、黃于珊、黃文勇、
　　　　　黃世強、黃孜穎、黃薰薰、楊淨淑、劉冠伶、劉秋兒、潘大謙、
　　　　　蔡孟閶、蔡獻友、鄭明全、賴芳玉、賴新龍等人。
地　　區：高雄市
性　　質：當代藝術

　　「高雄市新浜碼頭藝術學會」是 2009 年正式立案的美術團體，該會成立主要目的在於經營「新浜碼頭藝術空間」（The Sin Pin Pier-Absolutely Art Space，簡稱 S. P. P.），以及舉辦各項藝文活動。在此之前，「新浜碼頭藝術空間」已成立運作十二年，是高雄地區重要的非營利性質的藝術展演空間。位於高雄市鹽埕區的「新浜碼頭藝術空間」，是由三十三位高雄當地藝術家採會員制方式於 1997 年 7 月發起籌劃，同年 8 月舉行開幕展。「新浜碼頭藝術空間」發起人大多為「高雄市現代畫學會」成員，為籌備此藝術空間而共同發起。

　　1997 年「新浜碼頭藝術空間」成立時，由陳水財擔任空間展演運作之負責人。1999 年起，由「高雄市現代畫學會」理事長吳梅嵩兼任該藝術空間負責人。2001 年「新浜碼頭藝術空間」首獲國家文化藝術基金會新興私人展演空間項目之補助，並聘請專業管理人鄭明全擔任藝

「新浜碼頭藝術空間」展覽現場一景。（王嵐昱攝於2019年4月）

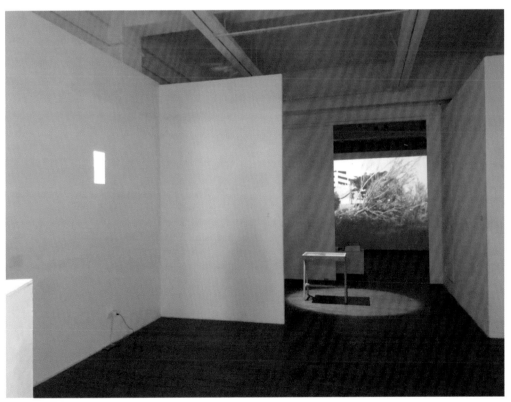

術總監。為響應 2001 年「高雄國際貨櫃藝術節」，與南部地區民間藝文組織協
同發起展演活動「看見高雄・在地觀點」。2002 年舉辦徵件計劃，提供藝術空
間作為年輕新銳藝術家的發表舞臺。2003 年 5 月由創始會員李俊賢策劃「黑手

打狗‧工業高雄」展覽，先後巡迴於「新浜碼頭藝術空間」（高雄）、20號倉庫（臺中）、華山藝文特區（臺北）、松園別館（花蓮）。同年12月，再以「黑手打狗‧勞工陣線」之名參與2003年「高雄國際貨櫃藝術節」。其後亦有舉辦或參與多項展覽和活動。

而後，為求永續經營，「新浜碼頭藝術空間」執行委員會於2008年底共議籌組人民團體，由三十三位會員（即以上「主要成員」）共同發起，並於2009年1月10日正式立案成立「高雄市新浜碼頭藝術學會」，由黃文勇擔任第1屆藝術學會理事長，第2、3屆理事長為黃志偉，第4、5屆理事長為陳奕彰，第6屆理事長為黃俊傑。

2011年開始，舉辦「Café Philo_哲學星期五＠新浜碼頭」講座，推動公民文化，而後與「哲學星期五＠高雄」合作，持續辦理至今。2013年10月發行《新浜熱》季刊（S. P. P. Chaud），除介紹「新浜碼頭藝術空間」展覽與講座活動，亦有各式藝文議題之論述。2016年6月10日「新浜碼頭藝術學會」與「高雄市現代畫學會」、「中華民國視覺藝術協會」共同主辦「談博物館行政法人國外案例」專題講座，對「高雄三館一法人案」之在地文化議題進行深度探討。2017年「新浜碼頭藝術空間」成立屆滿二十年之際，舉行「新浜貳拾×南方游擊會客室—S. P. P. 20週年特展」。2018年首度舉行公民文化論壇，並舉辦「打狗魚刺客海島系列」展出。該學會成立至今，舉辦多項藝文活動，並舉行徵件計畫提拔新銳藝術家，提供藝術空間進行展覽。「新浜碼頭藝術學會」的重要性與影響力，主要在於透過「新浜碼頭藝術空間」之營運，舉辦展覽與講座等藝文活動，推廣高雄在地之當代藝術，並與在地文化與社會議題產生聯結。

2013年首期《新浜熱》季刊之內頁設計，介紹新浜碼頭藝術空間及當期展覽。（高雄市新浜碼頭藝術學會提供）

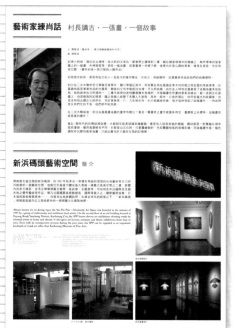

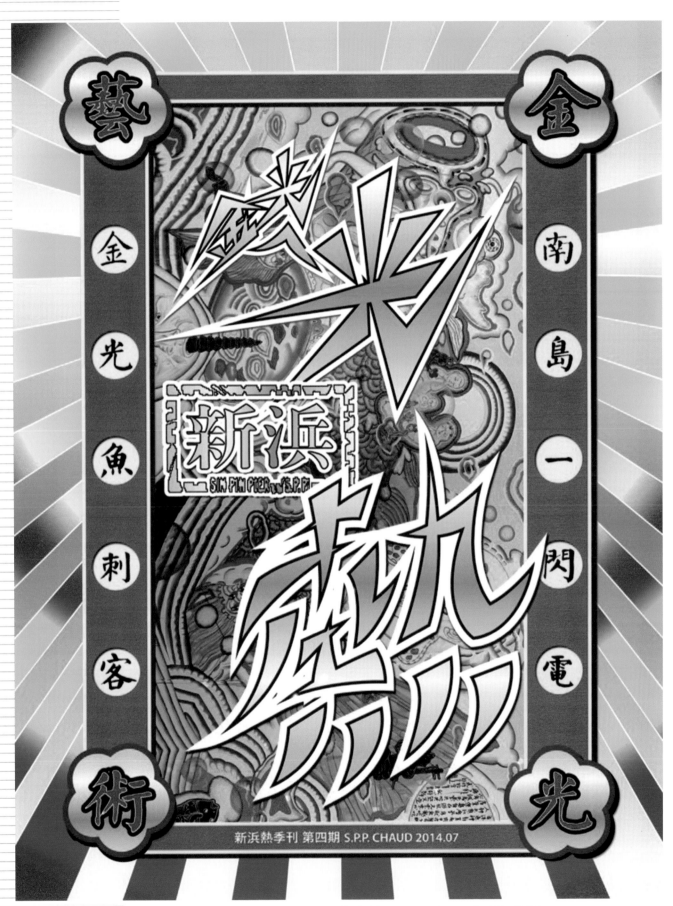

「新浜碼頭藝術學會」所發行之《新浜熱》季刊（S. P. P. Chaud），2014年7月第四期封面。
（高雄市新浜碼頭藝術學會提供）

團體名稱：臺灣基督長老教會藝術團契（2016年立案更名為「臺灣基督
　　　　　藝術協會」）
創立時間：2009.11.29
主要成員：蔡明和、謝持平、張昭正、郭文雄、呂秉衡、何秀鳳、郭春
　　　　　玉、許晴富、王義雄、郭貞梅、蔡裕隆等人為創始成員，後
　　　　　陸續加入許承道、羅榮隆、陳景容、王娟娟、鄭美華、郭文
　　　　　雄、姚淑蘋、蔡瑞山、李明音、李彥均、李伊蕉、黃惠謙、
　　　　　呂玉林、康碧惠、陳月英、簡惠三、廖聖心、裴之瑄、吳素
　　　　　雲、王阿勉、歐秀明、林文昌、徐淑雅、張哲雄、任妤蓁、
　　　　　陳錦秀、蘇松德、陳阿發、林和杉、周黃淑芬、龔如森、張
　　　　　碧娥、劉鳳庭、戴佳茹、侯瑞瓔、林淑鶴、秦玉霜等人。
地　　區：臺北
性　　質：媒材不限

　　「臺灣基督長老教會藝術團契」成立於 2009 年，為國內基督教長
老教會所屬，以業餘藝術家為主之團體，由蔡明和擔任第一任會長。以
推動基督教藝術為宗旨，協助臺灣基督長老教會總會推展普世藝術交
流，並致力於落實臺灣基督教藝術的本土化。2016 年 10 月 8 日，以「臺
灣基督藝術協會」（Taiwan Christain Art Association，簡稱 TCAA）之名
正式立案，由姚淑蘋擔任立案後第 1 屆理事長。

　　2010 年 4 月 6 日首次聯展於臺南長榮女中，之後每年定期舉行聯
展於臺北馬偕醫院、臺北市藝文推廣處等地，目前會員人數約四十餘
位。近期於臺北市藝文推廣處舉行「愛的樂章」（2018 年 2 月）與「恩
典之路」（2019 年 1 月）會員聯展。為國內少見因宗教而組成之美術
團體。

創始成員合影，攝於2009年11月29
日「臺灣基督長老教會藝術團契」
成立大會。（臺灣基督藝術協會提
供）

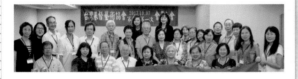

左圖：2018年，臺灣基督藝術協會「愛的樂章」聯合畫展邀請卡。（臺灣基督藝術協會提供）

右上圖：王娟娟，〈春的回憶〉，油彩、畫布，70×70cm，2018。

右下圖：「臺灣基督藝術協會」前身為「臺灣基督長老教會藝術團契」，圖為2009年11月3日第一次籌備會議。（臺灣基督藝術協會提供）

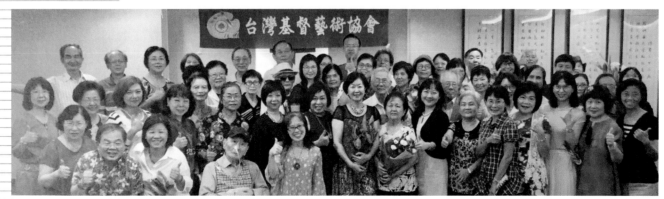

■ 2017年，「冬福滿人間」畫展開幕，協會成員合影於開幕典禮。（臺灣基督藝術協會提供）

王義雄，〈菊花〉，油彩、畫布，41×31.5cm，2017。（臺灣基督藝術協會提供）

李彥均，〈北海道之花〉，33×24cm，2015。（臺灣基督藝術協會提供）

林文昌，〈茶花組曲〉，壓克力，72×91cm，2010。（臺灣基督藝術協會提供）

林文昌，〈茶花組曲〉，壓克力，91×72cm，2010。（臺灣基督藝術協會提供）

陳景容，〈兩個相依為命的乞丐〉，
濕壁畫，80×100cm，2018。
（臺灣基督藝術協會提供）

歐秀明，〈浪漫綻放生命的亮點〉，
油彩、畫布，45.5×53cm，2018。
（臺灣基督藝術協會提供）

蔡明和，〈五十年前日月潭的
印象〉，油彩、畫布，
65×80cm，2015。
（臺灣基督藝術協會提供）

蔡瑞山，〈山河戀〉，
油彩、畫布，45.5×60.5cm，
2017。（臺灣基督藝術協會提
供）

臺中市彰化同鄉會美術聯誼會

團體名稱：臺中市彰化同鄉會美術聯誼會

創立時間：2009.12.1

主要成員：吳秋波、趙宗冠、唐雙鳳、施純孝、李元亨、謝赫暄、林太平、張豐吉、李賜鎮、蕭榮府、曾得標、陳炫明、洪東助、徐聖澤、謝東山、郭林勇、陳明彬、曾淑慧、陳美英、謝宗興、鄭杏姿、張秀燕、陳芬芬、黃利安、黃清珠、莊連東、趙純妙、趙彩妙、黃騰萱、林筆藝等及新加入的謝文田、許鈺桂、蕭美珠等人。

地　　區：彰化

性　　質：媒材不限

2010年臺中市彰化同鄉會美術聯誼會第二次會員大會，榮譽會長吳秋波（左）頒贈趙宗冠（右）證書及獎牌。（臺中市彰化同鄉會美術聯誼會提供）

創會會長趙宗冠於1994年創立「臺中市彰化同鄉會」，之後於2009年12月23日在同鄉會館成立「臺中市彰化同鄉會美術聯誼會」，其中榮譽會長吳秋波最為資深。該會成立用意在於團結彰化之藝術人文於臺中，成立至今舉辦多項藝文活動，為中部地區人文藝術扎根而努力。

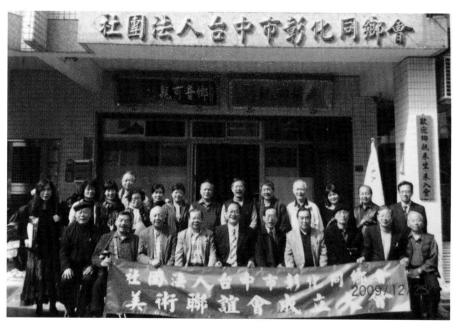

2009年12月23日，「臺中市彰化同鄉會美術聯誼會」成立大會於臺中市彰化同鄉會會館舉行。（臺中市彰化同鄉會美術聯誼會提供）

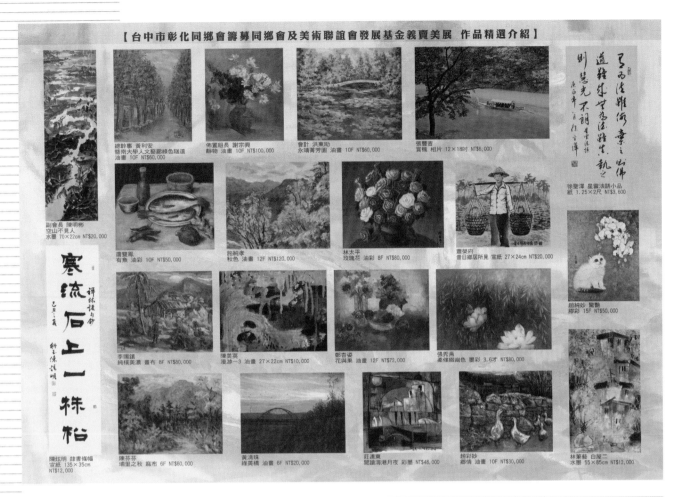

【台中市彰化同鄉會籌募同鄉會及美術聯誼會發展基金義賣美展 作品精選介紹】

總幹事 黃利安
暨南大學人文藝廊綠色隧道
油畫 10F NT$80,000

佈置組長 謝宗興
靜物 油畫 10F NT$100,000

會計 洪東助
永靖菁芳園 油畫 10F NT$60,000

賞楓 相片 12×18吋 NT$6,000

徐聖澤 星雲法語小品
紙 1.25×2尺 NT$3,600

副會長 陳明彬
空山不見人
水墨 70×22cm NT$20,000

陳炫明 隸書條幅
宣紙 135×35cm
NT$12,000

唐雙鳳
有魚 油彩 10F NT$50,000

施純孝
秋色 油畫 12F NT$120,000

林太平
玫瑰花 油彩 8F NT$80,000

蕭榮府
昔日鄉居所見 宣紙 27×24cm NT$20,000

趙純妙 薰艷
膠彩 15F NT$50,000

李賜鎮
純橫美濃 畫布 8F NT$80,000

陳芙英
漫游一3 油畫 27×22cm NT$10,000

鄭吾諮
花與果 油畫 12F NT$72,000

張秀燕
柔條綴幽色 墨彩 3.6才 NT$80,000

陳芬芬
埔里之秋 麻布 6F NT$60,000

黃清珠
綠美橋 油畫 6F NT$20,000

莊連東
閒讀海港月夜 彩墨 NT$48,000

趙彩妙
鄉情 油畫 10F NT$30,000

林筆綾 白屋二
水墨 55×85cm NT$12,000

謹訂於99年10月1日(星期五)至10月26日(星期二)，假彰化藝術館(原中山堂)展出「彰化及創作之美─2010台中市彰化同鄉會美術聯誼會邀請展」，並於10月2日(星期六)下午二時三十分舉行開幕式。

肅柬奉邀

恭請 蒞臨指導

彰化縣縣長 卓伯源
彰化縣文化局局長 蕭青杉 敬邀
台中市彰化同鄉會美術聯誼會榮譽會長 吳秋波
台中市彰化同鄉會美術聯誼會創會長 趙宗冠

●主辦單位／彰化縣政府 ●承辦單位／彰化縣文化局 ●協辦單位／彰化市公所

為響應節約與環保，懇辭花籃、花圈
(來賓車輛請停放於文化局北側，彰化藝術館旁收費停車場)

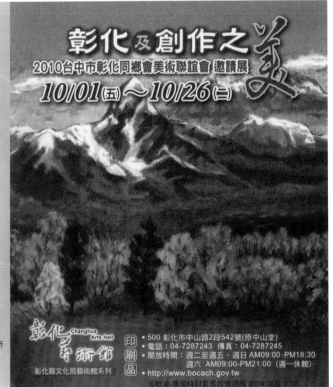

彰化及創作之美
2010台中市彰化同鄉會美術聯誼會 邀請展
10/01(五)～10/26(二)

Changhua Arts Hall
彰化藝術鄉
彰化縣文化局藝術館系列

●500 彰化市中山路2段542號(原中山堂)
●電話：04-7287243 傳真：04-7287245
●開放時間：週二至週五、週日 AM09:00-PM18:30
 週六 AM09:00-PM21:00 (週一休館)
●http://www.bocach.gov.tw

上圖：2000年，籌募發展基金義賣美展之請柬設計。（臺中市彰化同鄉會美術聯誼會提供）
下圖：2010年，臺中市彰化同鄉會美術聯誼會邀請展「彰化及創作之美」於彰化藝術館展出。（臺中市彰化同鄉會美術聯誼會提供）

魚刺客

團體名稱：魚刺客
創立時間：2009
主要成員：李俊賢、拉黑子‧達立夫、張新丕、洪政任、楊順發、何佳真、曾琬婷、安聖惠、林純用、陳彥名、陳奕彰、撒部‧噶照、伊祐‧噶照、蔡孟閶、周耀東、王國仁、盧昱瑞等十七位。
地　　區：高雄市
性　　質：當代藝術

上圖：
「魚刺客」標誌。（魚刺客提供）

下圖：
2015年，「海島‧海民——魚刺客海島」系列之魚刺客「旗津故事」展覽現場。（魚刺客提供）

　　藝術家李俊賢擔任高雄市立美術館館長時，常與地方藝術家聚會談天，進而形成以「魚刺客」為名之團體，聚焦於海島、海民及海洋議題，並推出相關主題之展覽。「魚刺客」認為，臺灣雖四面環海，但少有藝術家以海洋相關議題為創作主題，故他們選擇從文化、歷史及環境三種層面切入，將海島、海民及海洋議題作為創作起點。這也使得「魚刺客」的展覽，不同於一般美術團體的會員聯展，而有特定主題作為共同關注焦點，讓成員以各自角度與不同創作風格去發揮。

　　「魚刺客」發起人李俊賢1957年生於臺南麻豆，2019年逝世。小學時遷居高雄，1971年至1974年就讀高雄市立高級中學，1979年自

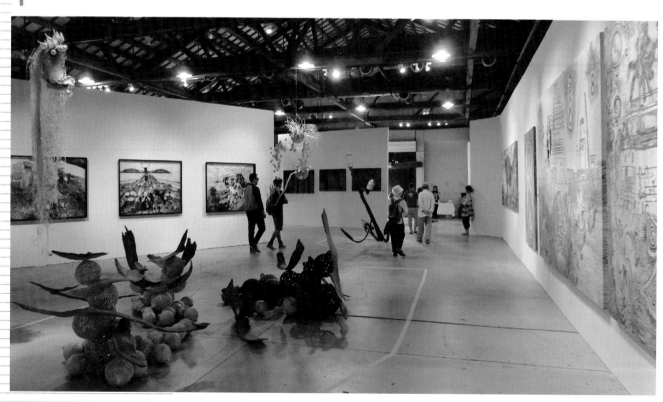

國立臺灣師範大學美術系畢業後，先後在高雄市立前鎮國民中學、省立鳳山高級中學擔任美術教師，1986年辭去教職、赴美留學，1988年自美國紐約市立大學藝術研究所碩士畢業後返回高雄。1990年起，李俊賢在高雄路竹的高苑工專建築科（現為高苑科技大學建築系）任教，2004年至2008年期間，自高苑科大借調任高雄市立美術館館長。李俊賢於2007年至2009年推動為期三年的南島當代藝術發展計畫，進而也衍生發展出以海洋議題為創作方向的「魚刺客」。

為展現「魚刺客」在海洋議題的藝術創作成果，他們推出一系列名為「海島．海民——魚刺客海島系列」的展覽：2015年由李俊賢策展，在高雄駁二藝術特區首次展出「海島．海民——魚刺客海島系列」之「旗津故事」；同年則至臺南市立文化中心，與當地策展人陳彥名合作規劃，展出「海島．海民——魚刺客海島系列」之「臺南故事」；2016年於臺北圓山花博爭艷館之「臺灣當代一年展」，展出「海島．海民——魚刺客海島系列」之「打狗魚刺客」；2017年再於「臺灣當代一年展」，展出「海島．海民——魚刺客海島系列」之「耶！歐耶！歐耶耶耶！——藝術的主體退位」；2018年續於「臺灣當代一年展」，展出「海島．海民——魚刺客海島系列」之「跳島漂浪——藝術駛出帆」。

「魚刺客」也曾與任教東海大學美術系的策展人李思賢合作，於2018年在臺中文化創意產業園區展出「輪轉，海陸拼盤——魚刺客【臺中計畫】」。近年來，「魚刺客」亦以「龜蘭巴火踏查計畫」之名進行訪查活動，在2015年至2017年間，至臺灣周邊島嶼——龜山島、蘭嶼、火燒島（綠島）與菲律賓巴丹島踏查。近期「魚刺客」

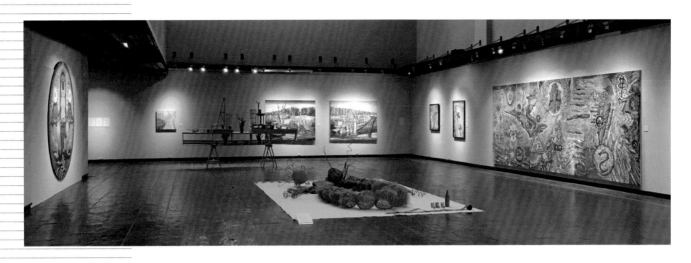

仍不定期舉行展覽，如 2019 年 5 月於新港文化館・25 號倉庫展出「魚刺客：破浪──海洋移地的軌跡」。

「魚刺客」不僅關注海洋議題，成員中的原住民藝術家如拉黑子・達立夫、峨冷・魯魯安（安聖惠）與撒部・噶照，亦關照原住民族的部落經驗，以及離鄉於都市生活的經驗，在作品中展現出不同文化的衝擊與融合，為海島文化增添另一面向的觀察。

作為一個美術團體，「魚刺客」以特定主題為創作出發點，策劃每次展覽，其運作方式不僅較為特殊，相異於其他美術團體，而其長期關注以海洋為中心之人文議題，亦有社會與文化上的重要意義。

2015年，「海島・海民──魚刺客海島」系列之魚刺客「臺南故事」展覽現場。（魚刺客提供）

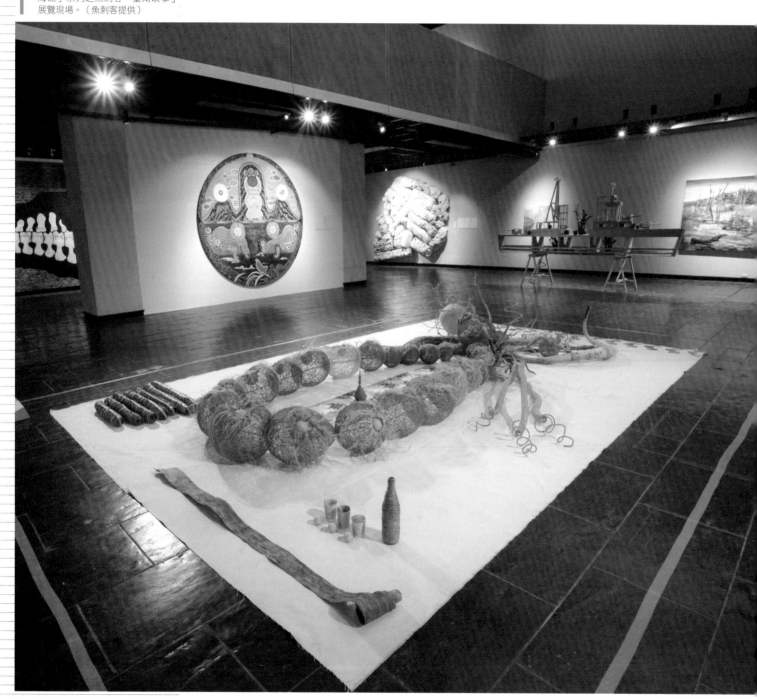

魚刺客年表

2009	藝術家李俊賢擔任高雄市立美術館館長時，號召成立「魚刺客」。
2015	展覽：海島．海民——魚刺客海島系列之魚刺客「旗津故事」 地點：高雄駁二藝術特區 策展人：李俊賢
	「龜蘭巴火」踏查計畫：蘭嶼 參與者：李俊賢、楊順發、何佳真、陳彥名、林純用、郭哲雄、張新丕、曾琬婷、黃志偉、陳奕彰
	展覽：海島．海民——魚刺客海島系列之魚刺客「臺南故事」 地點：臺南市立文化中心 策展人：陳彥名
2016	魚刺客十四位成員正式確認：李俊賢、拉黑子．達立夫、張新丕、洪政任、楊順發、何佳真、曾琬婷、安聖惠、林純用、陳彥名、陳奕彰、撒部．噶照、伊祐．噶照、蔡孟閶。
	展覽：海島．海民——魚刺客海島系列之魚刺客「碼頭故事」 地點：高雄國際世貿展覽館 策展人：李俊賢、林昀範
	「龜蘭巴火」踏查計畫：火燒島（綠島） 參與者：李俊賢、郭哲雄、張新丕、曾琬婷、林純用、何佳真
	魚刺客 × 新臺壁計畫 地點：臺中大都會歌劇院 參與者：李俊賢、郭哲雄、張新丕、林純用、何佳真、陳彥名、王國仁
	展覽：海島．海民——魚刺客海島系列之「打狗魚刺客」 地點：臺灣當代一年展，臺北市圓山花博爭艷館 策展人：林昀範
2017	「龜蘭巴火」踏查計畫：菲律賓巴丹島 參與者：李俊賢、郭哲雄、林純用、陳彥名
	周耀東、王國仁加入魚刺客，成員共計十六位。
	展覽：海島．海民——魚刺客海島系列之「耶！歐耶！歐耶耶耶！——藝術的主體退位」 地點：臺灣當代一年展，臺北市圓山花博爭艷館 策展人：李俊賢、林昀範
	壁畫計畫：馬祖東引鄉 參與者：李俊賢、郭哲雄、林純用、王國仁
2018	展覽：輪轉，海陸拼盤——魚刺客「臺中計畫」 地點：臺中文化創意產業園區 策展人：李思賢
	盧昱瑞加入魚刺客，成員共計十七位。
	展覽：海島．海民——魚刺客海島系列之「跳島漂浪——藝術駛出帆」 地點：臺灣當代一年展，臺北市圓山花博爭艷館 策展人：林昀範
2019.5	展覽：「魚刺客：破浪——海洋移地的軌跡」 地點：新港文化館 25 號倉庫

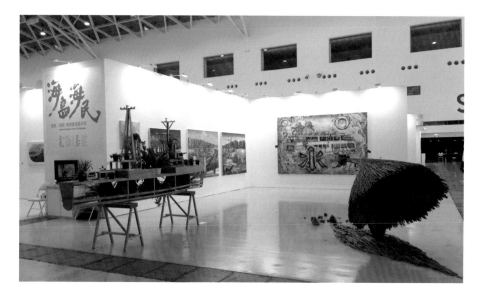

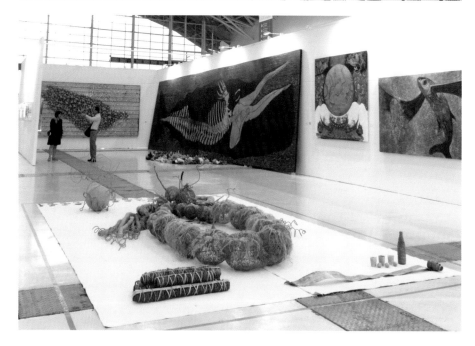

「魚刺客」成員王國仁之作品。（魚刺客提供）

2018年於「臺灣當代一年展」展出「海島‧海民——魚刺客海島」系列之「跳島漂浪——藝術駛出帆」。（魚刺客提供）

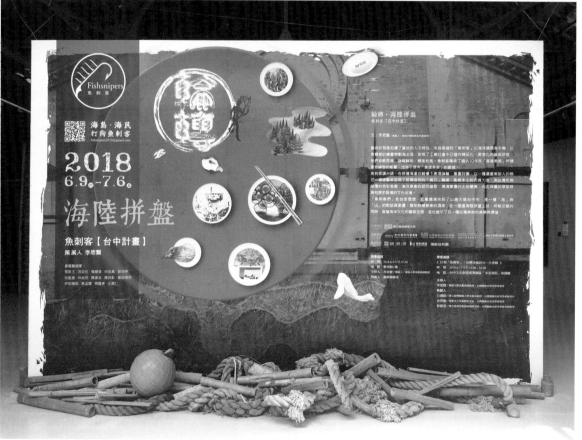

2018年魚刺客臺中計畫「海陸拼盤」展覽文宣。（魚刺客提供）

左上圖：
魚刺客發起人李俊賢。（高雄市新浜碼頭藝術學會
提供）

右三圖：
2019年5月於新港文化館·25號倉庫展出「魚刺
客：破浪——海洋移地的軌跡」。（魚刺客提供）

臺南市府城人物畫會

團體名稱：臺南市府城人物畫會
創立時間：2009
主要成員：蘇奕榮、陳昭明、李約翰、吳純隆、吳風明、曾淑嬋、陳琿英、方虹霞、林壯國、陳松德、蔡雪貞、陳麗雲、洪建信、李富美等。
地　　區：臺南市
性　　質：綜合

左圖：
2012年，臺南府城人物畫會舉行首次聯展「臺灣八八水災・日本311賑災」，發行之紀念特刊封面。（臺南市府城人物畫會提供）

右圖：
2013年之會員聯展於高雄市立文化中心舉行，圖為展覽廣告。

　　「臺南市府城人物畫會」以臺南地區畫家為主，在洪國輝住家發起成立，蘇奕榮擔任第1屆理事長，由知名畫家沈哲哉及黃緣生擔任畫會榮譽顧問。創立至今舉辦各項聯展、寫生比賽，例如：「百合沙龍展」、「彩繪古蹟──孔廟現場寫生比賽」等，致力於人物畫研究及推廣臺南府城人文藝術。此外該會亦曾為莫拉克風災及日本311大地震舉行過兩次藝術家義賣賑災活動。

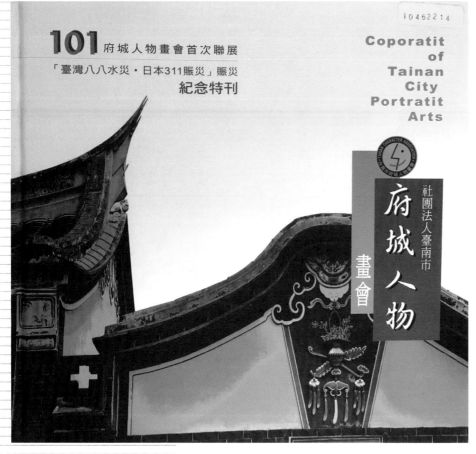

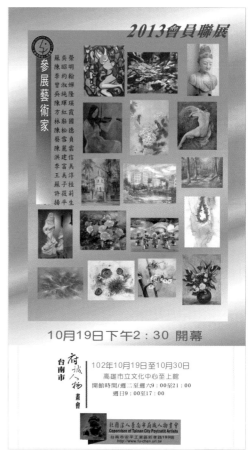

2009年，臺南市府城人物畫會籌備會之會員合影。（臺南市府城人物畫會提供）

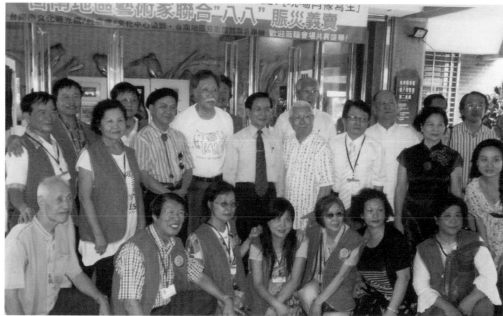

2009年，舉辦「莫拉克颱風‧八八水災」藝術家賑災義賣活動，與市長合影。（臺南市府城人物畫會提供）

賑災活動會場一景——會員為參加民眾現場寫生。（臺南市府城人物畫會提供）

吳純隆作品〈水面〉。（臺南市府城人物畫會提供）　　　　陳琿瑛作品〈鍾馗〉。（臺南市府城人物畫會提供）

曾淑嬋作品〈手中線〉。（臺南市府城人物畫會提供）

蔡雪珍作品〈安平古厝〉。（臺南市府城人物畫會提供）

251
臺北當代藝術中心

團體名稱：臺北當代藝術中心（簡稱TCAC）
創立時間：2010.2
主要成員：林明弘、蘇珀琪、江洋輝、余政達、許芳慈、蔡佳葳、許峰瑞、方彥翔、劉榮祿、黃文浩、張鐵志、鄭美雅、蕭伯均、徐詩雨、楊俊等人。
地　　區：臺北市
性　　質：當代藝術

Taipei Contemporary Art Center
台北當代藝術中心

「臺北當代藝術中心」之團體標誌。

「臺北當代藝術中心」（Taipei Contemporary Art Center，簡稱TCAC）成立於2010年2月，是由藝術家、策展人、學者、文化工作者所籌設的藝術機構。以協會的組織型態運作。成立宗旨在於提供藝術家與文化工作者一個發表、交換、創造與分享的開放平臺與非商業空間，以創造批判性的公共領域。「臺北當代藝術中心」致力經營國際文化交流，以及前衛實驗性藝術的推廣與發展。

營運至今，「臺北當代藝術中心」已主辦超過四百場以上包括展覽、論壇、藝術家講座、座談、工作坊、表演等多類型的藝文活動，主要計畫包括：2010至2011年的長期帶狀活動「青年藝術家沙龍」、「週五夜吧Friday Bar」、2010年「臺灣當代藝術論壇雙年展」、2012年「未來事件交易所」展覽、2013年「策展與機構論壇」、2014年「關鍵議題駐村」、2015年「公共製造」國際論壇、2016年「肖像擺」展覽、「共同課題」國際論壇，以及從2014至2016年持續經營的「策展學校」、2017年「辛沙龍」等。

下二圖：
「臺北當代藝術中心」舉辦之展覽與活動文宣。

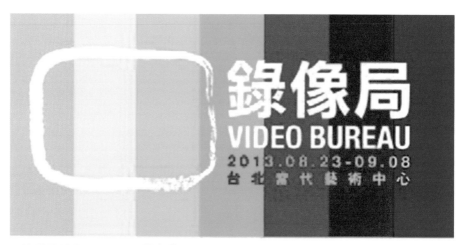

「臺北當代藝術中心」位於大稻埕保安街的空間，提供各項開放性的公共資源，包括藝術圖書館與鳳甲美術館合作的 TCAC 錄像資料庫等，並有可用於舉辦展演活動、講座和放映之多功能空間。

　　「臺北當代藝術中心」為一個由會員支持的組織，現有五十七位會員，設有理事九名、監事三名執行專業顧問、支持、募款協助與監督之職，並聘有專業策展團隊組成工作小組，負責制定機構營運方向、規劃節目內容、募款及日常營運，同時培訓實習生與來自各領域的志工，提供青年參與藝術生產的學習機會。

團體名稱：臺灣粉彩教師協會（2013年更名「臺灣粉彩畫協會」）

創立時間：2010.5.1

主要成員：張哲雄、張淑玲、王敏妃、王雪枝、王惠美、朱秀枝、吳德福、李贛生、沈小蓮、沈建德、林于雍、林佑珠；林育瑋、林興、邱克盛、邱智美、邱麗惠、施惠敏、洪文輝、洪秀敏、張希群、張哲雄、張淑鈴、張碧娥、張簡晴理、戚潤新、許瑞耀、陳正原、陳炳南、陳玲銖、陳秋惠、彭天奕、彭湘琦、彭漢津、曾正得、黃玉麟、黃韶卉、葉依、褚文杜、劉肖苓、劉漪萍、鄭文珠、蕭碧穎、鍾燕芬、佐久間裕二等人。

地　　區：臺北市

性　　質：粉彩

　　「臺灣粉彩教師協會」成立於 2010 年 5 月 1 日，由張哲雄擔任首屆理事長。但為了召集更多粉彩同好人士的加入，於 2013 年正式更名為「臺灣粉彩畫協會」，會員對象不再侷限於教師。「臺灣粉彩畫協會」

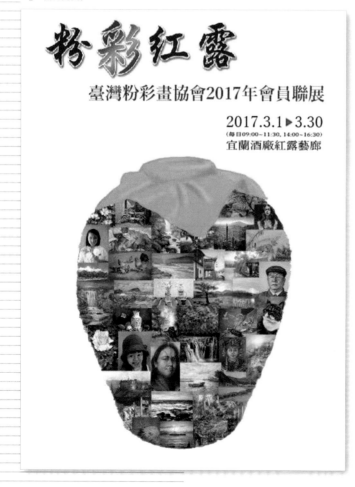

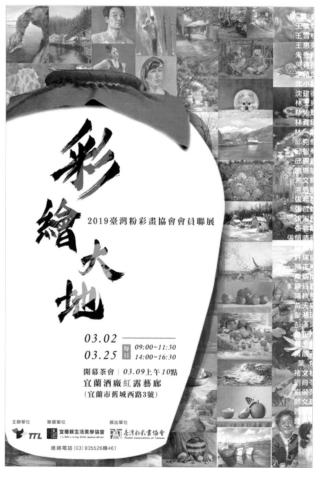

成立以來，每年定期舉辦會員粉彩研習班與會員聯展，使會員有發表新作的機會，並曾與中正紀念堂管理處共同舉辦兩屆粉彩畫比賽，透過展覽和比賽的各項活動，向社會大眾介紹粉彩畫的特色，達到推廣粉彩藝術之目的。

「臺灣粉彩畫協會」每年都會舉辦會員粉彩研習班及會員聯展，也舉辦多次國際交流展，推廣粉彩藝術。該協會於 2012 年、2014 年與 2017 年曾舉辦第 3、第 4 與第 5 屆「國際粉彩畫家邀請雙年展」，邀請全球各地，包括美國、加拿大、法國、西班牙、義大利、波蘭、俄羅斯、以色列、日本、香港、新加坡、中國、海地、莫里斯，以及該會會員等粉彩畫家提供精品展出。2012 年起，與日本淡

▋ 2018年，臺灣粉彩畫協會舉辦「心橋：臺日繪畫交流展」之展覽海報。（臺灣粉彩畫協會提供）

彩畫協會合作舉辦「臺日繪畫交流展」，2015 年則開始至日本東京都品川區民藝廊舉辦海外展出之「臺日繪畫交流展」，主題為「日本與臺灣的心橋」，這是臺灣粉彩畫協會會員首次在國外展出。

　　2015 年 5 月於新竹縣政府文化局美術館舉辦「粉彩飛揚——臺灣粉彩畫協會 2015 年新竹聯展」；2017 年 3 月於宜蘭酒廠紅露藝廊舉行「粉彩紅露——臺灣粉彩畫協會會員聯展」，展出四十一件會員作品；2019 年亦於宜蘭酒廠舉行「彩繪大地——臺灣粉彩畫協會會員聯展」。「臺灣粉彩畫協會」除舉辦會員聯展之外，也定期辦理藝術講座、人像速寫與寫生等各項活動，推廣並普及粉彩繪畫。

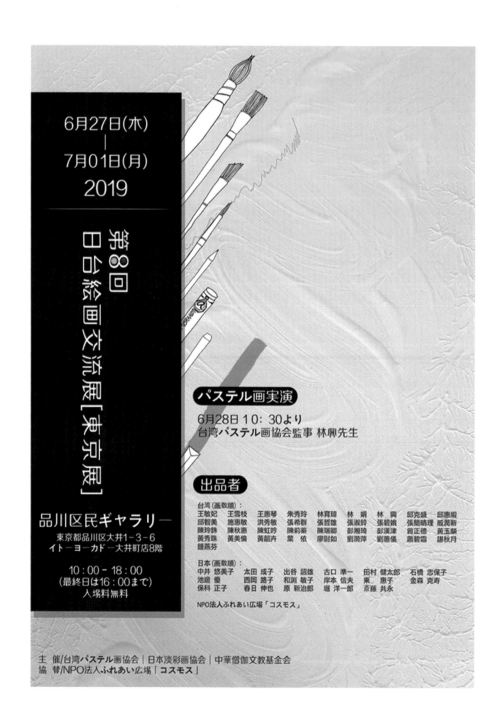

王雪枝作品〈深坑老街〉。（臺灣粉彩畫協會提供）

洪秀敏作品〈龍蝦〉。
（臺灣粉彩畫協會提供）

張哲雄作品〈威尼斯之晨〉。
（臺灣粉彩畫協會提供）

陳玲銖作品〈玩沙〉。
（臺灣粉彩畫協會提供）

254

愛畫畫會

團體名稱：愛畫畫會
創立時間：2010.5.18
主要成員：吳芳鶯、賴瑞珍、張秀琴、彭美容、于紀謙、劉梅芳等。
地　　區：臺中
性　　質：油畫、壓克力顏料及複合媒材等。

　　「愛畫畫會」是由一群臺中地區喜愛繪畫藝術的業餘畫家於 2010 年所組成的美術團體。創會會長為吳芳鶯，成員多為其學生，目前有成員十八人。會員定期聚會，作品多以油畫為主，並於臺中工業區郵局與臺中民權路郵局有例行性展覽，且每年舉辦一次以上聯展。2010 年於臺中縣大里市立圖書館舉辦愛畫畫會首次聯展，2016 在臺中市文英館舉辦愛畫畫會會員「繽紛」聯展，2017 年以「絢爛春天」為題在葫蘆墩文化中心舉行聯展，2018 年則以「夏之艷」為主題在臺中市屯區藝文中心舉辦年度會員聯展，展出畫作約七十幅。

2014年，愛畫畫會聯展之邀請卡設計。（圖片來源：愛畫畫會）

愛畫畫會聯展

臺中市政府文化局長 葉樹姍
愛 畫 畫 會 敬邀

展期 >
103年9月5日至11月30日
（週一至週五8:30-17:30 例假日及國定假日不開放）

地點 >
臺中市政府臺灣大道市政大樓-惠中樓1至10樓藝術廊道
（臺中市西屯區臺灣大道三段99號）

懇辭花園、花籃、盆栽 40701臺中市西屯區臺灣大道三段99號 04-22289111

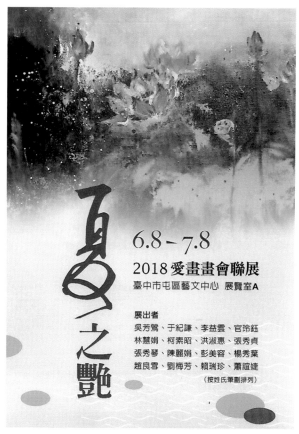

左上圖：2016年，愛畫畫會聯展「繽紛」，以成員賴瑞珍之作品作為邀請卡正面設計圖案。（圖片來源：愛畫畫會）

右上圖：2018年，愛畫畫會聯展「夏之艷」之海報設計。（圖片來源：愛畫畫會）

下二圖：2019年，愛畫畫會聯展「夏之豔」宣傳邀請卡。（圖片來源：愛畫畫會）

256
新臺灣壁畫隊

團體名稱：新臺灣壁畫隊
創立時間：2010
主要成員：李俊賢、李俊陽、商毓芳與蔣耀賢等人。
地　　區：高雄市
性　　質：當代藝術

　　「新臺灣壁畫隊」簡稱「新臺壁」，2010 年成立於高雄橋仔頭糖廠藝術村（白屋），由前高雄美術館館長李俊賢及畫家李俊陽發起，2011 年展開「臺灣移地創作計畫」與「下鄉計畫」，至今計有一百二十五位視覺藝術創作者參與。

　　「新臺灣壁畫隊」的出發點，乃是想要突顯和表現臺灣當代豐富的形象語彙與色彩美學。臺灣是一個多族群構成的國家，包容多元共生的文化，形成重要的文化資產，故「新臺灣壁畫隊」提出「蓋白屋」之概念，以「白屋」代表人類群聚的場所，進而象徵各種價值交流與創作對話的空間，用「蓋白屋」建構臺灣當代藝術的在地性與多樣性。

　　「新臺灣壁畫隊」可概分為四個階段：2010 年「蓋白屋 Guide by wood 計畫」執行於高雄橋仔頭白屋藝術村；2011 年「社區創作計畫」執行於高雄白樹社區與屏東佳冬社區；2011 年「臺灣移地創作計畫」執行於臺北當代藝術館（臺北計畫）、虎尾布袋戲館（雲林計畫）與東河舊橋（臺東計畫）；2012 年之「國際移地創作計畫」則前往日本311 災區進行「行動美術館──蓋白屋」計畫，隔年又再次前往日本宮

「新臺灣壁畫隊」臉書封面相片。
（圖片來源：新臺灣壁畫隊臉書專頁）

城縣石卷市石之森萬畫館（Ishinomori Manga Museum），與日本神戶藝術家合作共同以「行動美術館——蓋白屋」之藝術創作方式進行文化交流，用藝術陪伴日本311災區民眾。此外，2012年3月亦於臺北華山1914文創園區展出「2012新臺灣壁畫隊博覽會——魚刺客與同在南島的兄弟姐妹們」，展出多幅「新臺灣壁畫隊」藝術家們的壁畫。2015年於國立臺北藝術大學關渡美術館舉行「赤燄·游擊·藝術交陪——新臺灣壁畫隊」展覽。

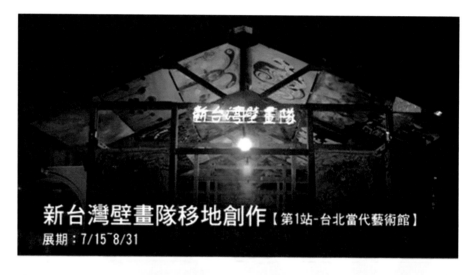

2011年，「新臺灣壁畫隊」移地創作計畫第一站於臺北當代藝術館舉行，圖為活動邀請卡。（圖片來源：新臺灣壁畫隊臉書專頁）

右頁上圖：
「2012新臺灣壁畫隊博覽會——魚刺客與同在南島的兄弟姐妹們」活動文宣設計。（圖片來源：新臺灣壁畫隊臉書專頁）

右頁下圖：
2012年，「新臺灣壁畫隊國際移地計畫」移地至日本311災區進行時，當地報紙之新聞報導，刊登於2012年5月14日《河北新報》。（圖片來源：新臺灣壁畫隊臉書專頁）

2012 新台灣壁畫隊博覽會

城市游擊・遍地開花・回向土地・身體游牧・中產認同・交陪後的展開

高雄 - 駁二藝術特區
- 新世代圖像＋北港媽祖進香團
3/03 ～ 4/01

台北 - 華山1914文創園區
- 魚刺客與同在南島的兄弟姐妹們
3/04 ～ 3/31

台南 - 白鷺灣 Art Space
- 土地歸證・下鄉
3/10 ～ 12/31

南投 - 紙教堂
- 台灣之心移地創作計畫
3/11 ～ 3/18

白屋 By Wood 策展

Palofan

合作單位・台灣藝術發展協會・高雄市政府文化局・高苑藝文中心・高雄市現代畫學會・新故鄉文教基金會・華山1914文化創意產業園區・台灣文創發展基金會・府都建設・誠品書店・帕莎蒂娜・新思惟人文空間

河北新報　平成24年(2012年)8月14日(火曜日)　とうほく　（24）

壁画 希望伝える
大槌で台湾の芸術家ら制作

ワイド東北

ご購読申し込みは
0120-09-3746

母国で被災、神戸と交流・支援

「一緒に復興」東北でも

1959年の台湾中部大地震で被災した台湾のアーティストらが13日、東日本大震災で被災した岩手県大槌町で、ボランティアの宿泊所になっている旧ホテルに壁画を完成させた。「必ず希望があることを伝えたい」。阪神大震災の被災地・神戸と続けてきた被災地交流の輪が、東北にも広がった。

壁画を完成させたのは、台湾のアーティスト・張釈さん（44）ら13人。企画した台湾のまちづくり団体「新故郷文教基金会」が、台湾両団体の交流は、阪神大震災の直後に神戸市に紙で建てられた教会「ペーパードーム」が、台湾中部大地震後の台湾に移築されたのを機に本格化した。ペーパードームは阪神大震災後の神戸で支援活動の拠点になった。

台湾のアーティストらは壁画を完成させた。

ケやの町のシンボル蓬莱（ほうらい）島に架かる虹の絵がそれぞれ壁一面に広がり、復興への希望を表現している。

張さんは「われわれも地震で被災し、当初は立直から逃げ出したい気持ちだった。でも今は被災前より良い街に復興したい」と強調。「東北の被災地もきっと復興する。希望を失ってはいけない」と話す。

壁画が町民の元気につながればいい」と話している。「一緒に復興しよう」というボランティアから町民へのメッセージにもなる」と話している。

旧ホテルはカトリック系支援団体カリタスジャパンが昨年12月から、大槌ベースキャンプとして活用。周囲の建物が解体される中、壁画はひとき

わ目立つ。

同制作と併せ、大槌高の生徒と共同で未来の大槌をイメージした壁一面のパネル画も制作。一部はペーパードームに展示する。

ボランティアベース長の古木真理一神父（62）は「壁画が町民の元気につながればいい」と話している。

完成した壁画の前で記念撮影する台湾の
アーティストら＝岩手県大槌町

あすの暦
15日（水）旧6月28日
（中　潮）
通日 228　月齢26.9
＝仙台標準＝
日出 4.51　日入18.30
月出 2.13　月入16.37

満潮（高）	干潮（低）
鮎川	
0.58（ 5）	8.20（-50）
15.31（ 48）	20.27（ 18）
宮古	
0.36（ 5）	8.08（-52）
15.25（ 42）	20.10（ 17）
青森	
1.22（ 29）	8.04（-12）
14.35（ 30）	20.23（ 4）
秋田	
12.09（ 23）	20.21（ 1）
（ － ）	（ － ）
酒田	
12.00（ 23）	20.11（ 0）
（ － ）	（ － ）
小名浜	
1.25（ 37）	8.39（-40）

2013年，「新臺灣壁畫隊國際移地
計畫」於日本宮城縣石卷市之活動
情景。（圖片來源：新臺灣壁畫隊
臉書專頁）

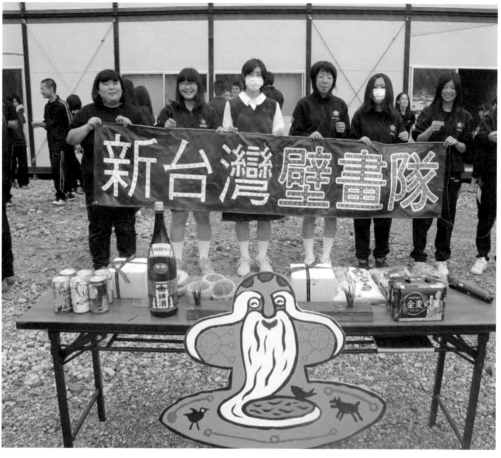

「新臺灣壁畫隊國際移地計畫」於
日本進行時之現場施工情形。（圖
片來源：新臺灣壁畫隊臉書專頁）

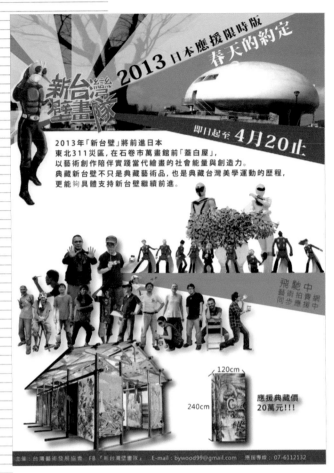

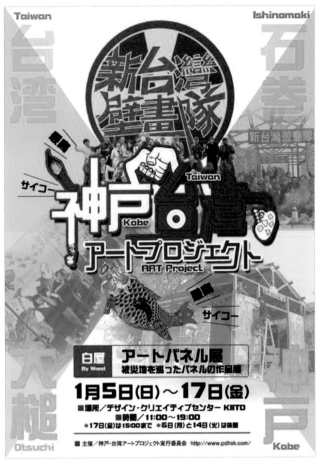

左上圖：2013年，「新臺灣壁畫隊國際移地計畫」前往日本311地震災區宮城縣石卷市之行前活動文宣。（圖片來源：新臺灣壁畫隊臉書專頁）

右上圖：2013年，「新臺灣壁畫隊國際移地計畫」日本合作單位之活動文宣設計。（圖片來源：新臺灣壁畫隊臉書專頁）

左下圖：2015年，於國立臺北藝術大學關渡美術館舉行「赤焰·游擊·藝術交陪──新臺灣壁畫隊」展覽之文宣。（圖片來源：新臺灣壁畫隊臉書專頁）

右下圖：2013年，「新臺灣壁畫隊國際移地計畫歸國展」於高雄橋仔頭白屋藝術村之文宣設計。（圖片來源：新臺灣壁畫隊臉書專頁）

團體名稱：名門畫會
創立時間：2011
主要成員：楊成愿、白美玲、李勝雲、李書瑜、林為志、柳維喜、胡媛、葉育君、陳怡玲、陳士涵、趙秀鶯、鄭玉英、蔡姵嬪、劉佩君、賴威宏、謝孟琪、何雪昭、陳建伶、王女衣晴、袁鴻佑、廖純媛、楊媁雰、葉彥君等人。
地　　區：基隆市
性　　質：水彩、油畫與複合媒材等。

　　「名門畫會」是由定居於基隆市之藝術家楊成愿所教授之學生所組成。該會成員大都並非專職藝術工作者，單純僅為持續繪畫創作的愛好者。楊成愿採取啟發性教學，畫會成員在技法與觀念達到一定程度之成熟與掌握後，即因材施教，使其能尋得適合自己的技法，畫出所見與所感。楊成愿所指導過的學生，在美術競賽中也曾屢獲獎項。

　　藝術家楊成愿 1947 年出生於花蓮，1971 年自國立臺灣師範大學美術系畢業，而後至日本大阪藝術大學油畫研究科深造，1981 年畢業。專研油畫及版畫的創作，畫風較傾向於超現實主義，近年以臺灣代表性建築為主題進行創作。1987 年 9 月，楊成愿於雄獅畫廊舉行首次油畫個展「化石與空間」系列，近期 2000 年則於基隆市立文化中心舉辦「建

名門畫會會員合影。（名門畫會提供）

築與臺灣」油畫個展。在教育方面，楊成愿積極鼓勵學生嘗試現代藝術的各種創
作手法。並與其曾就學於美術相關科系之學生，尤其是畢業後仍繼續在家鄉基隆
進行藝術創作者，共同發起成立「基隆現代畫會」。「名門畫會」則是由楊成愿
之業餘藝術愛好的學生所組成。

　　「名門畫會」曾於 2012 年與 2017 年在基隆市文化中心舉辦過兩次聯展。
成員作品風格多元，有寫實、半具象、抽象等不同風貌，畫作內容有的則與基隆
在地人文風貌有所關聯。

上圖： 名門畫會指導老師楊成愿2008年的作品〈建築101〉。（名門畫會提供）

左頁上圖：名門畫會會員陳士涵2015年作品〈共存〉。（名門畫會提供）
左頁下圖：名門畫會會員廖純媛2010年作品〈裳之季〉。（名門畫會提供）

團體名稱：臺中市醫師公會美展聯誼社
創立時間：2011
主要成員：趙宗冠、楊玉梅、唐雙鳳、鐘坤井、蔡文仁、林中生、陳明彬、廖光毅、李麗芬、陳美英、鄞美淑、陳英毅、林月霞、胡美華、茆碧蘭、林恆立、洪耀欽、楊春旅、朱敏如、陳國光、康積馨、朱敏如、陳文侯、吳敏慧等。
地　　區：臺中市
性　　質：西畫、水墨、篆刻。

成立於 2011 年的「臺中市醫師公會美展聯誼社」，是由臺中地區對藝術創作感興趣之醫界工作者所組成，創社社長為趙宗冠醫師。2012 年 3 月於臺中市大墩文化中心首展，2013 年起開始在各地舉辦巡迴展。除了在臺中市各藝術展館與文化中心展出，亦曾於羅東聖母醫院、南投縣文化中心、臺中榮民總醫院、大里仁愛醫院等各處巡迴展出。於各地醫療院所推動藝術融入生活，藉由藝術美化醫療環境。

鄞美淑，〈水映暮山清〉，篆刻、彩墨，58×56cm。
（臺中市醫師公會美展聯誼社提供）

茆碧蘭，〈Blue〉，油畫，60.5×45.5cm，2008。
（臺中市醫師公會美展聯誼社提供）

楊賢政，〈心不在焉的男孩〉，油彩，91×72.5cm，2016。
（臺中市醫師公會美展聯誼社提供）

2016年，大墩文化中心巡迴展開幕時成員合影。（臺中市醫師公會美展聯誼社提供）

高雄
雕塑協會

團體名稱：高雄雕塑協會

創立時間：2012.1.8

主要成員：孫柏峰、莊明旗、王武森、李麗真、陳明輝、蘇士元、周昀
　　　　　頡、巫其、連宏珠、盧麗珠、賴健銘、張育維、劉仁生、劉
　　　　　湘婷、黃美惠、吳彥宏、王郁庭、范峻銘、董子瑗、陳慶
　　　　　峻、蕭啟郎、蕭聖健、John Freer、吳俊德、呂易燕、李素
　　　　　貞、倪祥、許一男、陳奕彰、陳淑媚、黃文龍、楊佑籲、詹
　　　　　志評、劉育明、游淑媛、康卉芳等人。

地　　區：高雄市

性　　質：雕塑、平面創作、科技媒體、金屬工藝、複合媒材。

　　「高雄雕塑協會」成立於 2012 年 1 月 8 日，孫柏峰為創會理事長。
該會在高雄市並有活動據點。該協會以推廣雕塑為主要目標，期望結合
各方面專業材質創作者互相交流，激發更多元作品的可能性。該協會力
主跳脫傳統素材之侷限，使用多種元素作結合，會員創作雖以雕塑為
主，但亦涵蓋平面創作、複合媒材與新式數位媒體等。

2016年，「2016高雄藝術博覽會」
展覽邀請函。（圖片來源：高雄雕
塑協會網站）

公眾開放時間
12/09 - 12/11
11:00 - 19:00

2016
高雄藝術博覽會
ART KAOHSIUNG

展出藝術家

范峻銘
孫柏峰
林麗華
莊明旗
劉仁生
游淑媛

貴賓預展時間
2016/12/08
14:00 - 18:00

展覽地點：城市商旅（高雄真愛館）／展位房號２２９　　高雄市鹽埕區大義街１號

馮順宏，〈美的冒泡系列〉，
發泡劑，100×140×168cm，
2015。（高雄雕塑協會提供）

「高雄雕塑協會」自2012年成立以來，積極推動會員參與各類藝術展演與教育推廣活動，並協辦策劃各項主題展覽，如2016年「文化傳承・相約溫州」於中國溫州舉辦之展覽，展出十二位臺灣藝術家的雕塑作品。其中所展示之騎著摩托車的關公、打著電腦的孔明、玩著滑板的張飛等融合傳統與現代的雕塑作品，即為該會當時理事長之創作。2016年亦於「2013藝術空間」舉辦「面・面・觀——2016高雄雕塑協會聯展」。

　　「高雄雕塑協會」亦有經營「2013藝術空間」，開幕至今，亦舉辦各類型藝術展覽，內容涵蓋高雄在地之資深藝術家與新生代年輕創作者之作品。現今原屬2013藝術空間之3樓地址，2016年8月後改由「荒山日安」畫廊進駐，「2013藝術空間」則遷至1樓，以畫廊、咖啡館、藝術教室等複合型態重新出發。該協會對於發揚高雄在地文化與當代雕塑藝術，以及經營藝術空間，確實頗為用心。

蕭啟郎，〈舊情綿綿〉，青銅，
55×20×36cm。
（高雄雕塑協會提供）

左圖：
孫柏峰，〈水〉，銅、不鏽鋼、
金箔，57×41×9cm，2013。
（高雄雕塑協會提供）

右圖：
吳寬瀛，〈99乘法變形〉，
柚木，29×29×99cm，2017。
（高雄雕塑協會提供）

李麗真，〈雲淡風輕〉，紙漿、
鐵絲、現成物，30×16×47cm，
2019。（高雄雕塑協會提供）

劉湘婷，〈眺〉，畫布、樹脂，
114×110cm，2018。
（高雄雕塑協會提供）

蔡明典，〈師〉，複合媒材，
60×50×30cm，2017。
（高雄雕塑協會提供）

董子瑗，〈紅舞鞋〉，青銅，
21×13×40cm，2014。
（高雄雕塑協會提供）

康卉芳，〈弧-1〉，青銅、鐵板、
鋼筋廢料、水泥廢料、顏料，
63×63×8cm，2015。
（圖片來源：高雄雕塑協會網站）

右頁上圖：
2016年，會員大會於2013藝術空間
舉行。

右頁下圖：
2015年會員作品展出於「高雄藝術
博覽會」，展覽現場一隅。（圖片
來源：高雄雕塑協會網站）

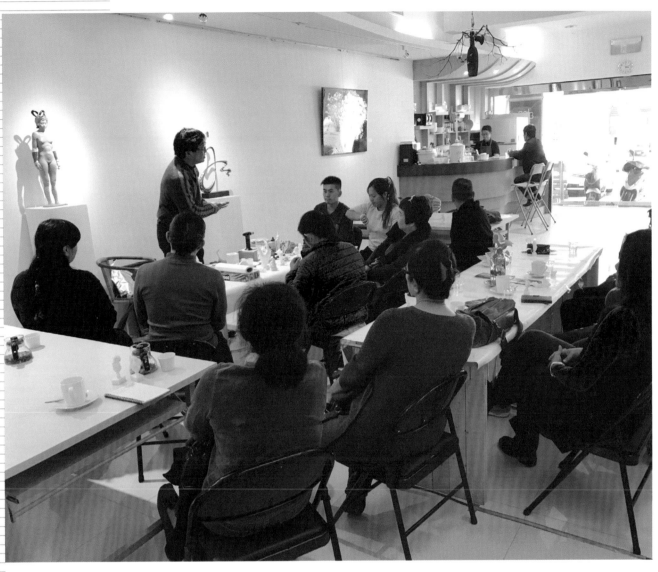

275
高雄市國際粉彩協會

團體名稱：高雄市國際粉彩協會
創立時間：2012.11
主要成員：王雪枝、王敏妃、楊育儒、孔芬芳、陳瑞卿、彭湘琦、陳美
女、楊晴雅、戴麗尖、施惠敏、陳秋惠、謝秀芬、楊盈如、
鍾瑞貞、張簡晴理、王惠琴、林美秀、高正幸、黃美倫、鄭
玟玲、黃麗櫻等。
地　　區：高雄市
性　　質：粉彩

高雄市國際粉彩協會標示。（圖片來源：高雄市國際粉彩協會臉書專頁）

2016年9月，「粉彩飛揚：高雄市國際粉彩協會會員聯展」於高雄小港醫院舉行。（圖片來源：高雄市國際粉彩協會網站）

右頁上圖：
2016年，高雄市國際粉彩協會八人聯展「戀戀粉彩」展覽海報。（圖片來源：高雄市國際粉彩協會網站）

右頁下圖：
2017年3月，高雄市國際粉彩協會會員聯展「藝起港都‧粉抹科工」展覽海報。（圖片來源：高雄市國際粉彩協會臉書專頁）

　　「高雄市國際粉彩協會」成立於 2012 年，簡稱 KIPA（Kaohsiung International Pastel Association），是由一群粉彩藝術的業餘愛好者所組成，致力推廣粉彩並經常舉辦藝文活動、藝術講座，以及戶外寫生活動。協會創立人為王雪枝，目前成員人數約為二十餘人。為推廣粉彩藝術，每年會員都會前往不同城市寫生，組團前往世界各國取景，接觸不同文化之粉彩作品。

　　2014 年舉辦首次會員聯展於高雄市文化中心，2015 年再於高雄市文化中心舉行「彩繪南臺灣」會員聯展，2016 年則於屏東美術館與高雄市立小港醫院杏林藝廊舉辦「粉彩飛揚——高雄市國際粉彩協會會員聯展」，並在高雄 Kafe Time 啡拾光舉辦八人聯展，2017 年於國立科學工藝博物館舉行「藝起港都‧粉抹科工——高雄市國際粉彩協會會員聯展」，2018 年於高雄師範大學藝文中心舉辦會員聯展，2019 年則於高雄市文化中心至美軒舉辦「粉彩勁揚」會員聯展。

戀戀粉彩 八人聯展

Romancing Pastels - A Joint Exhibition of Eight Artists

地　　點　高雄市文化中心 至真三館

時　　間　2016 年 6 月 17 日~ 6 月 28 日

協辦單位　高雄市國際粉彩協會

團體名稱：高雄市美術推廣傑人會
創立時間：2013
主要成員：王以亮、李春成、藍黃玉鳳、莊世和、陳景容、張櫻禮、朱
　　　　　邦雄、王國柱、林富男等。
地　　區：高雄市
性　　質：水彩、油畫、國畫、書法、雕塑、陶藝、撕畫、裝置藝術
　　　　　等。

右頁上左圖：
2016年，高雄市美術推廣傑人會藝
術家暨顧問聯展「藝風韻彩協奏」
於逢甲大學舉行。（高雄市美術推
廣傑人會提供）

右頁上右圖：
2015年，高雄市美術推廣傑人會畫
家暨顧問邀請展「臺灣新存在主義
首部曲──南島交響」展覽海報。
（高雄市美術推廣傑人會提供）

右頁下圖：
2018年，聯展「新存在主義藝術國
際邀請展」展覽文宣設計。（高雄
市美術推廣傑人會提供）

2018年，於屏東美術館舉行之「新
存在主義藝術國際邀請展」開幕會
員合影。（高雄市美術推廣傑人會
提供）

　　「高雄市美術推廣傑人會」部分成員原為「高雄市美術推廣協會」
之會員，但因人事問題，故另組團體。該會於 2013 年 11 月 1 日舉行
籌備會議，而後於同年 12 月 29 日召開第 1 屆第一次會員大會，推舉王
以亮為第 1 屆會長，並向高雄市社會局申請立案，成員約五十餘人。

　　2014 年 4 月 15 日在國立高雄海科技大學舉辦首次聯展「臺灣新存
在主義序曲──高雄美術推廣傑人會聯展」，同年還分別舉辦多次展覽：
於高雄市文化中心至上館舉辦「臺灣新存在主義序曲──望春風」以及
於國立中山大學藝文中心展出「臺灣新存在主義序曲──然也」；2015
年於高雄市文化中心舉行「臺灣新存在主義首部曲──南島交響」會員
暨顧問邀請展；2016 年於逢甲大學舉辦「藝風韻彩協奏」會員聯展；
2017 年於國立高雄海洋科技大學舉辦「生命與環境的異想世界」會員
聯展；2018 年 5 月於高雄市立社會教育館舉辦「永續生命──愛惜生命」
新存在主義藝術聯展，同年 10 月於屏東美術館舉辦「新存在主義藝術
國際邀請展」。

高雄市美術推廣傑人會

藝風韻彩協奏

藝術家暨顧問聯展

2016 5/4㈢ ▶ 5/14㈥

主辦單位：逢甲大學通識教育中心
地點：台中市西屯區文華路100號 逢甲大學 風之廊（積學堂 地下一樓）

榮譽會長：李春成、藍黃玉鳳
名譽會長：陳金振（故）
顧　　問：莊世和、朱邦雄、張櫻禮、林富男、王國桂、謝德正
理 事 長：王以亮 ／ 總幹事：黃宏茂 ／ 財務長：蕭涵方
常務理事：郭枝龍、李彩華 ／ 常務監事：朱美珍
理監事‧幹部：蘇鄉眞（副總幹事）、周灌、黃淑蘭、莊正德、黃美玉、黃保荐、
陳秀玉、楊定家、陳明順、陳怡月、潘盈玲、陳相明、閻玉琴
參 展 會 員　丁梅月、王建綺、王玉華、王美智、田生根、林子欽、林壽山、
（按姓氏筆劃）邱旭衡、洪寶容、范穆香、柯正吟、莊正國、陳秋宏、陳育媞、郭惠宜、曾俊義、游森嵹、
張綺玲、黃秋子、黃綉芳、廖慈渝、廖黍儀、鍾曉梅、賴慧娟、魏　沼、劉淑卿、蔡福生、
簡佑家、莊瑞賢、羅桂枝、賴盈吟

　高雄市美術推廣傑人會於102年12月29日成立。結合長久以來，積極主動、熱誠奉獻，
以眞善美的精神肩負藝術使命，為本土藝術紮根之各類多元藝術家，中山大學王以亮教授
為首任理事長，以新存在主義之精神，推行心靈重建與世界和平之盼望，將藝術落實推廣於
民間社會，將美學潛移默化民心，使台灣更增魅力動人，除求本身會務活動健全發展以外，
並與友會攜手合作，配合社會脈動和政府推廣美術，全體會員，願奉獻一切心力。
參與展覽會員包含在地資深藝術家、大專院校教授學者、新銳藝術創作者，本次展覽會員作品
多元豐富，畫家聯展有水彩、油畫、國畫、書法、雕塑、陶藝、花藝、撕畫、裝置藝術…等。

KEAAP

台灣新存在主義
首部曲—南島交響

高雄市美術推廣傑人會畫家暨顧問邀請展

展出時間：中華民國104年9月4日至9月15日
展出地點：高雄市文化中心至上館
開幕茶會：中華民國104年9月5日(六)下午14時30分
　　　　　古韻箏樂團揭幕演出

【至上館】開館時間
週二~四、週日10：30~17：30
週五、六10：30~20：00
週一休館

KEAAP
高雄市美術推廣傑人會
Kaohsiung Elite Association of Fine Arts promotion

2018 新存在主義藝術
INTERNATIONAL
ARTISTS EXHIBITION
國際邀請展

VERY
NEW
是一群具使命感的藝術家
BEING ART

展覽日期 10/20㈥ ~ 11/4㈰
開幕茶會 10/27㈥ 下午 2:30

FROM:

屏東美術館
屏東市中正路74號08-7380728

(101室) 屏東美術館 PINGTUNG ART MUSEUM (102室)

 高雄市美術推廣傑人會 策展

林壽山的裝置藝術
〈執念的燃點〉。
（高雄市美術推
廣傑人會提供）

王以亮的油畫作
品〈戲中戲〉。
（高雄市美術推
廣傑人會提供）

空翠接紫雨為壺黛暉鐘葉松精
通人訪華山栽嫩竹雪新粉弘蓮落粒
在渡陰相參起雲変採菱杨

王維山居即事詩
甲午仲夏 陳秋宏

左圖：黃宏茂的雕塑作品〈育兒樂〉。（高雄市美術推廣傑人會提供）

右圖：陳秋宏的草書作品〈王維・山居即事詩〉。（高雄市美術推廣傑人會提供）

290
基隆藝術家聯盟交流協會

團體名稱：基隆藝術家聯盟交流協會
創立時間：2013
主要成員：吳邦夫、陳達夫、潘谷風、葉春新、楊明堂、蔡慶章、姚麗麗、胡達華、蔣孟梁、白明德、馬水城、朱健炫、林秋娥、劉鳳珠、王金順等人。
地　　區：基隆市
性　　質：繪畫、攝影、書法、紙雕、木雕、陶藝等。

　　「基隆藝術家聯盟交流協會」為立足於基隆之在地美術團體。為凝聚基隆市不同領域的藝術創作者，相互觀摩研習交流，並推動當地藝術欣賞風氣，「基隆藝術家聯盟交流協會」於2013年5月1日正式成立。成立後該協會曾多次舉辦社區展覽、藝文活動與會員聯誼聚會。2017年4月於基隆市文化中心舉行「向藝術──基隆藝術家聯盟交流協會106會員聯展」，2018年5月於基隆市文化中心舉行聯展，共展出近五十位會員之作品。

上圖：
2017年，「向藝術──基隆藝術家聯盟交流協會106會員聯展」展場海報。（基隆藝術家聯盟交流協會提供）

下圖：
2017年於基隆市文化中心舉行「向藝術──基隆藝術家聯盟交流協會會員聯展」之成員合影。（基隆藝術家聯盟交流協會提供）

本頁二圖：
2018年，會員聯展於
基隆市文化中心舉行。
（基隆藝術家聯盟交流
協會提供）

蔣孟樑，〈憶初發心〉，
水墨、紙，135×70cm，2015。
（基隆藝術家聯盟交流協會提供）

六十餘年被業牽　翻身直上白
雲巔　看爾儔儕劍清三界空中攜
錫淨太子護海乾枯珠自玖雲魯宝
粉碎月當懸搽天一綢羅龍鳳翔
步寰中撮有緣

盧雲老和尚憶初發心日有感
乙未新春　蔣孟樑敬錄

吳邦夫,〈水上花〉,
數位藝術,60.9×76.2cm。
(基隆藝術家聯盟交流協會提
供)

葉春新,〈皮刀魚〉,
油畫,2015。(基隆藝術家聯
盟交流協會提供)

團體名稱：桃園藝文陣線
創立時間：2014
主要成員：劉醇遠、徐宏愷等人。
地　　區：桃園市
性　　質：文化資產保存、文創藝術、老舊空間活化等。

　　為推動桃園地區的藝文風氣，「桃園藝文陣線」於 2014 年成立，隔年 2015 年舉行首屆「回桃看藝術節」，至 2018 年已舉辦三屆。「桃園藝文陣線」目前亦以中壢車站之五號倉庫為基地，辦理多項藝文活動，為新型態之在地藝文團體。

　　「桃園藝文陣線」之主要發起人與推動營造成所謂的替代空間者劉醇遠，1986 年出生於桃園中壢，國立臺灣大學戲劇系畢業後，曾於桃

「桃園藝文陣線」舉辦之2016年第
2屆「回桃看宇宙藝術節」海報。
（圖片來源：桃園藝文陣線臉書專
頁）

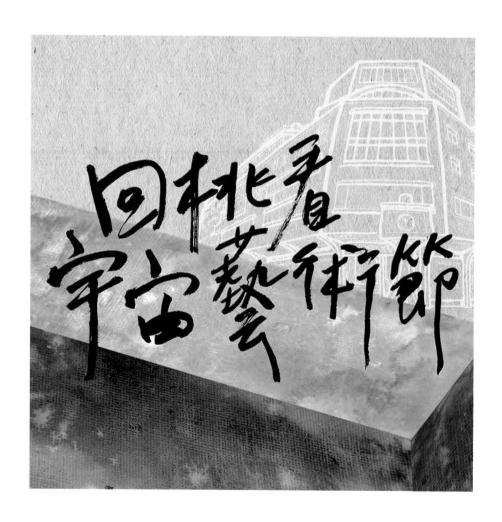

由桃園藝文陣線經營之「角礫藝文咖啡空間」內部一景。（圖片來源：桃園藝文陣線臉書專頁）

園縣政府文化局擔任約聘人員四年。2014年太陽花學運期間，劉醇遠因有感於建立地方文化之重要性，故提出「桃園文化升格願景」之宣言，而後更於網路社群媒體臉書（Facebook）創立社團「桃園藝文陣線」，引發熱烈討論，故成立實體組織，並集結桃園的獨立書店、文化工作空間與藝術家，辦理一系列文化講座，更透過網路集資平臺，開始舉辦「回桃看藝術節」。

「桃園藝文陣線」以網路號召在地青年，提出「藝術返鄉」與「桃園在地」之目標，自2015年3月起舉辦第1屆「回桃看藝術節」，將桃園區新民街一帶原本已經沒落之區域，以多樣化之視覺展演與藝文表演活動，賦予新生活力，使其氣象一新。之後2016年4月，則於將要拆建之中壢市第一市場（俗稱大時鐘之建物）舉辦第2屆「回桃看藝術節」（名為「回桃看宇宙藝術節」），邀請十五組表演團隊辦理十八場次演出活動與十七場互動活動，並和二十八位藝術家共同改造市場閒置攤位與公共空間，將藝術元素帶入市場空間，跟在地生活空間融合，翻轉市場過去給人陰暗髒亂的印象。2018年第3屆之「回桃看淘氣藝術節」則於「桃園藝文陣線」所經營之「中壢五號倉庫藝文基地」舉行。

目前三屆之「回桃看藝術節」皆由「桃園藝文陣線」自行籌辦，運用社群網路機制，串聯青年及藝文社群，或透過網路募資，邀請藝術創作者進入具有在地

特色之閒置市場、街區、建物、地景及公共空間，連結藝術工作者與在地文化、議題及產業，使之成為重要的桃園藝術發展平臺。「桃園藝文陣線」長期關心桃園文化資產、老店、市場、空間活化等議題，並成立「中壢五號倉庫藝文基地」之社區營造工作站，更在桃園市中壢區民生路街區經營「角礫藝文咖啡空間」，舉辦文化活動。

桃園藝文陣線經營之「中壢五號倉庫藝文基地」社區營造工作站內部景象。（張家誠攝於2019年5月）

「中壢五號倉庫藝文基地」原為臺鐵倉庫，圖為藝文基地之建築模型，介紹屋頂的實木桁樑架構。（張家誠攝於2019年5月）

左頁上圖：
「桃園藝文陣線」經營之「中壢五號倉庫藝文基地」社區營造工作站外觀。（張家誠攝於2019年5月）

左頁下圖：
「桃園藝文陣線」經營之「中壢五號倉庫藝文基地」社區營造工作站的戶外告示。（張家誠攝於2019年5月）

2015年，由桃園藝文陣線舉辦之第1屆「回桃看藝術節：一起來七桃」宣傳海報。
（圖片來源：桃園藝文陣線臉書專頁）

桃園藝文陣線舉辦之「青春‧田野‧菜市場」活動海報。（圖片來源：桃園藝文陣線臉書專頁）

桃園藝文陣線舉辦之2018年第3屆「回桃看淘氣藝術節」海報。（圖片來源：桃園藝文陣線臉書專頁）

桃園藝文陣線舉辦之「發掘老桃園」活動海報。（圖片來源：桃園藝文陣線臉書專頁）

團體名稱：臺灣海洋畫會
創立時間：2015
主要成員：羅芳、程代勒、陳俊卿、蕭巨昇、陳瑞鴻、吳亞倫、李文
　　　　　謙、賴振輝、徐文印、林永發、林世斌、蘇姝、沈以正、洪
　　　　　正雄、陳宗鎮、許秀珠、江麗香、許秀蘭、黃淑卿、姚淑芳
　　　　　等人。
地　　區：臺北市
性　　質：水墨、油畫、水彩、版畫、複合媒材等。

　　「臺灣海洋畫會」成立於 2015 年，發起人為水墨畫家國立臺灣師範大學羅芳教授。該會有感於臺灣雖為海洋所包圍之島嶼，但傳統圖畫中卻不易見到海洋為主題的繪畫，故以海洋為名創辦此一美術團體，並以海洋為主題舉行多次展覽。成立以來，「臺灣海洋畫會」舉辦過多次旅行寫生、會員聯展與遊覽活動，更曾在臺北、桃園、臺東、屏東及中國寧波等地受邀展出，十分活躍。2016 年於臺師大博群藝廊舉行「博海藝洋」成立首展。

　　「臺灣海洋畫會」不僅舉辦多項藝文講座，2017 年於桃園市政府文化局舉辦「海海人生」國際交流展，同年更於屏東美術館舉辦「悠游海上」展覽。2018 年 12 月於國父紀念館博愛藝廊舉辦「墨海相映——臺灣海洋畫會 VS 韓國水墨 2000 展」聯展，展現臺灣與韓國兩個海洋國家的藝術家在繪畫上的不同表現，具有特殊意義；2018 年會員亦有

左圖：
2017年，臺灣海洋畫會於桃園市政府文化局舉辦「海海人生」國際交流展海報。（臺灣海洋畫會提供）

右圖：
2016年，臺灣海洋畫會成立首展「博海藝洋」於國立臺灣師範大學德群藝廊舉行，圖為首展之邀請卡正面。（臺灣海洋畫會提供）

多次個展，並於臺灣美術院藝術空間舉辦「墨華——創作六人展」。2019年則於馬祖民俗文物館展出「墨海相映——馬祖站」，於臺江國家公園舉辦「海觀臺江」，於國父紀念館舉辦「墨尚香江」，於臺灣美術院藝術空間舉辦「海韻三部曲」等各式展覽，確實具有特殊歷史與文化意義。

2017年，臺灣海洋畫會於中國寧波舉辦「滴水觀海：臺灣海洋畫會作品展」之文宣設計。（臺灣海洋畫會提供）

廖修平，
〈四季山水〉，
壓克力、金箔、畫布，
120×40cm×4，
2018。
（臺灣海洋畫會提供）

左圖：程代勒，〈水調玲瓏唱落霞〉，水墨設色，144×76cm，2017。（臺灣海洋畫會提供）

右圖：徐文印，〈藍眼淚〉，水墨設色，135×70cm，2018。（臺灣海洋畫會提供）

團體名稱：NEW BEING ART 15D（新存在主義藝術15D）
創立時間：2016
主要成員：王以亮、鄭啟瑞、王德合、陳慶夥、鄭建昌、莊正德、黃宏茂、王文志、陳箐繡、賴毅、曾俊義、鍾曉梅、黃志能、謝其昌、蕭雯心、謝鎮遠、陳昱儒、周明毅、陳冠勳等。
地　　區：臺北
性　　質：油畫、雕塑、陶藝、裝置藝術等。

New Being Art 是 2015 年由網路開始推展、連結世界藝術思潮的藝術運動，2016 年成立之「New Being Art 15D」藝術群，由十九位藝術運動之核心成員共同發起，配合聯合國推展的十七項永續目標所進行的藝術運動，連結全球網路上藝術家共同推動。臺灣藝術家以此為主題創作，參與發起的藝術家都具有豐富創作力與社會關懷，以作品論述藝術的社會實踐，與聯合國永續發展主題相呼應，網路參與之成員迄今有上千名藝術家，以藝術運動推動社會實踐美學為宗旨。利用藝術行為關懷地球的新環境、新人類、新生命，是藝術表達環境危機與生命關懷的當代進行式，意圖以藝術行為呼籲人心與改變社會，尋找人類共同出路。

　　該會名稱「New Being Art 15D」是為呼應哲學家保羅・田立克（Paul

New Being Art 15D成員合影。
（NEW BEING ART 15D提供）

2017年，NEW BEING ART 15D「人類未來的可能性——一群具使命的臺灣藝術家」展覽於屏東美術館之文宣設計。（NEW BEING ART 15D提供）

左圖：
New Being Art 15D「思土_環境_異易」展覽於國立雲林科技大學藝術中心之文宣設計。（NEW BEING ART 15D提供）
右圖：
New Being Art 15D「人類未來的可能性」展覽於新北市藝文中心之文宣品。（NEW BEING ART 15D提供）

▌周明毅作品〈移動〉。（NEW BEING ART 15D提供）

▌謝鎮遠作品〈在妳之下〉。（NEW BEING ART 15D提供）

Johannes Tillich, 1886-1965）所提出的新存在主義精神，希望反轉「為藝術而藝術」之非目的性創作，在共同的創作議題下，使藝術不但具有社會實踐性，亦保持其自由性。

　　該會於 2016 年在基隆文化中心舉辦首展「人類未來的可能性」，2017 年於屏東美術館舉辦展覽「一群有使命的藝術家」，2018 年舉辦「土地美學主題展──思土」。

NewBeingArt 15D

是台灣2015年新成立的新藝術流派，意義為新人類的當代進行式。

由具有國際觀留學美、法、義、日、西班牙等各大學教授、高中老師、專職創作者的藝術家所成立的藝術團體，並由中山大學教授 王以亮擔任召集人。以新存在主義為精神，結合聯合國17項發展目標「變革我們的世界」與威尼斯雙年展主題「人類的未來性？」為創作主題展覽。

新人類、新人文、新自然、新視覺、新觀念、新存在的世界、終極的盼望、重建心靈、生存的勇氣，改變當下、改變未來、此刻就是未來，用藝術表現當下，改變未來。

參展藝術家
王以亮／王德合／莊正德／陳昱儒／周明毅／陳慶夥／黃志能／
黃宏茂／曾俊義／鄭建昌／鄭敬瑞／賴　毅／鍾曉梅／蕭雯心／
謝其昌／謝鎮遠／陳冠勳

邀請藝術家
黃淑蓮／周　蓮／潘翠玲／蕭涵方／黃綉芳／陳秀玉／陳怡月／
李彩華／王玉華／曲寶華／林劍青／蘇鄉真／黃秋子／潘棠榛／黃玉雲

高苑科技大學藝文中心 主任
王惠民

召集人
王以亮
敬邀

1991年後臺灣美術團體分布地區簡圖

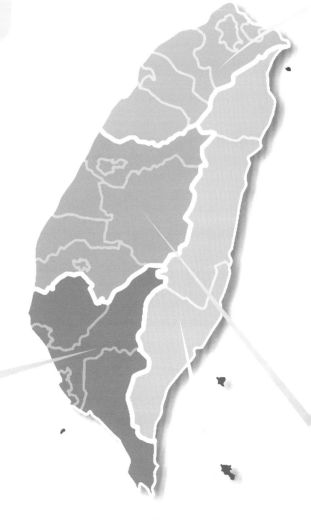

● 金門縣
驅山走海畫會

● 澎湖縣
澎湖縣雕塑學會
澎湖縣愛鄉水墨畫會
澎湖縣藝術聯盟協會

外島

南部

● 臺南市
U畫會
臺南市府城人物畫會
臺南市向陽藝術學會
臺南縣藝術家協會
臺南市悠遊畫會
臺南市鳳凰書畫學會
春天畫會
奔雷書會
樂活畫會
朋倉美術協會
鑼鼓槌畫會
邊陲文化
中華民國基礎造形學會
中華民國南潮美術研究會
文賢油漆工程行

● 高雄市
高雄市新浜碼頭藝術學會
高雄市圓夢美術推廣畫會
高雄市蘭庭畫會
高雄雕塑協會
高雄八方藝術學會
高雄市美術推廣傑人會
高雄市采風美術協會
高雄市黃賓虹藝術研究會
高雄市南風畫會
澄清湖畔雅集

高雄市國際粉彩協會
美濃畫會
打鼓書法學會
93畫會
彩墨雅集
臺灣亞細亞現代雕刻家協會
雙彩美術協會
魚刺客
新臺灣壁畫隊
高雄市美術推廣協進會
南濤人體畫會
澄心書會
厚澤美術研究會
全日照藝術工作群
菁菁書會

● 屏東縣
屏東縣當代畫會
屏東縣高屏溪美術協會
屏東縣米倉藝術家社區協會
屏東集賢書畫學會
屏東縣橋藝術研究協會
十方印會
五彩畫會
點畫會
屏東縣屏東市水墨書畫
藝術學會

東部

● 宜蘭縣
宜蘭縣蘭陽美術學會
周日畫會
九顏畫會
臺灣美學藝術學會
宜蘭縣粉彩畫美術學會

臺灣美術協會

● 花蓮縣
七腳川西畫研究會
荷風畫會

● 臺東縣
臺東縣大自然油畫協會
無盡雅集畫會

多地區

多地區
青峰藝術學會（桃竹苗地區）
藝聲書畫會（臺東、臺中等）
臺灣北岸藝術學會（北臺灣）
一號窗（北部地區）
夢想家畫會（北部地區）
晴天畫會（北部地區）
藝群畫會（北部地區）
野逸畫會（北部地區）
萬德畫會（北部地區）
龍山書會（北部地區）
臺灣南方藝術聯盟（北部地區）
G8藝術公開顧問公司（臺北、美國）
中華民國油畫創作協會（新竹、海外）
十方畫會（全國）
中華民國工筆畫協會（全國）

中華民國視覺藝術協會（全國）
中華民國畫廊協會（全國）
中華民國國際藝術協會（全國）
中華現代國畫研究學會（全國）
中華書畫藝術研究會（全國）
中國當代藝術家協會（全國）
自由人畫會（全國）
東海大學美術系碩士專班校友畫會（全國）
美術團體聯合會（全國）
跨世紀油畫研究會（全國）
臺灣春林書畫學會（全國）
臺灣山水藝術學會（全國）
臺灣女性現代藝術協會（全國）
臺灣粉彩教師協會（全國）
臺灣非視覺美學教育協會（全國）
臺灣休閒美術協會（全國）

臺灣書畫美術文化交流協會（全國）
臺灣彩墨畫家聯盟（全國）
臺灣藝術史研究學會（全國）
臺灣藝術創作學會（全國）
臺灣藝術與美學發展學會（全國）
藝友創意書畫會（全國）
長河雅集（全國、海外）
中華藝術學會（美國）
中華民國藝評人協會（海外）
打開一一當代藝術工作站（北部地區）
阿川藝術群（南部地區）
吳門畫會（加拿大）
臺灣女性藝術協會（全國）
北市新北藝畫會（臺北、新北市）

北部

● 基隆市
基隆市長青書畫會
基隆市菩提畫會
基隆現代畫會
基隆藝術家聯盟交流協會
名門畫會
新東方現代書畫會
筑隄畫會
海風畫會

● 臺北市
臺北市大都會油畫家協會
臺北粉彩畫協會
臺北市養拙彩墨畫會
臺北當代藝術中心
臺北市藝術文化協會
臺北市墨研畫會
臺北創意畫會
臺北國畫創作研究學會
臺北市陽春水彩藝術會
臺北彩墨創作研究會
臺北水彩畫協會
臺北市天棚藝術村協會
大稻埕國民美術俱樂部
芝山藝術群
彩陽畫會
顯宗畫會
湖光畫會
臺北蘭陽油畫家協會
集美畫會
形意美學畫會
中華畫荃美術協會
圓山畫會

非常廟
新樂園藝術空間
身體氣象館
臺灣雕塑學會
21世紀現代水墨畫會
在地實驗
悍圖社
未來社
黑白畫會
赫島社
臺灣基督長老教會藝術團契
臺灣海洋畫會
NEW BEING ART 15D
乒乓創作團隊
逍遙畫會
臺灣美術院
臺灣印象海報設計聯誼會
中華民國後立體派畫會
集象主義畫會
大觀藝術研究會
七個杯子畫會
中華舞墨藝術發展學會
擎天藝術群
中華婦女書會
中國藝術協會
中國國際美術協會
中國書道學會
中華九九書畫會
金世紀畫會
中華育心畫會
長遠畫藝學會
中華亞細亞藝文協會
中華書法傳承學會

一廬畫學會
臺灣當代水墨畫家雅集
草山五友
秋林雅集
二月牛美術協會
中國美術家協會
圓山群視覺聯誼會
馨傳雅集
臺灣科技藝術學會
天打那實驗體
中華藝術門藝術推廣協會
後八（P8）

● 新北市
新北市蘆洲區鷺洲書畫會
新莊現代藝術創作協會
新北市童畫畫會
新北市樹林美術協會
新北市藝軒書畫會
新北市三德畫會
竹圍工作室
和風畫會
雙和美術家協會
財團法人巴黎文教基金會
中華創外畫會
風向球畫會
臺灣鄉園文化美術推展協會
陵線畫會
中華亞太水彩藝術協會
圓創膠彩畫會
吟秋畫會
築夢畫會
23畫會

國家氧

● 桃園市
桃園市三采畫會
桃園市快樂書畫會
桃園臺藝書畫會
八德藝文協會
桃園藝文陣線
藝緣畫會
露的畫會
藝友雅集
虎茅庄書會
大享畫會
澄心繪畫社
晨風畫會
耕藝旅遊寫生畫會

● 新竹市
風城雅集
迎曦畫會
竹溪翰墨協會

● 新竹縣
新竹縣松風畫會

● 苗栗縣
苗栗縣九陽雅集藝文學會
苗栗正峰書道會
苗栗縣美術環境促進協會
三義木雕協會
海峽美學音響發燒協會
游藝書畫會

中部

● 臺中市
梧棲藝術文化協會
臺中市采韻美術協會
臺中市華藝女子畫會
臺中市彰化同鄉會美術聯誼會
臺中市醫師公會美展聯誼社
臺中市美術教育學會
臺中市藝術家學會
臺中縣龍井百合畫會
臺中縣美術教育學會
臺中市大自然畫會
臺中縣油畫協會
臺中市壽峰美術發展學會
臺中縣石雕協會
臺中市千里書畫學會
臺中市東方水墨畫會
臺中市雲山畫會
臺中市菊野美術會
創紀畫會

東海畫會
臺灣詩書畫會
愛畫畫會
詩韻西畫學會
臺灣國際藝術協會
戩穀現代畫會
膠原畫會
雅杏畫會
好藝術群
臺灣藝術家法國沙龍學會
清流畫會
臺灣木雕協會
臺灣普羅藝術交流協會
我畫會
富彩畫會
綠川畫會
朝中畫會
國際彩墨畫家聯盟
拾勤畫會

閒居畫會
旱蓮書會
向上畫會
原生畫會
墨海畫會
藍田畫會
乘風畫會
澄懷畫會
臺灣印象寫實油畫協進會
臺藝大國際當代藝術聯盟
沐光畫會
一諦書會
面對面畫會
得旺公所

● 彰化縣
彰化縣松柏書畫學會
彰化縣墨采畫會
彰化鹿江詩書畫學會
彰化縣湘江書畫會

半線天畫會
彰化儒林書法學會
志道書藝會
Point畫會
彰化縣卦山畫會

● 南投縣
埔里新生代
南投畫派
南投縣投緣畫會
了無罣礙人體畫會
南投縣説畫學會
蝶之鄉藝術工作群
不倒翁畫會
新芽畫會

● 雲林縣
雲林縣濁水溪書畫學會
雲林生楊真祥畫會
萍風書畫會

● 嘉義市
嘉義市退休教師書畫協會
嘉義市紅毛埤女畫會
嘉義市書藝協會
楓林堂畫會
新觸角藝術群
嘉義市三原色畫會

● 嘉義縣
嘉義縣創意畫會
嘉義縣書法學會
新港書畫會

地圖分區依據：交通部中央氣象局2019年網站

1991 年後美術團體年表

本冊年表彙整 1991 年至 2018 年間，臺灣美術團體之成立及活動情形，透過依編年先後的排列方式，為 1991 年後臺灣美術團體的活動狀況建立一個總覽性質、便於查詢的系統化資料。讀者可透過「創立時間」獲知美術團體之成立年代，並由「美術團體備註資料」了解該團體的成立地點、團體性質、主要參與成員，以及展覽活動紀錄等團體發展概況。

備註資料欄凡標示「參見＊頁」者，為本冊重點選介之美術團體，讀者可翻閱至該頁面查詢更多訊息，並欣賞相關活動照片及成員作品。

IV（1991-2018）

序號	創立時間	美術團體名稱	美術團體備註資料
1	1991.1.31	高雄市蘭庭畫會	立案日期：1999年1月31日。成員多為郵局員工，作品以書法、水墨為主。
2	1991.3	創紀畫會	主要成員：吳秋波、李源德、游朝輝、羅秀熊、施純孝、黃義永。施南生、林憲茂、莊明中、柯適中、趙宗冠、游昭晴、蔡維祥。 1993年6月23日至7月1日臺中市立文化中心舉辦「中部創紀畫會首展」，會員風格多樣。
3	1991.3	基隆現代畫會	參見29頁。
4	1991.4.1	臺灣印象海報設計聯誼會（1998年更名「中華海報設計協會」；2000年更名「臺灣海報設計協會」）	發起成員：林磐聳、游明龍、高思聖、葉國淞、邱永福。
5	1991.6.21	高雄市美術推廣協進會	立案於1992年6月21日。歷任理事長吳瓊華（創會）、李春成、藍黃玉鳳、陳金振、陳甘米、龔天發（現任）。
6	1991.9.29	中華民國工筆畫協會	主要成員：吳文彬、倪占靈等。1993年3月20日於國立臺灣藝術教育館舉行第1屆第二次會員大會，並舉辦「海峽兩岸工筆畫大展」。
7	1991.11.12	打鼓書法學會	發起人黃華山。草創於1991年11月12日，1999年5月16日正式成立「高雄市打鼓書法學會」，並於同年6月成立「高雄縣打鼓書法學會」。因該會成立於高雄市柴山下，柴山舊名為打鼓山，故以「打鼓」命名。
8	1991	中國美術家協會	主要成員：易蘇民、楊楚瑜等。
9	1991	吟秋畫會	主要成員：張美蘭、陳富美、林永嘉、李榮滿、董晉豐、程文惠、方碧雲、黃淑真、黃淑芬。1992年3月11日至17日舉辦「吟秋畫會聯展」於國軍文藝活動中心二樓藝廊。

2 創紀畫會 創紀畫會於2006-2007舉辦「美景與美女」巡迴展。

10 藝群畫會 1998年，藝群畫會於新竹市二木藝術王國舉辦聯展。

序號	創立時間	美術團體名稱	美術團體備註資料
10	1991	藝群畫會	主要成員：潘蓬彬、李鉦賢、洪陽明、鄭子明、孫英倫、鄭詵至、趙懷言、范宜善、林進達、莊瑞賢、黃敏俊、鄒錦峰、陳志勝、李俊敏、劉時桀、張博森、游守中。1993年於臺北社教館舉行「藝群畫會聯展」。
11	1991	面對面畫會	主要成員：廖本生、柯適中、邱連恭、楊嚴囊、黃秋月等。1991年舉行「面對面畫會：廖本生、柯適中、楊嚴囊、黃秋月、陳淑欣聯展」。
12	1991	東海畫會	主要成員：林進龍、陳冠潔、李本育、郭哲第、王心慧、蕭正一、陳元明。1992年1月於臺中市立文化中心舉行東海畫會首次聯展。
13	1991	菁菁畫會	主要成員：鄭世璠、林天瑞、黃混生、張文連、林勝雄、王國禎。1994年10月25日至11月13日，聯展於名展藝術空間。
14	1991	澄清湖畔雅集	由洪廣煜、林慧瑾、蘇信雄、黃志煌、蔡玉祥、黃榮德、李杰一、陳俊合、陳榮輝、黃大元、姜仲維等一群業餘長期愛好書畫者組成，會員畫齡均三十年以上且多次個展，長期在高雄為水墨、書法藝術致力薪傳。除了定期聚會，彼此觀摩交流書畫作品外，歷年來透過不定期在高雄、南投、臺東等縣市的作品發表。創會後每兩年在高雄地區舉辦一次會員聯展。2007、2012年於高雄市文化局舉辦聯展。2011年和「兩極畫會」於臺東生活美學館舉辦共同聯展，共展出兩會會員畫作八十五幅。近期2017年於高雄市至高館舉辦「墨韻風雅：2017澄清湖畔雅集會員聯展」。
15	1991	臺北市墨研畫會	成員多來自由王南雄指導的臺北市立美術館的繪畫研習班。
16	1991	圓山畫會（2004年立案後改名「中華圓山畫會」）	主要成員：謝富貴、陳冷、李金祝、陳秋玉、陳森森、蕭永盛等，發起成員多半是郭道正的學生。
17	1991	南濤人體畫會	由三位美術教師吳素蓮、林弘行與孫麗淑發起成立，提倡人體畫。
18	1991	美濃畫會	主要成員：邱潤銀、曾文忠、曾富美、傅炳福、宋炳廷。
19	1992.1	身體氣象館	參見32頁。
20	1992.2.2	拾勤畫會	發起人：廖錦宗。主要成員：廖吉雄、溫惠珍、方鎮宏、廖錦原、王美惠、王大偉、王惠雪、王麗惠、沈翠蓮、謝偉碧。
21	1992.4.19	U畫會	參見34頁。
22	1992.6.8	中華民國畫廊協會	參見36頁。
23	1992.7.5	中國藝術協會	1992年7月5日於臺北市環亞大飯店六樓文化中心召開成立大會。
24	1992.7	天打那實驗體	主要成員：姚瑞中、王也民、陳文祺等。由國立藝術學院（今國立臺北藝術大學）之戲劇、舞蹈、美術、音樂等不同系所的學生所組成。以推動跨領域之整合藝術為宗旨，結合媒體藝術與表演藝術。曾策劃之展演有：「天葬桃花源」（1992）、「中介」（1993）、「哈姆雷特機器」（1992年於國立藝術學院，1993年於國家劇院實驗劇場）與「時候到了」（1997）。
25	1992.8.14	中國國際美術協會	立案日期：1992年8月14日。
26	1992.11.22	中國書道學會	發起人：磊翁。

序號	創立時間	美術團體名稱	美術團體備註資料
27	1992	野逸畫會	主要成員：黃美露、丁新齡、呂翰雨、洪惠年、唐墨、高節、陳玖朱、陳雁亭、楊即心、張指月、羅靜慧、蘇力青。1993年7月21日至28日於國軍藝文中心舉辦「野逸畫會聯展」。
28	1992	邊陲文化	主要成員：杜偉、莊秀慧、賴英澤、何憲科、郭憲昌、李昆霖、薛湧。1993年9月於2號公寓舉行「邊陲二號展」。
29	1992	半線天畫會（2003年更名「彰化縣半線天畫會」）	最初為聯誼會性質，2003年8月17日立案後定名為「彰化縣半線天畫會」。「半線」是彰化的舊地名，「天」則有無限創作空間之意，以此名稱表示該會重視鄉土之理念。發起成員：黃奇欽、曾永錫、蔡滄龍。目前有三十二名會員。
30	1992	清流畫會	由黃才松於臺中班、霧峰班、瞻廬班、臺藝大課席班的學生共組。以推展水墨藝術為宗旨。2010年立案為全國性社團。
31	1992	埔里新生代	發起成員：張家銘、杜金陵、許藝獻、梁又千等。
32	1992	藝緣畫會	由武陵高中教師沈秀成發起，曾現澄擔任創會會長。為桃園地區重要畫會之一。
33	1992	芝山藝術群	主要成員：白宗仁、吳漢宗、林錦濤、林耀生、林耀華、林嶺生、許敏雄、詹升興。1992年10月10日至25日於耕山藝術中心舉辦「芝山藝術群展」。
34	1993.1.	富彩畫會	主要成員：江位安、劉美宏、黃斐君、吳彩玉、李長生等。作品以西畫為主。
35	1993.1	宜蘭縣蘭陽美術學會	立案日期：1993年9月26日。主要成員：林耀南、王清源、李哲夫、林興等。
36	1993.3.27	臺北市藝術文化協會	發起人屠名蘭。推廣臺北市與國內外其他地區之藝術文化交流，常與其他藝術團體合辦展演與講座、活動等。
37	1993.9.9	苗栗縣九陽雅集藝文學會	發起成員：余鶴松、曾光雄。以弘揚客家特有的藝文元素為宗旨。早期會員作品以水墨、書法與陶藝為主，後來逐漸引入膠彩、油畫、版畫及攝影。每年都會以生肖作為年度展覽的主題。

13 菁菁畫會　1994年，菁菁畫會於高雄名展藝術空間舉辦聯展。

27 野逸畫會　1996年，野逸畫會於臺北市立社教館舉辦聯展。

序號	創立時間	美術團體名稱	美術團體備註資料
38	1993	彩陽畫會	主要成員：侯政辰、朱水泉、李致鋒、詹秦美、許竹、簡君惠等。會員相約每月赴郊外寫生，每年舉辦聯展。成員主要來自臺北市藝文推廣處（原臺北社教館）繪畫班。
39	1993	秋林雅集	主要成員：王友俊、江明賢、伍揖青、李重重、李義弘、陶晴山、袁金塔、戚維義、張德文、黃磊生、管執中、歐豪年、蔡友、顏聖哲等水墨畫家。
40	1993	二月牛美術協會	主要成員：王忠龍、余燈銓、李正富、李正祥、陳尚平、陳振豐、張育瑋等。
41	1993	中華藝術學會	主要成員：王漢金、唐嘉安等。
42	1993	藝聲書畫會	主要成員：黃照雄、謝榮鴻、蘇信和、吳則磐、梁文生、陳慶榮、洪漢榮等。1993年5月15日至6月3日於圓山畫廊舉辦「藝聲書畫會聯展」。
43	1993	93畫會	主要成員：陳鈿旺、涂世寧、詹銘輝。1993年9月15日至20日於高雄市立圖書館展覽廳舉辦「九三畫會‧三人聯展」。
44	1993	了無罣礙人體畫會	發起成員：王輝煌、蔡玲代。成立於南投縣，以人體寫生創作為主。
45	1993	苗栗正峰書道會	發起人陳文海。
46	1993	游藝書畫會	1993年曾於苗栗縣立文化中心展覽。
47	1993	桃園市快樂書畫會	由退休的公教人員及家庭主婦們所組成。主要成員：鄭永炎、劉蘇華、譚健慈、黃芬芬、劉用之、陳訓妹、彭勝祿、王瓊櫻、葉蘭英、張彩蓮、黃碧雲、韓玉琴、卓秋霞、宋沂錦、李金聲、呂國香、徐美榮、李愛卿、古玉珍、陳阿詩等。近期2018年曾於桃園市客家文化館舉辦會員聯展。
48	1993	財團法人巴黎文教基金會	參見40頁。
49	1993	彩墨雅集	主要成員：鄭勝揚、洪震輝、楊新福、黃大元。1993年5月1日至23日於高雄合誼藝術中心舉辦「彩墨雅集小品展」。
50	1993	十方畫會（1995年更名「八方畫會」）	參見46頁。
51	1993	臺北水彩畫協會（1999年更名「臺灣國際水彩畫協會」）	參見49頁。
52	1994	風城雅集	主要成員：朱麗麗、夏萍、歐長正、呂燕卿、趙小寶、范素鑾、蔡國川、何寬宏、李清霖、莊志輝。會員作品類型涵蓋油畫、版畫、雕塑、膠彩等。
53	1994	草山五友	成員：許唐發、王士樵、林善述、陳永琛、盧建昌。1994年9月於南投縣文化中心舉行聯展，2003 年於苗栗聯合大學蓮荷藝文空間舉行聯展。
54	1994	全日照藝術工作群	「攝氏36度半」聯展於炎黃藝術臺灣櫥窗，展出者有賴芳玉、葉玉帶、張景欽、張國信、梁任宏、戴秀雄。

序號	創立時間	美術團體名稱	美術團體備註資料
55	1994	十方印會	理事長葉國華。成立宗旨：親近善知識，以善念為核心價值，舉辦各項藝術活動與講座，供弱勢族群，藉無償學習平臺，以提升文化水平與心靈素養。
56	1994	臺灣雕塑學會	參見52頁。
57	1994	綠川畫會	由何適中指導，會員大多為利用業餘時間創作油畫者。
58	1994	擎天藝術群	畢業於中國文化大學美術系的白丰中、陳永模、何正良、吳恭瑞等四位藝術家共同成立，由歐豪年指導，作品以中國水墨為主。
59	1994	彰化縣鹿江詩書畫學會	為鹿港地區最大的詩書畫學會，由許劍魂擔任首屆會長，1998年正式立案。
60	1994	萍風書畫會（2005年更名「萍風藝術學會」）	發起人李恔清。首任會長為李恔清，精神導師林脩武，於1994年7月3日成立「萍風書畫會」，後李恔清交付給穆緒薈，於2005年7月3日正式立案登記成為「萍風藝術學會」。
61	1994	南投畫派	發起成員：寧可、賴威嚴、林進達、柯適中、游守中、張傳森、王亮欽、洪晧倫、張英彬等九人。
62	1995.5.7	21世紀現代水墨畫會	參見56頁。
63	1995	新樂園藝術空間	參見62頁。
64	1995	基隆市長青書畫會	主要成員：溫呈祥、孫鳳蕙、許素涵、陳月嬌、黃馨逸、吳綉桃等。至今持續每年舉辦會員聯展。於2011年12月20日立案。
65	1995	中華婦女書會	發起人磊翁。
66	1995	嘉義縣書法學會	以推展書法藝術為宗旨，經常舉辦書法比賽、學術講座、書法研習交流，且每年辦理書法展。
67	1995	新觸角藝術群	參64頁。
68	1995	後山書法學會	
69	1995	朝中畫會	發起成員：倪朝龍、林慧珍。

40 二月牛美術協會　二月牛美術協會於1994年舉辦「大型雕塑露天展」。

61 南投畫派　1996年，南投畫派於南投文化中心舉辦首次展覽。

序號	創立時間	美術團體名稱	美術團體備註資料
70	1995	在地實驗（ET@T）	參見72頁。
71	1995	竹圍工作室	參見75頁。
72	1995	中華民國基礎造形學會	第一任會長為臺灣工業技術學院工商設計學系教授林品章。
73	1996.4.21	梧棲藝術文化協會	以梧棲為中心之藝文推廣團體，曾主辦多項地方文化活動。
74	1996	大稻埕國民美術俱樂部（後更名「迪化街畫會」）	參見78頁。
75	1996	美術團體聯合會	主要成員：胡惇岡、貢穀紳、謝紹軒、王學勤、鐘俊維、王丁乙、林煒鎮、許輝煌、李麗芬、徐士文、李明憲、王海峰、周俊雄、黃隆池、王繼宗等。
76	1996	國際彩墨畫家聯盟	由美國、加拿大、韓國、日本、新加坡、馬來西亞、中國、香港、 澳門和臺灣三十七位當代藝術家共同發起成立。2001年該會理事長黃朝湖與臺灣會員另組「臺灣彩墨畫家聯盟」。
77	1996	荷風畫會	1998年8月於臺北市立社教館舉行首次聯展。
78	1996	大觀藝術研究會	2015年5月12日舉行「彩動大觀情展」。
79	1996	點畫會	
80	1996	彰化縣松柏書畫學會	會員多為職場退休之高齡族群。2018年舉辦「銀髮的春天——彰化縣松柏書畫學會107年會員聯展」。
81	1996	驅山走海畫會	以金門活動為主之藝術團體。1998年「金門寫生素描」首展，之後於1999年至2005年每年舉行聯展。
82	1996	青峰藝術學會	參見80頁。
83	1996	長河雅集	主要成員：周澄、李義弘、江明賢、王南雄、蘇峰男、顏聖哲、王友俊、羅振賢、羅青、袁金塔。1996年，十位水墨畫家受駐舊金山臺北經濟文化辦事處邀請前往美國展覽，返國後共組此畫會。

86 中國當代藝術家協會　1997年，中國當代藝術家協會成立大會成員合影。（中國當代藝術家協會提供）

86 中國當代藝術家協會　劉其偉筆下之中國當代藝術家協會創會理事長黃明櫻速寫肖像，繪於1998年。（中國當代藝術家協會提供）

96 顯宗畫會　顯宗畫會於2004年舉辦「臺灣自然之美」聯展。

序號	創立時間	美術團體名稱	美術團體備註資料
84	1996	後八（P8）	發起成員：崔廣宇、簡子傑、陳建興、劉榮祿、江洋輝、王曉蘭、羅志良、嚴木旺等八人，後加入林家祺、陳麗詩與陶美羽等新成員，皆為國立藝術學院（現國立臺北藝術大學）第十一至十五屆之畢業生，為當代藝術團體，自1996年起，曾多次舉辦聯展。
85	1996	國家氧	主要成員：李基宏、邱學盟、葉介華、廖建忠、歐佳瑞、賴志盛。由國立藝術學院（現國立臺北藝術大學）第十屆畢業生所組成，主要多為結合裝置、行為及觀念的創作型態。
86	1997.1.31	中國當代藝術家協會	黃明櫻為創會理事長，劉其偉曾受聘為名譽理事長，不定期在國內外舉辦展覽。
87	1997.5.30	基隆市菩提畫會	
88	1997.10.18	臺灣藝術家法國沙龍學會	參見83頁。
89	1997	非常廟	參見85頁。
90	1997	閒居畫會	發起人施振宗。
91	1997	一號窗	
92	1997	志道書藝會	
93	1997	說畫學會	立案日期：1999年1月。發起成員：陳瑞興、廖述麟、黃國晉、歐麗華、林驗城、劉秀貞、簡玲娟、蕭鳳英、劉淑芬等。
94	1997	周日畫會	蘭陽地區畫會，成員有專業畫家、從事美術教育的老師及業餘藝術創作者。
95	1997	迎曦畫會	發起人為新竹市美術協會前理事長趙小寶。「迎曦畫會」是完全以西畫創作者為主組織而成的畫會，會員共有四十位，包含桃、竹、苗三地各年齡層的藝術家，成員有趙小寶、吳振壎、彭水龍、梁瑞娥（湖畔畫會首任會長）、余秀雄、吳泥、古榮政、姚金七、簡麗瓊、郭天生、孫雪玉、蔡秋蘭、劉苑平、鄭武雄、魏芷琳、羅亞嵐等畫家。
96	1997	顯宗畫會	發起人林顯宗。主要成員：林瑞珠、郭淑美、翁銘凱、傅茹璋、孫如星、吳木生等。在臺北市八德路顯宗畫室成立，成員達一百多人。作品以油畫為主。
97	1998.3.14	彰化儒林書法學會	發起人陳佳聲，會員近八十位。
98	1998.6.27	臺中市美術教育學會	由當時臺中師範教育學院美術系主任程代勒發起，由中部各級學校現職或退休的美術老師籌組而成，會員包括大學教授、國中小學教師、坊間兒童畫老師及各媒材專職藝術家等。會員作品媒材有彩墨、膠彩、水彩、攝影、書法、雕塑等。
99	1998	中華民國後立體派畫會	發起人許坤城。成立以來每年均有舉辦畫展。
100	1998	悍圖社	參見90頁。
101	1998	臺灣女性現代藝術協會	吳瓊華於高雄創立並擔任會長。2012年於臺北101 Page One 國際書店舉行「頂天麗藝：臺北101女性藝術展」，並2016年參與協辦「女性主義再出發：2016國際女性藝術家臺東邀請展」。

序號	創立時間	美術團體名稱	美術團體備註資料
102	1998	臺南市藝術家協會	會員兩百多位，多來自臺南地區，媒材不限。
103	1998	蝶之鄉藝術工作群	發起人王昌敏。
104	1998	露的畫會	桃園地區畫會。
105	1998	無盡雅集畫會	發起人林永發。臺東地區地畫會。
106	1998	風向球畫會	基本會員十三人，畫友數人，每週四固定外出寫生。會員作品包括風景、靜物、人物、抽象畫等。
107	1998	屏東縣當代畫會	參見100頁。
108	1998	彰化縣湘江書畫會	主要成員：顏國順、吳燈錫、吳金盆、王柏勳、林金城、黃素蓮、陳月華等。以書法與水墨為主。2001年立案。
109	1998	好藝術群	參見102頁。
110	1998	臺中市藝術家學會	由創會會長張明財等人共同成立，目前會員約七十多人，並聘請陳松及曾淑慧等擔任顧問。該會定期舉辦學童寫生美術比賽與會員作品展覽，作品類型包括油畫、膠彩、水墨、書法、陶藝、石木雕刻、攝影及紙黏土與壓花等。2018年於臺中市港區藝術中心舉行會員聯展。
111	1998	晴天畫會	1998年由監察院杜善良秘書長設立油畫班，副院長陳孟鈴帶頭加入，幾位第3屆監察委員跟進學習。2003年於國立國父紀念館舉辦第一次聯展。主要成員：劉長富、陳孟鈴、陳進利、趙昌平、李友吉、廖健男等。
112	1999.3	雅杏畫會	參見106頁。
113	1999	膠原畫會	參見110頁。
114	1999	八德藝文協會	主要成員：張雲弓、楊源棟、彭玉琴、黃崑社、張日廣、張家鈞、呂文成、林振彪、王秀娟。
115	1999	澎湖縣雕塑學會	1999年11月舉行澎湖縣雕塑學會會員首展於澎湖縣政府文化局中興畫廊。
116	1999	中華民國國際藝術協會	2001年起，除邀請展覽，亦有公開徵件。媒材以油畫、水彩、水墨為主。
117	1999	臺中縣龍井百合畫會	臺中龍井地區藝術團體。
118	1999	臺北彩墨創作研究會	發起人陳銘顯。作品以水墨畫為主。
119	1999	旱蓮書會	發起人吳三賢。作品以書法為主。
120	1999	臺中縣美術教育學會（2011年更名「臺中市美術沙龍學會」）	由中部各級學校、社區現職或退休的美術老師籌組而成，每年皆舉辦會員聯展。為推廣美術教育，2008年起聯展增加學生美展徵件，以獎勵學生繪畫創作。
121	1999	中華民國視覺藝術協會（簡稱「視盟」）	參見112頁。
122	1999	藝友創意書畫會（後更名「藝友書畫會」）	首次於臺師大藝廊展出時，成員僅顧炳星、鄭翼翔、何志強、練福星、張時蒲等五人，目前已增至十八人。

序號	創立時間	美術團體名稱	美術團體備註資料
123	1999	竹溪翰墨協會	理事長陳致權。
124	1999	嘉義市退休教師書畫協會（後更名「嘉義市教師書畫協會」）	
125	1999	三義木雕協會	發起人邱仕福。以推廣木雕藝術及振興產業為宗旨。
126	1999	戠穀現代畫會	參見115頁。
127	1999	跨世紀油畫研究會（2003年更名「中華民國跨世紀油畫協會」）	參見118頁。
128	1999	臺北市天棚藝術村協會	參見122頁。
129	1999	臺灣國際藝術協會	參見126頁。
130	1999	新莊現代藝術創作協會（後更名「新北市現代藝術協會」）	參見128頁。
131	1999	高雄市南風畫會	發起成員：顏雍宗、黃正德、顏逢郎。
132	1999	中華九九書畫會	發起人涂璨琳。主要成員：涂璨琳、謝麗媛、廖慧雪等。每年至少舉辦一次創作獎比賽和會員聯展。
133	2000.1.5	臺中市大自然畫會	立案日期：2000年1月5日
134	2000.1.23	臺灣女性藝術協會	參見132頁。
135	2000.1	得旺公所	參見138頁。
136	2000.2.29	中華民國藝評人協會	2001 年正式成為「國際藝評人協會臺灣分會」，並於2004年主辦際藝評人世界年會。以提昇藝術評論機制及藝術文化品質為目的，並以建立藝術評論之專業論述機制，促進國內外藝術評論團體及文化學術的交流，並提高藝術文化環境的生態品質健全發展為宗旨。

122 藝友書畫會　2016年，藝友書畫會分別於臺北市與臺中市舉辦聯展。

138 中華民國油畫創作協會　2001年，中華民國油畫創作協會於桃園縣舉辦聯展暨林順隆油畫展。

序號	創立時間	美術團體名稱	美術團體備註資料
137	2000.4	文賢油漆工程行	由林煌迪、王婉婷與國立臺南藝術大學造形藝術研究所學生所組成，於臺南市經營以「文賢油漆工程行」為名之替代空間，策劃展覽、座談與國際藝術交流活動。2018年結束經營。
138	2000.6.10	中華民國油畫創作協會	發起人鄭乃文。成員多為專業畫家、國高中美術老師及業餘畫家，會員涵蓋多縣市。
139	2000.8.16	臺中縣油畫協會（後更名「臺中市油畫協會」）	主要成員：陳石連、張炳南、張燿熙、劉國東、陳清熙、陳文資、紀宗仁、張登燦等。2000年10月3日正式立案。2001年以「初試鶯啼油畫傳承」為題，在臺中縣港區藝術中心首展。
140	2000.11.25	屏東縣米倉藝術家社區協會	營造鄉村型藝術社區之團體，曾承辦屏東縣多項地方文化活動。不定期籌辦藝術展演，結合地方產業，促成藝術與農村的結合。
141	2000.11	雲林縣濁水溪書畫學會	發起人涂陽州。主要成員：阮威旭、高惠芬、楊友農、藍文信。現有會員一百五十餘人。2005年起，將活動推向嘉義、彰化、南投等外縣市。
142	2000	中華書畫藝術研究會	發起成員：井松嶺、左彥祿、覃國強。現有成員約三十位。
143	2000	一鐸畫會	
144	2000	臺中市千里書畫學會	發起人馬古魁。成員皆由退休人員所組成。2000年12月23日立案。
145	2000	松筠畫會	發起人趙松筠。作品以水墨工筆畫為主。
146	2000	高雄市采風美術協會	發起人曾文忠。展出作品類型涵蓋油畫、水彩、水墨、書法、攝影、海報設計及多媒材作品。
147	2000	臺北創意畫會	
148	2000	高雄市黃賓虹藝術研究會	
149	2000	嘉義市書藝協會	發起人林炎生。與彰化縣藝術家學會、屏東縣傳墨書法研究會、雲林縣濁水溪書畫學會、高雄市中華書道會等四個書畫會結為姐妹會。每個月都提供會員作品在姐妹會所屬縣市展館辦理聯展及現場揮毫觀摩活動。
150	2000.4	大弘畫會	
151	2000	澄心書會	主要成員：黃崗、曾福星、黃宗義、林進忠、莊永固、張枝萬等。南臺灣的書法社團。
152	2000	屏東縣橋藝術研究協會	
153	2000	不倒翁畫會	發起人蔡金田。由退休的國、高中及小學美術教師所組成，目前有二十一位成員。每年定期辦理一次會員創作聯展。
154	2000	金世紀畫會	章德民指導成立。2001年首展於 國軍藝文中心。
155	2000	臺北國畫創作研究學會	陳銘顯指導，為現代水墨畫會。
156	2001.1.1	臺灣彩墨畫家聯盟	參見142頁。
157	2001.1	向上畫會	主要成員：楊嚴囊、蔡慶彰、吳信壹、邱玉晴、陳勤妹、葉昱寬等。每年至少舉辦一次展覽，曾於臺中縣文化中心、臺中市文化局、南投縣文化中心、彰化建國科技大學藝術中心等處展出。

序號	創立時間	美術團體名稱	美術團體備註資料
158	2001.3.21	打開——當代藝術工作站	主要成員：許家維、羅仕東、陳嘉壬、林文藻、鄭文琦、高萱。由陳志誠及其國立臺灣藝術大學學生於新北市板橋區組織成立之藝術家自主營運的空間，活動包括藝術策展、跨領域交流、研究與出版等。2009年後遷至臺北市甘州街。
159	2001.7	臺灣美學藝術學學會	主要成員：趙天儀、蔡明哲。為美學研究與藝術學之學術團體。
160	2001	未來社	參見146頁。
161	2001	九顏畫會	主要會員：曾明輝、徐慧興 、沈東榮、潘勁瑞、陳世宗、陳彥名、簡信斌、沈威良、張朝凱、林健新，大多為蘭陽地區中青代之西畫藝術家。
162	2001	一諦畫會	由書法家曹秋圃弟子黃金陵指導，於臺中地區活動，另有同為黃金陵指導之一德書會於臺北。
163	2001	高雄八方藝術學會	主要成員：黃金陵、陳振邦、謝義雄、吳慕亮、沈榮槐、連勝彥等。時常辦理名家講座及全國各地之書法、國畫、篆刻等大型比賽。
164	2001	雲峰會	
165	2001	原生畫會	發起人廖本生，於2007年6月24日正式立案，成立至今每年舉行聯展，近期於嘉義市政府文化局舉行2019年會員聯展。
166	2001	臺灣鄉園文化美術推展協會（已解散）	發起人林世俊。立案日期：2001年6月2日。
167	2001	墨海畫會	會員原以水墨創作為主，現已擴增媒材類型。主要成員：黃文棟、林輝堂、林育如、李有福、林進和、黃銘玉。
168	2001	澎湖縣愛鄉水墨畫會	主要會員：林長春、鄭金梅、林秀梅、蔡美珠、許麗虹、吳秀枝等，會員以六十歲以上年齡層居多，大部份會員來自縣府舉辦之長青學苑國畫班。
169	2001	藍田畫會	主要成員：林憲茂、王寶月、張智惠、江秋霞、柯妍蓁、李碧瓊等。早期成員主要為向林憲茂學習油畫之學生。
170	2001	臺中市東方水墨畫會	由何木火成立，於2009年1月11日正式立案。2019年4月於臺中市港區藝術中心舉辦「花花世界——東方水墨畫會會員聯展」。
171	2001	黑白畫會	參見152頁。
172	2001	乘風畫會	該畫會由曾伯祿指導。會員定期一個月寫生一次，以臺中市、南投縣取景最多。以水墨畫寫生為主。
173	2001	筑隄畫會	該畫會由趙志朋指導。主要成員：曾麗慧、李淑清、張麗節等。以油畫為主。
174	2001	澄懷畫會	發起人張明善。推廣傳統花鳥水墨畫。 2007年正式立案。
175	2001	赫島社	參見154頁。
176	2002.6.9	南投縣投緣畫會	發起人施來福。每月由理監事帶隊寫生。每年針對偏鄉小學進行藝術下鄉教學，普及藝術。以水彩、油畫為主。立案日期：2002年6月9日。

序號	創立時間	美術團體名稱	美術團體備註資料
177	2002.8.6	中華育心畫會	由隨黃昭雄習畫的同好發起。以推展彩墨繪畫為宗旨，成立以來，歷年均舉辦會員聯展。
178	2002.9.8	臺中市壽峰美術發展學會	發起人侯壽峰。主要成員：李聰寮、趙宗冠、林坤翰、陳堯弘、王貴林、古亭河、侯良和、許再旺、陳清寮等。立案日期：2002年9月8日。
179	2002.10.19	臺灣木雕協會	目前會員一百多位，每年固定舉辦會員聯展，2018年於三義木雕博物館舉辦聯展。立案日期：2002年10月19日。
180	2002.10.31	長遠畫藝學會	主要成員：黃慶源、甘錦珠、周宗仁、俞濱、林玉枝、陸桂好、劉瑛月。作品以水墨為主。立案日期：2002年10月31日。
181	2002	Point畫會	
182	2002	中華亞細亞藝文協會	主要成員：王德亮、張志勝、許維西、詹健一、李欽聃等。作品包含：書法、水墨、油畫等。
183	2002	中華書法傳承學會	發起人潘慶忠。
184	2002	一廬畫學會	由李德的二十八位門生成立。主要成員：蔡明榮、郭實渝、林滿紅等。前身是1966年「純一畫會」。作品以油畫為主。
185	2002	臺北市陽春水彩藝術會	由知名水彩畫家陳陽春之學生所成立，並設立「五洲華陽獎」。
186	2002	圓山群視覺聯誼會	
187	2002	臺灣北岸藝術學會	參見160頁。
188	2002	屏東縣集賢書畫學會	2007年3月立案。會員以屏東縣公教退休協會國畫班學員為主。
189	2002	G8藝術公關顧問公司	行為藝術團體。主要成員：倪又安、石晉華。
190	2003.3.21	臺灣印象寫實油畫協進會	主要成員：林信雄、莊秀春、陳姝香、李忠憲、陳織、吳慧娟等。於每年春、夏、秋、冬各舉辦一次戶外寫生活動。以印象派技法為主軸，有油彩、水彩、粉彩等。立案日期：2003年3月21日。

138中華民國油畫創作協會　2001年，中華民國油畫創作協會於桃園縣舉辦聯展暨林順隆油畫展。

181 POINT畫會　POINT畫會於2002年舉辦「畫會每月作品展」於彰化市會址。

182 中華亞細亞藝文協會　2004年，中華亞細亞藝文協會於宜蘭佛光緣美術館舉辦五人聯展。

序號	創立時間	美術團體名稱	美術團體備註資料
191	2003.7	新竹縣松風畫會	參見163頁。
192	2003	臺灣當代水墨畫家雅集	主要成員：廖俊穆、熊宜中、陳肆明、朱麗麗、陳柏梁、張克齊等。2003年曾出版《臺灣當代水墨畫家選集》。
193	2003	晨風畫會（2018年更名「晨風當代藝術」）	發起成員：葉明晃、謝萬鋐、沙彥居、陳國強。主要成員：黃敏俊、傅芳淑、高國勇等。目前會員二十三人。作品以西畫為主。首屆聯展於中壢藝術館。
194	2003	陵線畫會	由葉旭生指導，主要成員：黃慧真、葉文惠、林雪枝、詹英美、洪吉隆、吳慶種、江淑英等。作品以水墨繪畫為主。
195	2003	臺東縣大自然油畫協會	發起人黃東明。主要成員：林阿宿、林美慧、楊慶枝、潘繡雯等。初期成員主要來自黃東明帶領的「成人油畫研習班」，目前協會人數有四十人。
196	2003	阿川行為群	https://mag.ncafroc.org.tw/single.aspx?cid=704&id=707
197	2004	厚澤美術研究會	發起人顏雍宗。2013年2月立案。主要成員：蔡正勝、王長裕、伍芃、冼宜泉等。
198	2004	鑼鼓槌畫會（後更名「一府畫會」）	參見168頁。
199	2004	藝友雅集	桃園地區畫會。李道林為發起人，黃崑林指導。以書法、水墨、篆刻及陶藝為主。
200	2004	七腳川西畫研究會	發起人饒國銓。主要成員：鄭雅雲、黃麗蓉、吳楊燕等。2012年7月29日以「花蓮縣七腳川西畫研究會」正式立案。
201	2004	雙和美術家協會（2014年改名「臺灣現代藝術家協會」）	參見172頁。
202	2005.5	臺南市鳳凰書畫學會	發起人林財源、蔡雪貞。會員以家庭主婦、老師以及退休公務員居多。曾在國立臺南生活美學館、臺南市議會、成功大學圖書館藝廊、永康社教中心、臺南市文化中心等地辦理多次聯展。
203	2005.10.9	新北市樹林美術協會	參見176頁。

184 一廬畫學會　2016年，一廬畫學會舉辦「回歸・起飛」聯展於新北市土城藝文館。

簡訊計劃 #1　　　　　　　　　　　　　　　　　2002/11-2002/12

189 G8藝術公關顧問公司　石晉華、倪又安　簡訊計劃：簡訊1　2002　數位輸出　60×60cm　（G8藝術公關顧問公司提供）

序號	創立時間	美術團體名稱	美術團體備註資料
204	2005.11.4	嘉義市紅毛埤女畫會	由學校志工媽媽所組成，李福財指導。2018年在嘉義市政府文化局舉辦第13屆聯展，會員作品以油畫為主。
205	2005	詩韻西畫學會	參見178頁。
206	2005	海風畫會	發起成員：胡竹雄、呂慶元、倪憨、胡達華、周宜凱、許竹、陳侒宜。
207	2005	大享畫會	2014年及2018年曾於中壢藝術館第一展覽室舉辦聯展。
208	2005	臺中縣石雕協會	成員作品大多取自臺中大肚山之鵝卵石，並曾於臺中市立葫蘆墩文化中心與臺中市港區藝術中心舉行會員展。
209	2005	中華亞太水彩藝術協會	2019年2月28日至3月12日於國父紀念館展出「掬水話娉婷：女性水彩人物大展」。
210	2005	中華民國南潮美術研究會	創會理事長鍾穗蘭老師，成員主要為臺南應用科技大學美術系畢業系友，作品類型包含油畫、水彩、書法、版畫、水墨、複合媒材等，於2010年1月9日立案。
211	2005	湖光畫會	主要成員：吳峰男、李贛生。成員以臺北市內湖地區為主。與「雲林縣美術協會」締結為姐妹會共同舉辦聯展。
212	2005	臺南市悠遊畫會	洪國輝為首任會長，目前會員近五十人。2019年1月舉行會員聯展於臺南市歸仁文化中心。於2009年9月3日立案。
213	2006.2.18	臺灣亞細亞現代雕刻家協會	與高雄市政府主辦「2014亞洲現代雕塑家協會第23屆作品年展」與研討會於駁二藝術特區。
214	2006	夢想家畫會	
215	2006	自由人畫會	發起人顏志寧。
216	2006	桃園臺藝書畫會	2017年聯展於桃園中壢藝館，創立至今每年舉辦聯展。
217	2006	臺北市大都會油畫家協會	林弘毅指導，近期於2018年8月舉行十二週年聯展於臺北市藝文推廣處。
218	2007.1.2	臺北粉彩畫協會	參見180頁。
219	2007.1.28	屏東縣高屏溪美術協會（已解散）	立案日期：2007年1月28日。
220	2007.2.10	新北市蘆洲區鷺洲書畫會	立案日期：2007年2月10日。
221	2007.4	春天畫會	活躍於臺南地區，成立至今每年舉行聯展，多次在國立臺南生活美學館舉辦活動，2018年舉辦第10屆會員聯展「旺春繪」。
222	2007.7.1	彰化縣墨采畫會	由黃明山創立，於2007年7月1日立案。
223	2007.7.4	臺中市采韻美術協會	由退休人員與家庭主婦共同組成。立案日期：2007年7月4日。
224	2007	臺北蘭陽油畫家協會	創辦成員之一：林顯宗，曾於2007年舉辦「臺北蘭陽油畫家聯展」於臺北吉林藝廊。
225	2007	新芽畫會（後更名「新芽粉彩畫會」）	曾於2014年、2016年舉辦師生聯展於田園藝廊。

序號	創立時間	美術團體名稱	美術團體備註資料
226	2007	築夢畫會	曾於2012年、2013年分別舉行油畫聯展於雙和醫院及萬芳醫院，2015年、2017年舉辦聯展於飛哥藝術空間。
227	2008.4.9	臺灣普羅藝術交流協會	創會會長為高櫻珍，係由國內三十餘位藝術家所共同發起，協會成員共計有八十餘位，成員創作包含油彩、水墨、水彩、雕塑或複合媒材等，成員大多來自臺中地區。
228	2008.4	楓林堂畫會	由張益源及其學生為主要成員，活動以嘉義地區為主。
229	2008.5.25	桃園市三采畫會	成立至今每年舉行聯展，2019年2月14日至3月3日於桃園市土地公文化館舉行會員聯展。
230	2008.5.27	中華現代國畫研究學會	由陳銘顯創辦與指導之水墨畫會。
231	2008.10.9	臺中市華藝女子畫會	由陳誼芝、馬湘貞、王和美、吳春惠等創立之中部地區由女性工作者組成的藝術組織。
232	2008.11.9	臺南縣向陽藝術學會（2010年更名「臺南市向陽藝術學會」）	參見183頁。
233	2008.12.28	臺灣藝術與美學發展學會	發起人為林文琪，2008年12月28日舉辦第1屆會員成立大會於臺南永康。
234	2008	臺灣南方藝術聯盟	參見185頁。
235	2008	奔雷書會	成立於臺南，指導老師為書法家陳宗琛，2008年於臺南市立文化中心舉辦「鷥舞急凍──奔雷書會首展」，參展者有林玠嬉、林姿容、張復道、陳啟豪、尤振宇、齊榮豪、邱清吉、葉乙麟等共十一人。
236	2008	逍遙畫會	由王瓊麗指導，曾聯展於臺北吉林藝廊。
237	2008	臺灣春林書畫學會	以唐永（字春林）學生為主要成員。2019年2月底於雲林縣文化處展出。
238	2008	澄心繪畫社	由黃烈火社會福利基金會輔導、孔祥琳指導。2018年2月舉行十週年聯展於中壢藝術館。
239	2008	雙彩美術協會	由高雄市藝術愛好者所組成，創會理事長為溫瑞和。

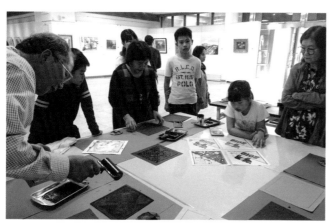

212臺南市悠遊畫會　2019年1月，悠遊畫會於臺南市歸仁文化中心舉辦聯展，現場舉行版畫製作活動。（悠遊畫會提供）

236逍遙畫會　逍遙畫會2007年舉辦會員聯展於臺北市吉林藝廊。

239雙彩美術協會　2009年，高雄市雙彩美術協會於高雄市文化中心舉辦會員聯展「初夏蟬鳴」。

序號	創立時間	美術團體名稱	美術團體備註資料
240	2008	七個杯子畫會	2011年9月7日至29日舉行會員聯展於板橋435藝文特區。
241	2008	乒乓創作團隊	由陳萬仁、邱建仁、王仲堃、林厚成、陳豪毅、江尚鋒、陳宏群、娜美與陳蕙婷等人所發起，成員主要為北藝大學生，並曾合資經營創作與展示空間「乒乓空間」，開幕展為「逆滲透」。
242	2009.1.10	高雄市新浜碼頭藝術學會	參見190頁。
243	2009.11.29	臺灣基督長老教會藝術團契（2016年更名「臺灣基督藝術協會」）	參見194頁。
244	2009.12.1	臺中市彰化同鄉會美術聯誼會	參見200頁。
245	2009	苗栗縣美術環境促進協會	
246	2009	魚刺客	參見202頁。
247	2009	新東方現代書畫會	蕭仁徵、姜新、張德正為創始成員，蕭仁徵為創會會長。
248	2009	適如畫會	2011年於臺北市立社教館舉行第3屆聯展。
249	2009	臺南市府城人物畫會	參見210頁。
250	2009	萬德畫會	主要成員：江忠倫、黃彥穎、蘇育賢。
251	2010.2	臺北當代藝術中心	參見214頁。
252	2010.3	臺灣美術院	發起人：王秀雄、廖修平、傅申、何懷碩、江明賢、黃光男等。
253	2010.5.1	臺灣粉彩教師協會（2013年更名「臺灣粉彩畫協會」）	參見216頁。
254	2010.5.8	愛畫畫會	參見221頁。
255	2010	23畫會	
256	2010	新臺灣壁畫隊	參見223頁。
257	2010	我畫（iPaint）畫會	由袁國浩指導與其學員所組成。

240七個杯子畫會　2009年，七個杯子畫會舉辦聯展於臺北市立社教館。

252臺灣美術院　2010年臺灣美術院首屆院士展覽「傳承與開創」展出於國父紀念堂。

255 23畫會　2010年，23畫會舉辦創作聯展「界·外」於板橋435藝文特區。

序號	創立時間	美術團體名稱	美術團體備註資料
258	2011.6.5	嘉義縣創意畫會	由何明宗成立，在每年四季定期舉行聯展。
259	2011.8.7	臺灣美術協會	由林聰明發起，成立「臺灣美術獎」鼓勵新秀。
260	2011.9.18	臺灣詩書畫會	倡導詩書畫之藝術團體，會址設於臺中市大肚區。
261	2011.12.14	臺北市養拙彩墨畫會	由楊千慧號召成立，名稱典出「終優遊以養拙」，1997年首展舉辦於臺北社教館。
262	2011.12.19	海峽美學音響發燒協會	國立聯合大學教師會會長楊希文為創會理事長。以發展美學與音響之推廣為宗旨，曾協辦多項藝術展覽。
263	2011.12.25	高雄市圓夢美術推廣畫會	為高雄地區業餘藝術家所組成之美術團體，成立至今持續定期辦理聯展。
264	2011	中華舞墨藝術發展學會	由時任國父紀念館館長曾坤地創立，以書畫水墨為主。
265	2011	名門畫會	參見228頁。
266	2011	臺中市醫師公會美展聯誼社	參見232頁。
267	2011	和風畫會	由新北市永和社區大學藝術課程「藝術、生活、體現」學員組合而成。林滿紅指導，會員每週固定時間學習，並定期戶外寫生。
268	2011	集美畫會（2015年更名「極美畫會」）	由師大推廣進修部開設的油畫班習畫的十二名同學組成，創會至今已有數次聯展。
269	2011	形意美學畫會（2014年重組為「內湖畫會」）	發起人為呂振松、李贛生、朱文正等，由居住在內湖地區的業餘藝術創作者，因地緣關係而組織成立。
270	2011	中華創外畫會	由葉燕城擔任理事長，前有約有四十位成員，以寫實繪畫為主，2012年10月27日至11月7日舉行第1屆油畫聯展於中正紀念堂。
271	2011	臺灣山水藝術學會	由「春聲畫會」及「蘭心畫會」改組成立，於2011年2月19日召開成立大會，2011年3月5日正式立案。會員作品以水墨為主。
272	2012.1.8	高雄雕塑協會	參見234頁。

262海峽美學音響發燒協會　2016年，海峽美學音響發燒協會舉辦聯展「墨逸陶喜」於國立聯合大學，成員與縣長徐耀昌（右4）合影於會場。（海峽美學音響發燒協會提供）

277屏東縣屏東市水墨書畫藝術學會　2013年，第1屆屏東縣屏東市水墨書畫藝術學會會員聯展於屏東藝術館。（屏東縣屏東市水墨書畫藝術學會提供）

序號	創立時間	美術團體名稱	美術團體備註資料
273	2012.3.21	中華藝術門藝術推廣協會	立案日期：2012年3月21日。以推動藝術生活美學，讓藝術走進生活，讓生活融入藝術，積極規劃協助國內的美術、油畫、攝錄影、舞蹈及音樂藝術創作者，提昇創意和視野之美學藝術為宗旨。
274	2012.10.16	彰化縣卦山畫會	立案日期：2012年10月16日。卦山畫會在彰化縣過半鄉鎮都有會員，成員有專業畫家，還有來自老師、工程師、醫師、商界等各行各業的藝術同好，目前會員四十位，使用的媒材有水彩、油畫、複合媒材、陶藝、木雕等多元作品。
275	2012	高雄市國際粉彩協會	參見242頁。
276	2012	馨傳雅集	多為孫家勤之學生，以水墨為主。
277	2012	屏東縣屏東市水墨書畫藝術學會	由黃榮德指導，目前會員近五十名。2018年10月於屏東美術館舉行「墨藝」聯展。
278	2012	虎茅庄書會	畫會成員為桃園地區書法愛好者，由謝幸雄及吳吉祥擔任指導。
279	2012	吳門畫會	以吳派水墨風格為主，首任會長胡玲達。
280	2013.2.23	嘉義市三原色畫會	詹三原學生為主組成。
281	2013.3.22	宜蘭縣粉彩畫美術學會	蘭陽地區粉彩畫之繪畫團體，現有會員六十餘人。
282	2013.3.30	中華民國清濤美術研究會	
283	2013.9	臺灣科技藝術學會	以促進科技藝術交流及提昇科技藝術研究與創作水準為宗旨，舉辦科技藝術相關之學術研討會，出版相關書籍，並推動及執行科技藝術學術及實務之研究與創作。第一屆理事長：許素朱；副理事長：王俊傑；秘書長：邱誌勇；副秘書長：林豪鏘，監事：趙涵捷、釋慧敏、黃文浩；理事：歐陽明、廖弘源、林志明、洪一平、林珮淳、王照明、曾毓忠、梁容輝、黃建宏。2015年主辦第一屆科技藝術國際學術研討會。
284	2013	龍山書會	
285	2013	五彩畫會	成員為高屏地區工筆畫藝術愛好者。
286	2013	新港書畫會	創會會長王瑞成。
287	2013	樂活畫會	成員主要來自周永忠指導之國立臺南生活美學館長青生活美學大學彩畫班和素描班學員。
288	2013	高雄市美術推廣傑人會	參見244頁。
289	2013	東海大學美術系碩士專班校友畫會	發起人王瑋名。
290	2013	基隆藝術家聯盟交流協會	參見248頁。
291	2014.1.16	新北市童畫畫會	致力推廣兒童藝術創作。
292	2014.4.14	北市新北藝畫會	
293	2014.5.30	臺中市雲山畫會	發起人葛憲能，作品以書法、水墨為主。
294	2014.9.14	臺灣非視覺美學教育協會	以推廣視障者接觸藝術為宗旨之團體。

序號	創立時間	美術團體名稱	美術團體備註資料
295	2014	桃園藝文陣線	參見252頁。
296	2015.2.10	臺灣休閒美術協會	以推廣美術休閒活動為宗旨。
297	2015.2.15	臺灣書畫美術文化交流協會	近期2018年3-6月於高雄戶政事務所舉行聯展。
298	2015.2.25	澎湖縣藝術聯盟協會	由澎湖縣美術協會、澎湖縣書法學會、澎湖縣雕塑協會、澎湖縣攝影學會及澎湖縣國際藝術交流協會等團體共組。鄭美珠擔任第1屆及第2屆理事長。
299	2015.4.25	臺中市菊野美術會	創會會長為留日藝術家詹瑞彬。
300	2015.5.30	中華畫荃美術協會	以陳麗雀指導之國父紀念館國畫山水花鳥班與臺北市信義社區大學學員為主。
301	2015	臺灣海洋畫會	參見258頁。
302	2015	NEW BEING ART 15D（新存在主義藝術15D）	參見262頁。
303	2015	沐光畫會	創會會長呂和謙，成員約六、七名，每週定期戶外寫生，故以「沐光」為名。2018年5月於臺中市葫蘆墩文化中心舉辦第3次會員聯展。
304	2016.3.25	臺灣藝術史研究學會	國內首創以臺灣藝術史之研究為宗旨的學術團體，成立以來每年定期召開年會與學術研討會，對臺灣美術史研究之推進甚有貢獻。該會於2016年3月25日美術節舉行成立大會，選出首任理事長廖新田，2019年3月30日年會選出第2屆理事長白適銘。
305	2016.4.10	朋倉美術協會	以臺南地區為主之藝術同好會，曾舉辦過多次聯展。
306	2016.6.12	雲林生楊真祥畫會	以楊真祥為核心之畫會，推廣水墨繪畫。
307	2016.11.12	臺灣藝術創作學會	藝術推廣教育機構。
308	2016	圓創膠彩畫會	以推廣膠彩創作為宗旨，會員定期聚會交流並舉辦聯展。
309	2017.9.22	新北市藝軒書畫會	會員作品以書法水墨為主。
310	2017.10.7	新北市三德畫會	以高鳳琴師生為主，推廣工筆佛畫藝術。
311	2018.6.17	臺藝大國際當代藝術聯盟	以中部地區之國立臺灣藝術大學畢業校友為主組成。
312	2018.6.23	耕藝旅遊寫生畫會（又更名「耕藝彩墨寫生畫會」）	發起人吳烈偉。
313	2018	集象主義畫會	以陳秋玉師生為主之畫會。2018年11月首展於臺北市藝文推廣處。

▋感謝： 本書在撰寫過程中，承蒙多方協助，如中華民國油畫學會蘇憲法理事長、臺灣國際水彩畫協會林仁山理事長、臺灣女性藝術協會楊小姐（Uriah Yang）、魚刺客林昀範等，以及李思賢老師提供「得旺公所」資料、鄧淑慧提供「好藝術群」書冊及相關訊息、賴明珠老師贈予相關書冊，都要特別感謝。本書初稿承蒙國立臺灣美術館審查委員的指教與建議，亦在此致謝。此外，藝術家出版社何政廣社長和專業的編輯團隊王庭玫、洪婉馨、盧穎與美術編輯等的大力支援，實為本書重要推手，故要格外感謝。參與資料蒐集與彙整的研究助理李憶瑄、楊靖左、王嵐昱和易育瑄，有時還出外考察並攝影，確實是有力的小幫手。最後，另有諸多美術團體提供不少一手資料，對本書之完成助益良多，限於篇幅無法一一詳列，亦於此一併致上誠摯的謝意。

參考書目

▌書籍

- 一府畫會，《一府藝象：e 府畫會會員作品集》，臺南：一府畫會，2010。
- 王瑋名，《2018 臺灣藝術家法國沙龍學會 TFA 巡迴展》，臺中：臺灣藝術家法國沙龍學會，2018。
- 石麗卿，《2017 雅杏畫會》，臺中：雅杏畫會，2017。
- 林明賢，《聚合 × 綻放：臺灣美術團體與美術發展》，臺中：臺灣美術館，2017。
- 林明賢，《聚合 × 綻放：臺灣美術團體與美術發展 日治時期臺灣美術團體活動年表（1901-1944）》，臺中：臺灣美術館，2017。
- 林明賢，《聚合 × 綻放：臺灣美術團體與美術發展 戰後初期至七〇年代臺灣美術團體活動年表（1945-1979）》，臺中：臺灣美術館，2017。
- 林明賢，《聚合 × 綻放：臺灣美術團體與美術發展 八〇年代至九〇年代臺灣美術團體活動年表（1980-1999）》，臺中：臺灣美術館，2017。
- 梁倉榮，《XIU SHUI 秀水之美邀請聯展》，彰化：彰化縣秀水鄉公所，2016。
- 陳國進，《臺南市一府畫會會員作品集》，臺南：一府畫會，2011。
- 傅彥熹編，《2016 藝緣畫會聯展專輯》，桃園：桃園市藝緣畫會，2016。
- 傅彥熹編，《2018 藝緣畫會聯展專輯》，桃園：桃園市藝緣畫會，2018。
- 曾雍甯，《原生的律動 2008-2012 曾雍甯作品集》，舞陽美術文化事業有限公司，年代不詳。
- 曾雍甯，《曾雍甯 2019 個展璀璨光彩》，彰化：彰化縣文化局，2019。
- 黃琬玲，《黃琬玲 貢養人，快樂也許不曾存在》，臺北：也趣藝廊，2008。
- 詩韻西畫學會，《詩韻西畫學會：藝術家彩繪通霄之美展專輯》，臺中：詩韻西畫學會，2009。
- 廖震平，《練習曲》，臺中：科元藝術中心，2018。
- 綠水畫會，《第十七屆臺北市膠彩畫綠水會暨綠水賞第三屆膠彩畫公募美展畫冊》，臺北：綠水畫會，2007。
- 臺中市彰化同鄉美術會，《2010-11 美的饗宴：臺中市彰化同鄉美術會畫集》，臺中：臺中市彰化同鄉美術會，2010。
- 臺北粉彩畫協會創立 10 周年慶籌備小組，《臺北粉彩畫協會：創立十週年特刊》，臺北：臺北粉彩畫協會，2017。
- 臺南市向陽藝術學會，《臺南市向陽藝術學會「創會十週年暨文風藝趣會員聯展專輯」》，臺南：臺南市向陽藝術學會，2018。
- 臺灣南方藝術聯盟，《2011 臺灣南方藝術聯盟》，臺南：臺灣南方藝術聯盟，2011。
- 臺灣南方藝術聯盟，《2012 臺灣南方藝術聯盟》，臺南：臺灣南方藝術聯盟，2012。
- 臺灣南方藝術聯盟，《2014 臺灣南方藝術聯盟》，臺南：臺灣南方藝術聯盟，2014。
- 臺灣基督藝術協會，《愛的樂章 2018 聯合畫展》，臺北：臺灣基督藝術協會，2018。
- 臺灣基督藝術協會，《恩典之路 2019 聯合畫展》，臺北：臺灣基督藝術協會，2019。
- 赫島社，《邊緣戰鬥的回歸》，臺北：藝術家出版社，2005。
- 蔡宏霖，《U 畫會二十週年美展專輯》，臺南：U 畫會，2011。
- 謝牧岐，《忘山 謝牧岐個展》，臺北：謝牧岐，2018。
- 蘇奕榮，《101 府城人物畫會首次聯展「臺灣八八水災・日本 311 賑災」紀念特刊》，臺南：府城人物畫會，2012。

▌網路資料（美術團體網站）

- 「NEW BEING ART 15D _ 新存在主義藝術 15D」臉書粉絲專頁
 網址：<https://www.facebook.com/New-Being-Art-1673516589561403/>
- 「中華民國視覺藝術協會」官方網站
 網址：<https://www.facebook.com/avat.fanpage/photos/a.129750623765287/2552873761452949/?type=3&theater>
- 「中華民國跨世紀油畫研究會」臉書粉絲專頁，網址：<https://reurl.cc/vR4Dy>
- 「打狗魚刺客海島系列」臉書粉絲專頁，網址：<https://www.facebook.com/fishsnipers2016/>
- 「未來社」臉書粉絲專頁
 網址：<https://www.facebook.com/ArtofWeilai/photos/a.1456496477739525/1456496491072857/?type=3&theater>
- 「在地實驗」官方網站，網址：<http://www.etat.com/>
- 「在地實驗」臉書粉絲專頁

網址：<https://www.facebook.com/etat.tw/photos/a.2604233346259675/2706230066060002/?type=3&theater>

- 「竹圍工作室」官方網站，網址：<http://bambooculture.com/>
- 「松風畫會」臉書粉絲專頁，網址：<https://www.facebook.com/groups/233834640556221/about/>
- 「社團法人臺南市府城人物畫會」臉書粉絲專頁，網址：<https://reurl.cc/DrL6j>
- 「非常廟藝文空間」官網，網址：<https://www.vtartsalon.com/>
- 「非常廟藝文空間」臉書粉絲專頁，網址：<https://www.facebook.com/VTARTSALON/>
- 「美術推廣傑人會」臉書粉絲專頁，網址：<https://reurl.cc/jKYqD>
- 「悍圖社」官方網站，網址：<http://hantooartgroup.tw/timeline>
- 「桃園藝文陣線」官方網站，網址：<http://taoacf.blogspot.com/>
- 「桃園藝文陣線」臉書粉絲專頁，網址：<https://www.facebook.com/TaoACF/>
- 「財團法人巴黎文教基金會」臉書粉絲專頁，網址：<https://reurl.cc/DrLvj>
- 「高雄市國際粉彩畫會」網站，網址：<https://www.kipataiwan.com/>
- 「高雄市國際粉彩畫會」臉書粉絲專頁，網址：<https://www.facebook.com/groups/623882101009072/>
- 「高雄市雕塑協會」網站，網址：<http://kaohsa.blogspot.com/2015/06/blog-post_98.html>
- 「新浜碼頭藝術空間」網站，網址：<http://www.sinpink.com/aboutus.php>
- 「新樂園藝術空間」官網，網址：<http://www.slyartspace.com/Index.aspx>
- 「新樂園藝術空間」臉書粉絲專頁
 網址：<https://www.facebook.com/SLYartspace/photos/a.323058837742528/2073131346068593/?type=3&theater>
- 「新觸角藝術群」臉書粉絲專頁，網址：<https://www.facebook.com/pages/category/Arts---Humanities-Website/%E6%96%B0%E8%A7%B8%E8%A7%92%E8%97%9D%E8%A1%93%E7%BE%A4-447171362108598/>
- 「綠水畫會」臉書粉絲專頁，網址：<https://www.facebook.com/twlsp/photos/a.1475982285955400/2322809357939351/?type=3&theater>
- 「臺中市彰化同鄉會」臉書粉絲專頁，網址：<https://www.facebook.com/n45685463/>
- 「臺北粉彩畫協會」臉書粉絲專頁，網址：<https://www.facebook.com/pg/pasteltaipei/about/?ref=page_internal>
- 「臺灣北岸藝術學會」臉書粉絲專頁，網址：<https://www.facebook.com/pages/category/Community/%E8%87%BA%E7%81%A3%E5%8C%97%E5%B2%B8%E8%97%9D%E8%A1%93%E5%AD%B8%E6%9C%83-111899162753038/>
- 「臺灣海洋畫會」臉書粉絲專頁
 網址：<https://www.facebook.com/%E5%8F%B0%E7%81%A3%E6%B5%B7%E6%B4%8B%E7%95%AB%E6%9C%83-2001380083419344/>
- 「臺灣粉彩畫協會」網站，網址：<http://www.pat.org.tw/index.html>
- 「臺灣粉彩畫協會」網站，網址：<https://www.pat.org.tw/>
- 「臺灣粉彩畫協會」臉書粉絲專頁，網址：<https://www.facebook.com/midorisumi>
- 「臺灣國際水彩畫協會」臉書粉絲專頁
 網址：<https://www.facebook.com/1603451606544793/photos/pcb.2365522893670990/2365521183671161/?type=3&theater>
- 「臺灣基督藝術協會（tcaa）」臉書粉絲專頁，網址：<https://www.facebook.com/304871733310354/posts/3218641516111112/>
- 「臺灣彩墨畫家聯盟」官網，網址：<http://www.art-show.com.tw/fttma/fttma.html>
- 「臺灣藝術家法國沙龍學會」臉書粉絲專頁，網址：<https://www.facebook.com/TFA.Salon/>

▌ 網路資料（報導）

- Kuan Ting，〈【高雄藝點】新浜碼頭藝術空間〉，「南藝網」，網址：<https://reurl.cc/eK79K>
- 〈松風畫會走出新竹 首站臺東辦展交流〉，《自由時報》，網址：<https://news.ltn.com.tw/news/life/breakingnews/2126410>
- 「未來大人物」，網址：<http://aces2016.thenewslens.com/aces/%E5%8A%89%E9%86%87%E9%81%A0>
- 「臺灣新存主義序曲──高雄市美術推廣傑人會聯展」，網址：<https://reurl.cc/mK4L9>
- Citytalk 城市通，〈臺南市府城人物畫會聯展〉，網址：<https://reurl.cc/y94EM>
- Citytalk 城市通，「北岸藝術學會 2009 年會員聯展」，網址：<http://www.citytalk.tw/event/18866-%E5%8C%97%E5%B2%B8%E8%97%9D%E8%A1%93%E5%AD%B8%E6%9C%832009%E5%B9%B4%E6%9C%83%E5%93%A1%E8%81%AF%E5%B1%95>
- Citytalk 城市通，「屏東縣當代畫會會員聯展」，網址：<http://www.citytalk.tw/event/55171-%E5%B1%8F%E6%9D%B1%E7%B8%A3%E7%95%B6%E4%BB%A3%E7%95%AB%E6%9C%83%E6%9C%83%E5%93%A1%E8%81%AF%E5%B1%95>
- EZ 優遊網，「『藝趣飛陽』2017 年臺南市向陽藝術學會會員聯展」
 網址：<https://www.uuez.com.tw/application/news/view?newsId=1031>
- 人間通訊社，「FGS「『八方畫會』」十二人聯展」，網址：<http://www.lnanews.com/news/FGS%E3%80%8C%E5%85%AB%E6%96%B9%E7%95%AB%E6%9C%83%E3%80%8D%E5%8D%81%E4%BA%8C%E4%BA%BA%E8%81%AF%E5%B1%95.html>
- 凡亞藝術空間，「八方畫會 2018 聯展」，網址：<https://www.funyearart.com/?p=7978>

- 大豆、阿桂，〈藝術，請回桃看——專訪桃園藝文陣線〉，「新作坊」
 網址：<https://www.hisp.ntu.edu.tw/news/epapers/39/articles/134>
- 中國文化大學美術學系，「2018 臺灣國際藝術協會【第十八屆金藝獎】」
 網址：<http://crmaar.pccu.edu.tw/files/15-1150-65104,c5169-1.php>
- 文化部，「U 畫會 2016 會員聯展」，網址：<https://www.moc.gov.tw/information_250_44398.html>
- 文化部，「一府（EF）畫會 2014 會員聯展」，網址：<https://www.moc.gov.tw/information_250_31237.html>
- 文化部，「花獻府城 2018 一府畫會聯展」，網址：<https://www.moc.gov.tw/information_250_89630.html>
- 文化部，「拾穗北岸·風起雲湧——臺灣北岸藝術學會創會 10 週年特展」
 網址：<https://www.moc.gov.tw/information_250_11519.html>
- 文化部「全國藝文活動資訊系統網」，「璀璨藝韻——新北市現代藝術創作協會 2016 年度會員聯展」
 網址：<http://event.moc.gov.tw/sp.asp?xdurl=ccEvent2016/ccEvent_cp.asp&cuItem=2224983&ctNode=676&mp=1>
- 文化部全國藝文活動資訊系統網，「人類未來的可能性—— NEW BEING ART 15D 聯展」
 網址：<http://event.moc.gov.tw/sp.asp?xdurl=ccEvent2016/ccEvent_cp.asp&cuItem=2284068&ctNode=676&mp=1>
- 文化部全國藝文活動資訊系統網，「博海藝洋——臺灣海洋畫會臺東聯展」
 網址：<http://event.moc.gov.tw/sp.asp?xdurl=ccEvent2013/ccEvent_cp.asp&cuItem=2217587&ctNode=676&mp=1>
- 文青散步，〈ART TAIPEI 2018 臺北國際藝術博覽會 「無形的美術館」盛大開幕〉，「文青散步」
 網址：<http://www.artbuff.com.tw/2018/10/26/art-taipei-2018-2/>
- 方惠如，〈紀念蕭如松老師 90 歲冥誕 「追憶——松風畫會 101 展」開跑〉，「新竹縣政府」
 網址：<https://www.hsinchu.gov.tw/News_Content.aspx?n=153&s=109443>
- 世新大學，「臺灣國際藝術協會【第十八屆金藝獎】」，網址：<https://reurl.cc/aKAdD>
- 北臺灣新聞網，「八方雅集：2017 八方畫會第十五屆聯展」，網址：<https://reurl.cc/vRAvN>
- 玉女，〈莫忘「初」心 臺中市彰化同鄉美術會在港藝開首展〉，《民生好報》，網址：<http://17news.net/?p=34237>
- 朱德清，〈同鄉藝起·大墩舞春風 「臺中市彰化同鄉美術會」展畫藝〉，《臺灣南華報》
 網址：<http://www.twnhb.com/page64?article_id=8949>
- 吳順永，〈藝不可擋 臺灣南方藝術聯盟年度大展〉，「蕃薯藤滔新聞」，網址：<https://n.yam.com/Article/20140613355232>
- 宋順澈，〈極境藝語藝遊新北 樹林美術協會聯展〉，《大紀元》，網址：<http://www.epochtimes.com/b5/15/9/6/n4521441.htm>
- 李月英，〈生活中的創藝——新北市樹林美術協會〉，「新北市藝遊」，網址：<https://is.gd/hUleCk>
- 李俊賢，〈南島一閃電 金光魚刺客——魚刺客藝術聯盟發光展〉，「臺新銀行文化藝術基金會」
 網址：<http://talks.taishinart.org.tw/juries/ljs/2014091804>
- 李容萍，〈市場變展場！桃園藝文陣線翻轉老市場〉，《自由時報》
 網址：<https://news.ltn.com.tw/news/life/breakingnews/1649680>
- 亞洲藝術新聞，〈臺南藝博圓滿落幕 跨界合作突破新格局〉，「聯合新聞網」
 網址：<https://udn.com/news/story/7037/3045751>
- 周美晴，〈基隆藝術家聯盟會 首次聯展亮眼登場〉，《大紀元》，網址：<http://www.epochtimes.com/b5/17/5/3/n9102304.htm>
- 周美晴，〈基隆藝術家聯盟會 會員聯展精彩盛大〉，《大紀元》，網址：<http://www.epochtimes.com/b5/18/5/7/n10369817.htm>
- 孟憲玉，〈中華民國跨世紀油畫 2018 年度大展 中壢登場〉，《民眾網民眾日報》，網址：<http://www.mypeople.tw/article.php?id=1604761&fbclid=IwAR1HFW5bC-KoL6EnnxA3c-3Osbd8Zd8YrhWTllRZNdj3vsx3mJzsOTE8krA>
- 林佳靜，〈臺灣基督長老教會藝術團契 2015 年「春風頌恩」聯展〉，「臺灣基督長老教會」，網址：<http://www.pct.org.tw/news_pct.aspx?strBlockID=B00006&strContentID=C2015030500001&strDesc=&strSiteID=&strPub=&strCTID=&strASP=news_pct>
- 林佳靜，〈臺灣基督長老教會藝術團契成立協會 喜上眉梢〉，「臺灣基督長老教會」，網址：<http://www.pct.org.tw/news_pct.aspx?strBlockID=B00006&strContentID=C2017051800004&strDesc=&strSiteID=&strPub=&strASP=>
- 林宜瑩，〈長老教會藝術團契 春風頌神恩 述宣教故事〉，《臺灣教會公報》，網址：<https://tcnn.org.tw/archives/13500>
- 林宜瑩，〈臺灣基督長老教會藝術團契 活畫神恩 畫展開幕感恩〉，《臺灣教會公報》
 網址：<https://tcnn.org.tw/archives/13439>
- 林宜瑩，〈臺灣基督長老教會藝術團契 會長交接 激勵會員創作〉，《臺灣教會公報》
 網址：<https://tcnn.org.tw/archives/10729>
- 林金田，〈「2018 臺灣藝術家法國沙龍學會巡迴展」斑駁歲月〉，《人間福報》
 網址：<http://www.merit-times.com.tw/NewsPage.aspx?unid=509738>
- 林意雯，〈高雄市美術推廣傑人會畫家暨顧問邀請展〉，「e2 壹凸新聞」，網址：<http://news.e2.com.tw/utf-8/2015-9/773386.htm>
- 社教博識網，「臺灣現代藝術家協會聯展」，網址：<http://wise.edu.tw/dailylib_detail.aspx?no=3317>
- 社團法人中華民國畫廊協會，〈ART TAINAN 2019 臺南藝術博覽會〉，「非池中」，網址：<https://artemperor.tw/tidbits/8434>
- 花蓮縣文化局，〈「川流·跨越」103 年花蓮縣七腳川西畫研究會與中華民國跨世紀油畫研究會交流展〉
 網址：<https://reurl.cc/AzX6Z>

網址：<https://www.facebook.com/etat.tw/photos/a.2604233346259675/2706230066060002/?type=3&theater>
- ・「竹圍工作室」官方網站，網址：<http://bambooculture.com/>
- ・「松風畫會」臉書粉絲專頁，網址：<https://www.facebook.com/groups/233834640556221/about/>
- ・「社團法人臺南市府城人物畫會」臉書粉絲專頁，網址：<https://reurl.cc/DrL6j>
- ・「非常廟藝文空間」官網，網址：<https://www.vtartsalon.com/>
- ・「非常廟藝文空間」臉書粉絲專頁，網址：<https://www.facebook.com/VTARTSALON/>
- ・「美術推廣傑人會」臉書粉絲專頁，網址：<https://reurl.cc/jKYqD>
- ・「悍圖社」官方網站，網址：<http://hantooartgroup.tw/timeline>
- ・「桃園藝文陣線」官方網站，網址：<http://taoacf.blogspot.com/>
- ・「桃園藝文陣線」臉書粉絲專頁，網址：<https://www.facebook.com/TaoACF/>
- ・「財團法人巴黎文教基金會」臉書粉絲專頁，網址：<https://reurl.cc/DrLvj>
- ・「高雄市國際粉彩畫會」網站，網址：<https://www.kipataiwan.com/>
- ・「高雄市國際粉彩畫會」臉書粉絲專頁，網址：<https://www.facebook.com/groups/623882101009072/>
- ・「高雄市雕塑協會」網站，網址：<http://kaohsa.blogspot.com/2015/06/blog-post_98.html>
- ・「新浜碼頭藝術空間」網站，網址：<http://www.sinpink.com/aboutus.php>
- ・「新樂園藝術空間」官網，網址：<http://www.slyartspace.com/Index.aspx>
- 「新樂園藝術空間」臉書粉絲專頁
 網址：<https://www.facebook.com/SLYartspace/photos/a.323058837742528/2073131346068593/?type=3&theater>
- ・「新觸角藝術群」臉書粉絲專頁，網址：<https://www.facebook.com/pages/category/Arts---Humanities-Website/%E6%96%B0%E8%A7%B8%E8%A7%92%E8%97%9D%E8%A1%93%E7%BE%A4-447171362108598/>
- ・「綠水畫會」臉書粉絲專頁，網址：<https://www.facebook.com/twlsp/photos/a.1475982285955400/2322809357939351/?type=3&theater>
- ・「臺中市彰化同鄉會」臉書粉絲專頁，網址：<https://www.facebook.com/n45685463/>
- ・「臺北粉彩畫協會」臉書粉絲專頁，網址：<https://www.facebook.com/pg/pasteltaipei/about/?ref=page_internal>
- ・「臺灣北岸藝術學會」臉書粉絲專頁，網址：<https://www.facebook.com/pages/category/Community/%E8%87%BA%E7%81%A3%E5%8C%97%E5%B2%B8%E8%97%9D%E8%A1%93%E5%AD%B8%E6%9C%83-111899162753038/>
- 「臺灣海洋畫會」臉書粉絲專頁
 網址：<https://www.facebook.com/%E5%8F%B0%E7%81%A3%E6%B5%B7%E6%B4%8B%E7%95%AB%E6%9C%83-2001380083419344/>
- ・「臺灣粉彩畫協會」網站，網址：<http://www.pat.org.tw/index.html>
- ・「臺灣粉彩畫協會」網站，網址：<https://www.pat.org.tw/>
- ・「臺灣粉彩畫協會」臉書粉絲專頁，網址：<https://www.facebook.com/midorisumi>
- 「臺灣國際水彩畫協會」臉書粉絲專頁
 網址：<https://www.facebook.com/1603451606544793/photos/pcb.2365522893670990/2365521183671161/?type=3&theater>
- ・「臺灣基督藝術協會（tcaa）」臉書粉絲專頁，網址：<https://www.facebook.com/304871733310354/posts/3218641516111112/>
- ・「臺灣彩墨畫家聯盟」官網，網址：<http://www.art-show.com.tw/fttma/fttma.html>
- ・「臺灣藝術家法國沙龍學會」臉書粉絲專頁，網址：<https://www.facebook.com/TFA.Salon/>

▌網路資料（報導）

- ・Kuan Ting，〈【高雄藝點】新浜碼頭藝術空間〉，「南藝網」，網址：<https://reurl.cc/eK79K>
- ・〈松風畫會走出新竹 首站臺東辦展交流〉，《自由時報》，網址：<https://news.ltn.com.tw/news/life/breakingnews/2126410>
- ・「未來大人物」，網址：<http://aces2016.thenewslens.com/aces/%E5%8A%89%E9%86%87%E9%81%A0>
- ・「臺灣新存主義序曲──高雄市美術推廣傑人會聯展」，網址：<https://reurl.cc/mK4L9>
- ・Citytalk 城市通，〈臺南市府城人物畫會聯展〉，網址：<https://reurl.cc/y94EM>
- ・Citytalk 城市通，「北岸藝術學會 2009 年會員聯展」，網址：<http://www.citytalk.tw/event/18866-%E5%8C%97%E5%B2%B8%E8%97%9D%E8%A1%93%E5%AD%B8%E6%9C%832009%E5%B9%B4%E6%9C%83%E5%93%A1%E8%81%AF%E5%B1%95>
- ・Citytalk 城市通，「屏東縣當代畫會會員聯展」，網址：<http://www.citytalk.tw/event/55171-%E5%B1%8F%E6%9D%B1%E7%B8%A3%E7%95%B6%E4%BB%A3%E7%95%AB%E6%9C%83%E6%9C%83%E5%93%A1%E8%81%AF%E5%B1%95>
- ・EZ 優遊網，「『藝趣飛陽』2017 年臺南市向陽藝術學會會員聯展」
 網址：<https://www.uuez.com.tw/application/news/view?newsId=1031>
- ・人間通訊社，「FGS「『八方畫會』」十二人聯展」，網址：<http://www.lnanews.com/news/FGS%E3%80%8C%E5%85%AB%E6%96%B9%E7%95%AB%E6%9C%83%E3%80%8D%E5%8D%81%E4%BA%8C%E4%BA%BA%E8%81%AF%E5%B1%95.html>
- ・凡亞藝術空間，「八方畫會 2018 聯展」，網址：<https://www.funyearart.com/?p=7978>

- 大豆、阿桂，〈藝術，請回桃看──專訪桃園藝文陣線〉，「新作坊」
 網址：<https://www.hisp.ntu.edu.tw/news/epapers/39/articles/134>
- 中國文化大學美術學系，「2018 臺灣國際藝術協會【第十八屆金藝獎】」
 網址：<http://crmaar.pccu.edu.tw/files/15-1150-65104,c5169-1.php>
- 文化部，「U 畫會 2016 會員聯展」，網址：<https://www.moc.gov.tw/information_250_44398.html>
- 文化部，「一府（EF）畫會 2014 會員聯展」，網址：<https://www.moc.gov.tw/information_250_31237.html>
- 文化部，「花獻府城 2018 一府畫會聯展」，網址：<https://www.moc.gov.tw/information_250_89630.html>
- 文化部，「拾穗北岸‧風起雲湧──臺灣北岸藝術學會創會 10 週年特展」
 網址：<https://www.moc.gov.tw/information_250_11519.html>
- 文化部「全國藝文活動資訊系統網」，「璀燦藝韻──新北市現代藝術創作協會 2016 年度會員聯展」
 網址：<http://event.moc.gov.tw/sp.asp?xdurl=ccEvent2016/ccEvent_cp.asp&cuItem=2224983&ctNode=676&mp=1>
- 文化部全國藝文活動資訊系統網，「人類未來的可能性── NEW BEING ART 15D 聯展」
 網址：<http://event.moc.gov.tw/sp.asp?xdurl=ccEvent2016/ccEvent_cp.asp&cuItem=2284068&ctNode=676&mp=1>
- 文化部全國藝文活動資訊系統網，「博海藝洋──臺灣海洋畫會臺東聯展」
 網址：<http://event.moc.gov.tw/sp.asp?xdurl=ccEvent2013/ccEvent_cp.asp&cuItem=2217587&ctNode=676&mp=1>
- 文青散步，〈ART TAIPEI 2018 臺北國際藝術博覽會 「無形的美術館」盛大開幕〉，「文青散步」
 網址：<http://www.artbuff.com.tw/2018/10/26/art-taipei-2018-2/>
- 方惠如，〈紀念蕭如松老師 90 歲冥誕 「追憶──松風畫會 101 展」開跑〉，「新竹縣政府」
 網址：<https://www.hsinchu.gov.tw/News_Content.aspx?n=153&s=109443>
- 世新大學，「臺灣國際藝術協會【第十八屆金藝獎】」，網址：<https://reurl.cc/aKAdD>
- 北臺灣新聞網，「八方雅集：2017 八方畫會第十五屆聯展」，網址：<https://reurl.cc/vRAvN>
- 玉女，〈莫忘「初」心 臺中市彰化同鄉美術會在港藝開首展〉，《民生好報》，網址：<http://17news.net/?p=34237>
- 朱德清，〈同鄉藝起‧大墩舞春風 「臺中市彰化同鄉美術會」展畫藝〉，《臺灣南華報》
 網址：<http://www.twnhb.com/page64?article_id=8949>
- 吳順永，〈藝不可擋 臺灣南方藝術聯盟年度大展〉，「蕃薯藤滔新聞」，網址：<https://n.yam.com/Article/20140613355232>
- 宋順澈，〈極境藝語藝遊新北 樹林美術協會聯展〉，《大紀元》，網址：<http://www.epochtimes.com/b5/15/9/6/n4521441.htm>
- 李月英，〈生活中的創藝──新北市樹林美術協會〉，「新北市藝遊」，網址：<https://is.gd/hUleCk>
- 李俊賢，〈南島一閃電 金光魚刺客──魚刺客藝術聯盟發光展〉，「臺新銀行文化藝術基金會」
 網址：<http://talks.taishinart.org.tw/juries/ljs/2014091804>
- 李容萍，〈市場變展場！桃園藝文陣線翻轉老市場〉，《自由時報》
 網址：<https://news.ltn.com.tw/news/life/breakingnews/1649680>
- 亞洲藝術新聞，〈臺南藝博圓滿落幕 跨界合作突破新格局〉，「聯合新聞網」
 網址：<https://udn.com/news/story/7037/3045751>
- 周美晴，〈基隆藝術家聯盟 首次聯展亮眼登場〉，《大紀元》，網址：<http://www.epochtimes.com/b5/17/5/3/n9102304.htm>
- 周美晴，〈基隆藝術家聯盟會 會員聯展精彩盛大〉，《大紀元》，網址：<http://www.epochtimes.com/b5/18/5/7/n10369817.htm>
- 孟憲玉，〈中華民國跨世紀油畫 2018 年度大展 中壢登場〉，《民眾網民眾日報》，網址：<http://www.mypeople.tw/article.php?id=1604761&fbclid=IwAR1HFW5bC-KoL6EnnxA3c-3Osbd8Zd8YrhWTIIRZNdj3vsx3mJzsOTE8krA>
- 林佳靜，〈臺灣基督長老教會藝術團契 2015 年「春風頌恩」聯展〉，「臺灣基督長老教會」，網址：<http://www.pct.org.tw/news_pct.aspx?strBlockID=B00006&strContentID=C2015030500001&strDesc=&strSiteID=&strPub=&strCTID=&strASP=news_pct>
- 林佳靜，〈臺灣基督長老教會藝術團契成立協會 喜上眉梢〉，「臺灣基督長老教會」，網址：<http://www.pct.org.tw/news_pct.aspx?strBlockID=B00006&strContentID=C2017051800004&strDesc=&strSiteID=&strPub=&strASP=>
- 林宜瑩，〈長老教會藝術團契 春風頌神恩 述宣教故事〉，《臺灣教會公報》，網址：<https://tcnn.org.tw/archives/13500>
- 林宜瑩，〈臺灣基督長老教會藝術團契 活畫神恩 畫展開幕感恩〉，《臺灣教會公報》
 網址：<https://tcnn.org.tw/archives/13439>
- 林宜瑩，〈臺灣基督長老教會藝術團契 會長交接 激勵會員創作〉，《臺灣教會公報》
 網址：<https://tcnn.org.tw/archives/10729>
- 林金田，〈「2018 臺灣藝術家法國沙龍學會巡迴展」斑駁歲月〉，《人間福報》
 網址：<http://www.merit-times.com.tw/NewsPage.aspx?unid=509738>
- 林意雯，〈高雄市美術推廣傑人會畫家暨顧問邀請展〉，「e2 壹凸新聞」，網址：<http://news.e2.com.tw/utf-8/2015-9/773386.htm>
- 社教博識網，「臺灣現代藝術家協會聯展」，網址：<http://wise.edu.tw/dailylib_detail.aspx?no=3317>
- 社團法人中華民國畫廊協會，〈ART TAINAN 2019 臺南藝術博覽會〉，「非池中」，網址：<https://artemperor.tw/tidbits/8434>
- 花蓮縣文化局，〈「川流‧跨越」103 年花蓮縣七腳川西畫研究會與中華民國跨世紀油畫研究會交流展〉
 網址：<https://reurl.cc/AzX6Z>

- 非池中，「【《新浜貳拾 × 南方游擊》SPP 20 週年特展】_會客室_曬檔案」，網址：<https://artemperor.tw/tidbits/6445>
- 南投縣政府文化局，「2018 詩韻西畫學會創作展」，網址：<http://www.nthcc.gov.tw/A4_1/content/9416>
- 城市通 citytalk，「金門縣文化局：臺南市向陽藝術學會會員聯展」，網址：<https://reurl.cc/MKVj3>
- 洪瑞琴，〈府城人物畫會成立 擴增臺南藝文版圖〉，《自由時報》
 網址：<https://news.ltn.com.tw/news/supplement/paper/268461>
- 范綱武，〈畫中有詩 2013 年詩韻西畫學會聯展〉，「蕃薯藤滔新聞」，網址：<https://n.yam.com/Article/20130819694314>
- 桃園市政府，〈世紀風華：中華民國跨世紀油畫研究會 2018 年度大展〉，網址：<https://reurl.cc/jKoQq>
- 桃園市政府文化局，「『八方迴響』八方畫會 2015 年聯展首頁」
 網址：<http://www.emuseum.com.tw/Site/Exhibition/Default.aspx?SiteID=G300_AE_000789&ProgID=ArtWork&ProgName=catalog>
- 桃園市政府客家事務局，〈2016 世紀風華 中華民國跨世紀油畫研究會〉
 網址：<http://www.tychakka.gov.tw/news/activity/uptviewn.asp?epaper=208&p0=3686>
- 桃園縣政府文化局視覺藝術科，〈臺灣客家風情畫 - 中華民國跨世紀研究會全國會員聯展〉，網址：<https://reurl.cc/1pvyV>
- 高雄市文化局，「2012 年澄清湖畔雅集會員聯展」，網址：<https://reurl.cc/4VndX>
- 高雄市政府文化局，〈2017 臺灣南方藝術聯盟年度大展──飛揚南方〉
 網址：<http://www.khcc.gov.tw/rwd_home03.aspx?ID=$M102&IDK=2&EXEC=D&DATA=2896>
- 高雄市政府文化局，〈府城人物畫會聯展〉
 網址：<http://www.khcc.gov.tw/rwd_home02.aspx?ID=$M410&IDK=2&EXEC=D&DATA=3104>
- 高雄市政府文化局，「彩繪南臺灣──高雄市國際粉彩協會會員聯展」
 網址：<http://www.khcc.gov.tw/rwd_home02.aspx?ID=$5703&IDK=2&DATA=2578&EXEC=D>
- 高雄市政府文化局，「悠遊意境：臺灣現代藝術家協會 2017 聯展」
 網址：<http://www.khcc.gov.tw/rwd_home03.aspx?ID=$M102&IDK=2&EXEC=D&DATA=2865>
- 高雄市政府文化局，「墨韻風雅── 2017 澄清湖畔雅集會員聯展」
 網址：<http://www.khcc.gov.tw/rwd_home03.aspx?ID=$M102&IDK=2&EXEC=D&DATA=2863>
- 國立國父紀念館藝文活動平臺，「墨海相映──臺灣海洋畫會 V・S 韓國水墨 2000」
 網址：<https://event.culture.tw/YATSEN/portal/Registration/C0103MAction?useLanguage=tw&actId=80365&request_locale=tw>
- 國立雲林科技大學，「新觸角藝術群 20 週年聯展」，網址：<https://www.yuntech.edu.tw/index.php/event/item/11494-20>
- 國立新竹生活美學館藝文活動平臺，「繽紛粉彩──臺北粉彩畫協會傑出會員聯展」
 網址：<https://event.culture.tw/NHCLAC/portal/Registration/C0103MAction?useLanguage=tw&actId=50024&request_locale=tw>
- 國立臺南生活美學館，「仲夏之夢── U 畫會 2018 會員聯展」
 網址：<https://event.culture.tw/TNCSEC/portal/Registration/C0103MAction?useLanguage=tw&actId=80280&request_locale=tw>
- 國立臺南生活美學館藝文活動平臺，「文風藝趣── 2018 年臺南市向陽藝術學會 10 週年會員聯展」，
 網址：<https://event.culture.tw/TNCSEC/portal/Registration/C0103MAction?useLanguage=tw&actId=80086&request_locale=tw>
- 國立臺灣師範大學，「2017 第十五屆八方畫會聯展」
 網址：<http://pr.ntnu.edu.tw/newspaper/index.php?mode=data&id=32641>
- 國立臺灣圖書館，「臺灣現代藝術家協會聯展」，網址：<https://www.ntl.edu.tw/sys.content.asp?mp=1&CuItem=16675>
- 國家藝術聯盟，「臺灣海洋畫會」
 網址：<https://artmaitre.com/%E5%8F%B0%E7%81%A3%E6%B5%B7%E6%B4%8B%E7%95%AB%E6%9C%83/>
- 基隆市文化局，「基隆藝術家協會交流協會會員展」，網址：<https://www.klccab.gov.tw/ArtsActivitie/Details/73754d9b-5f20-4f08-9084-da10d90bc8b2?itemId=921ec56f-b25f-4778-87f0-615787be87b4&firstpage=1&secondPage=1>
- 張妍溱，〈「夏之艷」愛畫畫會屯區藝文中心聯展〉，《中時電子報》
 網址：<https://www.chinatimes.com/realtimenews/20180610001322-260405?chdtv>
- 莊哲權，〈新竹松風畫會 13 日來臺東展出〉，《中時電子報》
 網址：<https://www.chinatimes.com/realtimenews/20170712005089-260405?chdtv>
- 郭益昌，〈臺灣藝術家法國沙龍巡迴展〉，《大紀元》，網址：<http://www.epochtimes.com/b5/16/6/30/n8052487.htm>
- 陳小凌，〈臺灣最早前衛 牯嶺街小劇場十年〉，「蕃薯藤滔新聞」，網址：<https://n.yam.com/Article/20150829244941>
- 陳正宏，〈高雄市國際粉彩協會聯展 年初四文化中心至美軒登場〉，《臺灣時報》
 網址：<http://www.taiwantimes.com.tw/ncon.php?num=28813page=ncon.php>
- 陳盈貞，〈松風畫會 13 日辦畫展與臺東藝文同好交流〉，《更生日報》，網址：<http://www.ksnews.com.tw/index.php/news/contents_page/0001020784?fbclid=IwAR2M2OAQQLpPq-P1xODu6wTETRkG4aT9DRz7hgweQYp2LEjGponw_JO2_A4>
- 陳惲朋，〈魚刺客破浪聯展 用藝術展現海洋生命力〉，「即時新聞 NOWNEWS」
 網址：<https://www.nownews.com/news/20190511/3376553/>
- 彭慧婉，〈臺灣綠水畫會第 26 屆會員暨第 9 屆《綠水賞》徵件展 文化局展出〉，「指傳媒」
 網址：<http://www.fingermedia.tw/?p=454084>

- 雲林縣政府全球資訊網，「新存在主義藝術 NEW BEING ART 15D 聯展」
 網址：<https://www.yunlin.gov.tw/cul_news/index-1.asp?m1=6&m2=50&sid=140&id=4639>
- 雲林縣政府全球資訊網，「臺中市醫師公會美展聯誼社——2016 年巡迴美展」
 網址：<https://www.yunlin.gov.tw/cul_news/index-1.asp?m1=3&m2=22&sid=114&id=3451>
- 黃玉鼎，〈詩韻西畫學會創作展 即起於玉山高中登場〉，「臺灣好新聞」，網址：<http://www.taiwanhot.net/?p=342298>
- 黃威翰，〈臺灣現代藝術家協會聯展 展現多元風貌〉，「新莊報導」，網址：<http://hcnews.jcs.tw/2016/08/blog-post.html>
- 黃珆琮，〈醫師公會美展 展出白色巨塔外的藝術世界〉，「YAHOO 奇摩新聞」，網址：<https://reurl.cc/AvYjE>
- 新北市樹林區公所，「2018 幸福新北・藝遊樹林『筆墨風華：新北市樹林美術協會書法聯展』」
 網址：<https://www.shulin.ntpc.gov.tw/link_data/index.php?mode=detail&id=46611&type_id=2&parent_id=10033>
- 新竹縣政府文化局，「NEW BEING ART 15D 新藝術運動」
 網址：<https://www.hchcc.gov.tw/ch/01news/new_02_main.asp?bull_id=15819>
- 新莊文化藝術中心，〈2014 中華民國跨世紀油畫研究會年度大展：跨越 36 人生活的感動，創新藝術形成的美麗〉
 網址：<http://artnews.artlib.net.tw/detail12777.html>
- 楊珊雯，〈2013 美的饗宴——臺中市彰化同鄉美術會巡迴展〉，「TNN 數位彰化地方新聞」
 網址：<http://ch.news.tnn.tw/news.html?c=7&id=71761>
- 楊淑媛，〈臺灣海洋畫會舉辦 「海海人生」國際交流展〉，「ETtoday 新聞雲」
 網址：<https://www.ettoday.net/news/20170713/965420.htm>
- 夢想基礎・點亮基隆臉書粉絲頁，網址：<https://is.gd/SKRpMC>
- 彰化藝術館，〈2010 台中彰化同鄉會美術聯誼會〉
 網址：<http://art.changhua.gov.tw:90/sys/modules/news/article.php?storyid=139>
- 臺中市政府，「臺中市醫師公會美展聯誼社 2018 巡迴展」，網址：<https://www.taichung.gov.tw/865152/post>
- 臺中市政府文化局，「愛畫畫會聯展」，網址：<https://www.culture.taichung.gov.tw/VisualArtsContent.aspx?id=11733&y1=0&m1=0&d1=0&y2=0&m2=0&d2=0&key1=&forewordTypeID=>
- 臺中市港區藝術中心，〈世紀藝文饗宴——2015 中華民國跨世紀油畫研究會年度大展〉
 網址：<http://www.tcsac.gov.tw/Exhibition/Detail/5699?from=2&index=29>
- 臺中市港區藝術中心，〈初心：2019 臺中市彰化同鄉美術會聯展〉，網址：<http://www.tcsac.gov.tw/Exhibition/Detail/9067>
- 臺南市政府文化局，〈2018 臺灣南方藝術聯盟聯展〉
 網址：<https://www.tmcc.gov.tw/events/%E5%8D%97%E6%96%B9%E5%82%B3%E8%AA%AA-2018%E8%87%BA%E7%81%A3%E5%8D%97%E6%96%B9%E8%97%9D%E8%A1%93%E8%81%AF%E7%9B%9F%E8%81%AF%E5%B1%95/>
- 臺南市政府文化局，「最愛臺灣一府（EF）畫會會員聯展」
 網址：<https://culture.tainan.gov.tw/act_month/index-1.php?m2=30&id=6691>
- 臺南市政府文化局永華文化中心管理科，「2018 U 畫會春季會員聯展新聞稿」，網址：<https://www.tmcc.gov.tw/2018-u%E7%95%AB%E6%9C%83%E6%98%A5%E5%AD%A3%E6%9C%83%E5%93%A1%E8%81%AF%E5%B1%95%E6%96%B0%E8%81%9E%E7%A8%BF/>
- 劉光瑩，〈藝文候鳥飛回家 讓桃園變好玩〉，《天下雜誌》，網址：<https://www.cw.com.tw/article/article.action?id=5068261>
- 數位臺中地方新聞，「醫學融合藝術 醫師畫家展現生命的精采篇章」，網址：<http://tc.news.tnn.tw/news.html?c=7&id=68930>
- 潘昱帆、潘鴻志，〈新北現代藝術協會會員聯展〉，《臺灣新生報》，網址：<http://61.222.185.194/?FID=19&CID=425469>
- 蔡文仁，〈樂活醫族拿起畫筆 加入美展聯誼社〉，「社團法人臺中市醫師公會」
 網址：<http://www.tcmed.org.tw/edcontent.php?lang=tw&tb=38&id=34>
- 蔡明憲，〈TPAF 藝術團契 轉「畫」社會〉，《基督教論壇報》，網址：<https://www.ct.org.tw/1241480>
- 蕭碧月、張朝福，〈新觸角藝術群 23 周年聯展 在嘉市文化局展出〉，「蕃薯藤滔新聞」
 網址：<https://n.yam.com/Article/20190127540499>
- 賴月貴，〈秉持蕭如松精神 松風畫會舉辦 106 聯展〉，《大紀元》
 網址：<http://www.epochtimes.com/b5/17/3/12/n8902362.htm>
- 賴月貴，〈將熟悉景物入畫 「松風畫會」揮灑彩筆獻鄉親〉，《大紀元》
 網址：<http://www.epochtimes.com/b5/18/6/12/n10478160.htm>
- 賴佳翎，〈《實驗一：漂浮的構成——王佩瑄個展》：想像一段關係的發生〉，「竹圍工作室」
 網址：<http://bambooculture.com/news/3503>
- 賴依欣，〈打狗魚刺客：從海產攤到海洋美學命題的實踐與對話〉，「ARTouch」
 網址：<https://artouch.com/view/content-3739.html>
- 聲軌－台灣現代聲響文化資料庫，「身體氣象館成立」
 網址：<http://soundtraces.tw/space-performance/%E8%BA%AB%E9%AB%94%E6%B0%A3%E8%B1%A1%E9%A4%A8%E6%88%90%E7%AB%8B/>
- 顏宏駿，〈小小彰縣大村鄉 上百藝術家進駐〉，《自由時報》，網址：<https://news.ltn.com.tw/news/local/paper/1115726>
- 魏榮達，〈此圖彼刻：悍圖社的「曾在」與「現在」〉，「關鍵評論網」，網址：<https://www.thenewslens.com/article/81409>

- 羅令尹，〈愛畫畫會文英館聯展 星期日畫家展才華〉，《大紀元》
 網址：<http://www.epochtimes.com/b5/16/11/20/n8510584.htm>
- 蘇奕榮官方網站，〈臺南市府城人物畫會聯展〉
 網址：<https://ijung.rumotan.com/index.php/component/k2/item/77-tainan-tainan-portraits-will-exhibition>
- 蘇泰安，〈嘉義鐵道藝術村 新觸角藝術群 2010 年聯展〉，《大紀元》
 網址：<http://www.epochtimes.com/b5/10/10/1/n3042169.htm>

▍其他

- 大河美術，網址：https://www.riverart.com.tw/artists-chen-yenping
- 「水墨正修——振明給你看」李振明個展，網址：http://art.csu.edu.tw/exhibition/1040518-1040626/painting.html
- 文化部「臺灣大百科全書」
- 檢索辭條「屏東縣美術發展史」，網址：http://nrch.culture.tw/twpedia.aspx?id=14183
- 檢索辭條「綠水畫會」，網址：http://nrch.culture.tw/twpedia.aspx?id=9881
- 各畫會雅集：澄清湖畔雅集，網址：https://reurl.cc/5zXAz
- 伊日藝術，網址：https://v1.yiriarts.com.tw/exhibiting-artists/lu-hao-yuan
- 全球華人藝術網，網址：http://blog.artlib.net.tw/author_blog.php?act=blogcontent&bid=11390&ename=HHX
- 奇美博物館官方網站「展覽訊息」，網址：https://www.chimeimuseum.org/%E5%B1%95%E8%A6%BD%E5%9B%9E%E9%A1%A7/765D93E5-798A-46A2-B8B7-AC0379FC5AD3/36/93
- 非池中藝術網，網址：https://artemperor.tw/tidbits/7793
- 吳季璁個人官方網站，網址：http://wuchitsung.com/archives/1038
- 牯嶺街小劇場，網址：http://www.glt.org.tw/
- 苦勞網「牯嶺街小劇場十年檔案展：未來的脈絡論壇」，網址：https://www.coolloud.org.tw/node/83336
- 高士畫廊「劉國松」，網址：http://art.lib.pu.edu.tw/2002-05-20/photos/07.JPG
- 第十五屆臺新藝術獎官方網站「入圍作品」，網址：http://15award.taishinart.org.tw/contents/19
- 國立臺南生活美學館「活動明細」
 網址：https://event.culture.tw/TNCSEC/portal/Registration/C0103MAction?useLanguage=tw&actId=80430&request_locale=tw
- 國家圖書館期刊文獻資訊網，網址：http://readopac1.ncl.edu.tw/nclserialFront/search/guide/detail.jsp?sysId=0006713095&dtdId=000075&search_type=detail&mark=basic&la=eng
- 新北市藝術家地圖，網址：http://artistmap.ntpc.gov.tw/xmdoc/cont?xsmsid=0H076657008138817446&sid=0H293422231419007476
- 創價藝文「展覽」，網址：http://www.sokaculture.org.tw/exhibition/%E7%B5%95%E5%B0%8D%E7%9A%84%E5%85%89%E8%88%87%E4%BA%AE-%E8%B3%B4%E7%94%94%E7%94%94%E7%9A%84%E4%B8%96%E7%95%8C
- 創價藝文「典藏作品」，網址：http://www.sokaculture.org.tw/collection/double-wealth
- 博藝畫廊「當代水墨」，網址：http://www.boartgallery.com.tw/tw/work.php?act=view&no=87
- 碎碎煉：當代藝術的變與不變，網址：https://acc.nctu.edu.tw/gallery/1409_fragments/artist7.html
- 臺中市藝術家資料館，網址：https://www.art.tcsac.gov.tw/works/Details.aspx?Parser=99,6,33,,,,1859
- 臺北市立美術館官方網站「展覽訊息」，網址：https://www.tfam.museum/Exhibition/Exhibition_page.aspx?id=608&ddlLang=zh-tw
- 臺北旅遊網，網址：https://www.travel.taipei/zh-tw/attraction/details/1855
- 臺北國際藝術博覽會（Art Taipei）官方 Facebook，網址：https://www.facebook.com/ArtTaipei/
- 臺南索卡藝術臉書粉絲專頁
 網址：https://www.facebook.com/soka.tainan/photos/gm.358963974276915/698422716919519/?type=3&theater
- 臺灣女性協會官方 Facebook，網址：https://www.facebook.com/events/2043967079022952/
- 臺灣當代一年展（Taiwan Annual）官方 Facebook，網址：https://www.facebook.com/tw.annual/photos/a.19368823297599 35/1936882473093254/?type=3&theater
- 獨立音樂網（indievox）「身體氣象館：牯嶺街小劇場 Body Phase Studio — GLT 簡介」
 網址：https://www.indievox.com/bodyphasestudio/intro
- 築空間「臺灣 50 現代水墨系列——蕭仁徵」，網址：https://www.facebook.com/ARKI.GALERIA/posts/799209680107273/
- 謝棟樑雕塑空間，網址：http://www.tongliang.idv.tw/creation07
- 關渡美術館官方網站「展覽訊息」
 網址：http://www.kdmofa.tnua.edu.tw/index.php?REQUEST_ID=bW9kPWV4JnBhZ2U9ZGV0YWlsJllZPTIwMTgmTVQ9NSZFSUQ9MjU5

臺灣美術團體發展史料彙編總表（1895-2018）

【第 1 冊】

日治時期美術團體（1895-1945）

■ **1899**
羅漢會
臺灣書畫會

■ **1904**
硯友會

■ **1907**
書畫會
印社

■ **1908**
國語學校洋畫研究會
紫瀾會

■ **1910**
臺北中學校寫生班
無聲會

■ **1911**
清談會
畫聲會

■ **1912**
道風會
臺北洋畫研究會
水竹印社
羅漢會書畫研究會

■ **1913**
新畫會
番茶會

■ **1915**
蛇木會

■ **1917**
樵月畫習會
嘉義素人畫會
臺中書道研究會

■ **1918**
臺灣南宗畫會
南畫會
嘉義書畫會
稻江畫會
北港畫習會
南靖畫會
芝皓會

■ **1919**
嘉義南宗畫會
北港南宗畫會
新光社
攻玉書道研究會

■ **1920**

桃園書道筆友會
臺南素人畫會
赤土會
南光洋畫會

■ **1922**
臺灣美術協會研究所
臺灣日本畫會

■ **1923**
婆娑洋印會
臺南繪畫同好會
茜社洋畫會
美術研究會

■ **1924**
臺北師範學生寫生研究會
印人同好會
大同書會臺北支部
鶴嶺書會
白陽社
書道研究會
素壺社

■ **1925**
西山書畫會
藝術協會
赫陽會
書道研究斯華會臺北法院分會

■ **1926**
南社
黑壺會
亞細亞畫會
七星畫壇
白鷗社
馬纓丹畫會

■ **1927**
南瀛洋畫會
寧樂書道會臺北支部
南光社
赤陽會
新竹三人社
文雅會
墨潮洋畫會
臺灣水彩畫會
綠榕會
聚鷗吟社

■ **1928**
鴉社書畫會
臺中書畫研究會
春萌畫會
白日會

■ **1929**
新竹書畫益精會
澹廬書會
二九年社
赤島社
洋畫研究所

水邊會
碧榕畫會
竹南青年會書畫同好部

■ **1930**
赭桐洋畫研究會
梅檀社
榕樹社
南陽社書畫益精會
南瀛書道會

■ **1931**
東光社
京町畫塾
嘉義書畫自勵會
新竹書道研究會
嘉義書畫藝術研究會

■ **1932**
臺灣麗澤書畫會
南國大和繪研究會
一廬會
南墨會
海山郡繪畫同好會
花蓮港洋畫研究會
嘉義書畫藝術會

■ **1933**
臺北鋼筆字研究會
斗六硯友會
淡水華光書道會
東壁書畫研究會
新興洋畫協會
臺南書畫研究會
麗光會

■ **1934**
中壢書道會
大橋公學校書道研究會
墨洋會
廣告人集團
南國書道會
臺北洋畫研究室
臺陽美術協會
臺中美術協會
臺灣美術聯盟
東寧書畫會

■ **1935**
黑洋畫會
創作版畫會
斗六書道研究會
六硯會
玉山印社
斗六習字會
奎社書道會
南溟繪畫研究所

■ **1936**
臺灣書道協會
大雅書道會
朱潮會

綠洋社
臺南書道研究會

■ 1937
　臺中書畫協會
　啟南書道會
　MOUVE 洋畫集團
　臺灣書道會
　中部書畫協會

■ 1938
　產業美術協會
　洋畫十人展
　白洋畫會

■ 1939
　書道研究會
　興亞書畫協會
　新高書道會
　桃園街美育研究會
　津湧書道會

■ 1940
　臺中市硯友會
　嘉義書法會
　八紘畫會
　青辰美術協會
　臺灣美術家協會
　宜蘭書畫會
　南洲書畫協會
　高雄新文化聯盟
　新興文化翼贊團體
　豐原書道會

■ 1941
　臺灣邦畫聯盟
　臺中美術協會
　南光美術協會

■ 1942
　臺灣宣傳美術奉公團
　明朗美術研究會
　八六書道會

■ 1943
　臺灣美術奉公會

■ 1944
　臺灣美術推進會

【第2冊】

戰後初期美術團體（1946-1969）

■ 1948
　青雲畫會

■ 1950
　中國文藝協會
　新竹美術研究會
　臺南市美術作家聯誼會
　基隆美術研究會
　臺灣印學會

■ 1951
　現代繪畫聯展
　中國美術協會

■ 1952
　高雄美術研究會
　臺南美術研究會

■ 1953
　臺灣南部美術展覽會
　自由中國美術作家協進會
　中國藝苑

■ 1954
　中部美術協會
　紀元畫會

■ 1955
　七友畫會
　星期日畫家會
　新綠水彩畫會

■ 1956
　東方畫會
　丙申書法會

■ 1957
　五月畫會
　臺中美術研究會
　綠舍美術研究會
　八清畫會
　拾趣畫會

■ 1958
　女畫會
　四海畫會
　友聯美術研究會
　中國現代版畫會
　聯合水彩畫會
　六儷畫會
　蘭陽青年畫會

■ 1959
　鯤島書畫展覽會
　十人書會
　純粹美術會
　今日美術協會

藝友畫會
藝苗美術研究社

■ 1960
　荒流畫會
　散砂畫會
　長風畫會
　翠光畫會
　集象畫會

■ 1961
　二月畫會
　雲海畫會
　新造形美術協會
　海天藝苑
　龐圖國際藝術運動
　海嶠印集
　臺灣南部美術協會
　八朋畫會
　蘭陽畫會
　臺南聯友會
　抽象畫會

■ 1962
　青年美展
　中華民國畫學會
　中國美術設計學會
　中國書法學會
　青文美展
　壬寅畫會
　臺灣省政府員工書法研究會
　八儔書會
　五人書會
　黑白展

■ 1963
　標準草書研究會
　高雄市書法研究會
　玄風書道會
　奔雨畫會

■ 1964
　自由美術協會
　八閩美術會
　高雄市中國書畫學會
　心象畫會
　臺南市國畫研究會
　甲辰詩畫會
　瑞芳畫會
　嘉義縣美術協會
　長虹畫會
　年代畫會
　南州美展
　東冶藝集
　七修書畫篆刻集
　今日兒童美術教育研究會
　高雄縣鳳山「粥會」

■ 1965
　太陽畫會
　臺南兒童美術教育研究會
　現代畫會

大地畫會
乙巳書畫會

■ 1966
丙午書會
世紀美術協會
中國書法學會臺中市分會
大臺北畫派
畫外畫會
純一畫會
十人畫展
亞美畫會
吟風畫會

■ 1967
UP 展
中國書法學會臺南市分會
中華民國書法學會花蓮支會
圖圖畫會
不定型藝展
中國現代水墨畫會
日月兒童畫會
圖騰畫會

■ 1968
向象畫會
高雄市兒童美術教育學會
黃郭蘇展
國際文人畫家聯誼會
中華民國兒童美術教育學會
上上畫會
員青畫會
南部現代美術會
彰化縣美術教師聯誼會
五人畫會
五六書友會

■ 1969
世代畫會
高雄縣書畫學會
屏東縣書畫學會
臺北市畫學研究會
人體畫會
方井美術會

【第 3 冊】
解嚴前後美術團體（1970-1990）

■ 1970
中華民國版畫學會
臺灣省水彩畫協會
十秀畫會
內埔美術研究會
中國書法學會金門支會
快樂畫會
70's 超級團體

■ 1971
高雄市美術協會
中華民國雕塑學會
新竹縣美術協會
武陵十友書畫會
唐墨畫會
新竹市美術協會
青荷葉畫會
一粟畫會

■ 1972
臺中藝術家俱樂部
苗栗縣美術協會
中華國畫聯誼會
長流畫會
三人行藝集
東亞藝術研究會
六合畫會
子午潮畫會

■ 1973
中國空間藝術學會中部聯誼會
六修畫會
墨華書會
清心畫會
水墨畫會

■ 1974
金門畫會
中日美術作家聯誼會
十青版畫會
東南美術會
中華民國油畫學會
換鵝書會
六菱畫會
芝紀畫會
河邊畫會
花蓮美術教師聯誼會
62 潮
夏畫會
兩極畫會
地平線畫會
心象畫會

■ 1975
美晨畫會
蓬山美術會
端一書會

南海藝苑
新血輪畫會
（枋寮）鄉音美術會
青流畫會
芳蘭美術會
五行雕塑小集
乙卯畫會
草地人畫會

■ 1976
臺東書畫研習會
春秋美術會
墨潮書會
南投縣美術學會
中國美術協會花蓮支會
大地美術研究會
葫蘆墩美術研究會
具象畫會
自由畫會
國風畫會
雲林縣教師美術研究會
拾閒畫會
晨曦美術研究會
一心畫會
中華書法研習聯誼會

■ 1977
雲林縣美術教師研究會
中部水彩畫會
星塵水彩畫會
南北水彩畫會
守中齋書畫會
九逸書畫會
中華藝風書畫會
長松畫會
六六畫會

■ 1978
牛馬頭畫會
基隆市美術協會
五七畫會
將作畫會
風野藝術協會
迎曦書畫會

■ 1979
梅嶺美術會
IFA 國際美術協會臺灣分會
文興畫會
新象畫會
中華民國造形藝術教育學會
宜蘭縣美術學會
純美畫會
中美文化藝術交流協會
午馬畫會
弘道書藝會
東海岸畫會
天人書畫學會
五人畫展
北北美術會

■ **1980**
南部藝術家聯盟
中華民國兒童書法教育學會
中華民國嶺南畫學會
松柏書畫社
子午畫會
懷孕畫會
青青畫會

■ **1981**
臺中縣美術協會
苗栗縣西畫學會
臺灣省膠彩畫協會
屏東縣美術協會
中華水彩畫作家協會
臺灣現代水彩畫協會
青溪畫會
光陽畫會
山城畫會
紫雲畫會
臺北藝術家聯誼會
饕餮現代畫會

■ **1982**
西瀛鄉友畫會
臺北新藝術聯盟
夔藝術聯盟
中國書法學會臺灣省澎湖縣支會
印證小集
中華民國現代畫學會
當代畫會
101現代藝術群
現代眼畫會
笨鳥藝術群
臺南雕塑聯誼會
亞洲藝術創作協會中華民國分會
磐石畫會
得璇畫友會
一德書會
若雨軒國際水墨畫會
秋吟雅集

■ **1983**
彰化縣美術教師聯誼會
新營美術學會
大中書畫會
苗栗縣書法學會
沙崗美術協會
新思潮藝術聯盟
臺北前進者藝術群
桃園縣美術家聯誼會
臺東縣書法學會
嘉義市書法學會
藝風畫會
新航線畫會
基隆西畫家聯盟
上上畫會
臺中市采墨畫會

■ **1984**
海藍畫會
新粒子現代藝術群

滾動畫會
屏東縣畫學會
原流畫會
異度空間
中華民國水墨藝術學會
新繪畫藝術聯盟
華岡現代藝術協會
中國書法學會臺東縣支會
臺北市西畫女畫家聯誼會
中港溪美術研究會
三石畫藝學會
高雄縣美術研究學會
流觴雅集
中華民國水墨藝術學會高雄市分會
五行畫會
臺中市墨緣雅集畫會
港都畫會

■ **1985**
高雄藝術聯盟
元墨畫會
第三波畫會
超度空間
西北美術
中國美術協會臺灣省分會臺南縣支會
互動畫會
臺北畫派
山之城畫會
三藝畫會
青蘋果畫會
中華新藝術學會
南陽人體畫會
嘉仁畫廊
春聲畫會

■ **1986**
大臺中美術協會
息壤
中部雕塑學會
高雄市嶺南藝術學會
桃園縣美術協會
中國美術協會澎湖縣支會
SOCA現代藝術工作室
澄星畫會
3‧3‧3Group
墨藏書會
茂廬書會
星寶畫會
南天畫會
北北畫會
中華書會
臺中縣書學研究會
石青畫會
南臺灣新風格畫會
〇至一藝術群

■ **1987**
草屯九九美術會
亞洲美術協會
九份藝術村聯誼會
中國美術協會嘉義市支會
高雄市現代畫學會

修特藝術學會
三帚畫會
醉墨會
龍頭畫會
丁卯書畫會
墨原畫會
玄修印社
篁山畫會
臺中五線譜畫會
野蠻現代畫會
雨農畫會

■ **1988**
蕉城美術協會
亞洲美術協會聯盟臺灣分會
南投縣書法學會
伊通公園
3E美術會
玄濤書會
糊塗畫會

■ **1989**
2號公寓
五榕畫會
玄心印會
阿普畫廊
屏東縣淡溪書法研究會
玄香書會
嚴墨畫會
人體畫學會
六辰畫會
山雅書畫會
季風藝術群
調色盤畫會
透明畫會
高雄市國際美術交流協會

■ **1990**
泛色會
臺灣省全省美展永久免審查作家協會
中墩畫會
臺灣檔案室
高雄水彩畫會
NO-1藝術空間
金門縣美術協會
綠水畫會
北師拍岸畫會
90畫會
形上畫會
靈島美術學會
南臺重彩畫會
耕心雅集
國際水彩畫聯盟

【第4冊】
1991年後美術團體（1991-2018）

■ **1991**
高雄市蘭庭畫會
創紀畫會
臺灣印象海報設計聯誼會
高雄市美術推廣協進會
中華民國工筆畫協會
打鼓書法學會
中國美術家協會
吟秋畫會
藝群畫會
面對面畫會
東海畫會
菁菁畫會
基隆現代畫會
澄清湖畔雅集
臺北市墨研畫會
圓山畫會
南濤人體畫會
美濃畫會

■ **1992**
身體氣象館
拾勤畫會
U畫會
中華民國畫廊協會
中國藝術協會
天打那實驗體
中國國際美術協會
中國書道學會
野逸畫會
邊陲文化
半線天畫會
清流畫會
埔里新生代
藝緣畫會
芝山藝術群

■ **1993**
富彩畫會
宜蘭縣蘭陽美術學會
臺北市藝術文化協會
苗栗縣九陽雅集藝文學會
彩陽畫會
秋林雅集
二月牛美術協會
中華藝術學會
藝聲書畫會
93畫會
了無罣礙人體畫會
苗栗正峰書道會
游藝書畫會
桃園市快樂書畫會
財團法人巴黎文教基金會
彩墨雅集
十方畫會
臺北水彩畫協會

■ **1994**
風城雅集
草山五友
全日照藝術工作群
十方印會
臺灣雕塑學會
綠川畫會
擎天藝術群
彰化縣鹿江詩書畫學會
萍風書畫會
南投書派

■ **1995**
21世紀現代水墨畫會
新樂園藝術空間
基隆市長青書畫會
中華婦女書會
嘉義縣書法學會
新觸角藝術群
後山書法學會
朝中畫會
在地實驗
竹圍工作室
中華民國基礎造形學會

■ **1996**
梧棲藝術文化協會
大稻埕國民美術俱樂部
美術團體聯合會
國際彩墨畫家聯盟
荷風畫會
大觀藝術研究會
點畫會
彰化縣松柏書畫學會
驅山走海畫會
青峰藝術學會
長河雅集
後8
國家氧

■ **1997**
中國當代藝術家協會
基隆市菩提畫會
臺灣藝術家法國沙龍協會
非常廟
閒居畫會
一號窗
志道書藝會
說畫學會
周日畫會
迎曦畫會
顯宗畫會

■ **1998**
彰化儒林書法學會
臺中市美術教育學會
中華民國後立體派畫會
悍圖社
臺灣女性現代藝術協會
臺南市藝術家協會
蝶之鄉藝術工作群
露的畫會
無盡雅集畫會

風向球畫會
屏東縣當代畫會
彰化縣湘江書畫會
好藝術群
臺中市藝術家學會
晴天畫會

■ **1999**
雅杏畫會
膠原畫會
八德藝文協會
澎湖縣雕塑學會
中華民國國際藝術協會
臺中縣龍井百合畫會
臺北彩墨創作研究會
旱蓮畫會
臺中縣美術教育學會
中華民國視覺藝術協會
臺東縣大自然油畫協會
藝友創意書畫會
竹溪翰墨協會
嘉義市退休教師書畫協會
三義木雕協會
戩穀現代畫會
跨世紀油畫研究會
臺北市天棚藝術村協會
臺灣國際藝術協會
新莊現代藝術創作協會
高雄市南風畫會
中華九九書畫會

■ **2000**
臺中市大自然畫會
中華民國藝評人協會
文賢油漆工程行
中華民國油畫創作協會
臺中縣油畫協會
屏東縣米倉藝術家社區協會
雲林縣濁水溪書畫學會
中華書畫藝術研究會
一鐸畫會
臺中市千里書畫學會
松筠畫會
臺灣女性藝術協會
高雄市采風美術協會
臺北創意畫會
高雄市黃賓虹藝術研究會
嘉義市書藝協會
大弘畫會
澄心書會
屏東縣橋藝術研究協會
不倒翁畫會
金世紀畫會
臺北國畫創作研究學會
得旺公所

■ **2001**
臺灣彩墨畫家聯盟
向上畫會
臺灣美學藝術學學會
打開──當代藝術工作站
未來社
九顏畫會

一諦畫會
高雄八方藝術學會
雲峰會
原生畫會
臺灣鄉園文化美術推展協會
墨海畫會
澎湖縣愛鄉水墨畫會
藍田畫會
臺中市東方水墨畫會
黑白畫會
乘風畫會
筑隄畫會
澄懷畫會
赫島社

■ 2002
南投縣投緣畫會
中華育心畫會
臺中市壽峰美術發展學會
臺灣木雕協會
長遠畫藝學會
Point 畫會
中華亞細亞藝文協會
中華書法傳承學會
一廬畫學會
臺北市陽春水彩藝術會
圓山群視覺聯誼會
臺灣北岸藝術學會
屏東縣集賢書畫學會
G8 藝術公關顧問公司

■ 2003
臺灣印象寫實油畫協進會
新竹縣松風畫會
臺灣當代水墨畫家雅集
晨風畫會
陵線畫會
臺東縣大自然油畫協會
阿川行為群

■ 2004
厚澤美術研究會
鑼鼓槌畫會
藝友雅集
七腳川西畫研究會
雙和美術家協會

■ 2005
臺南市鳳凰書畫學會
新北市樹林美術協會
嘉義市紅毛埤女畫會
詩韻西畫學會
海風畫會
大亨畫會
臺中縣石雕協會
中華亞太水彩藝術協會
中華民國南潮美術研究會
湖光畫會
臺南市悠遊畫會

■ 2006
臺灣亞細亞現代雕刻家協會
夢想家畫會

自由人畫會
桃園臺藝書畫會
臺北市大都會油畫家協會

■ 2007
臺北粉彩畫協會
屏東縣高屏溪美術協會
新北市蘆洲區鷺洲書畫會
春天畫會
彰化縣墨采畫會
臺中市采韻美術協會
臺北蘭陽油畫家協會
新芽畫會
築夢畫會

■ 2008
臺灣普羅藝術交流協會
楓林堂畫會
桃園市三采畫會
中華現代國畫研究學會
臺中市華藝女子畫會
臺灣藝術與美學發展學會
臺灣南方藝術聯盟
奔雷書會
逍遙畫會
臺南市向陽藝術學會
臺灣春林書畫學會
澄心繪畫社
雙彩美術協會
七個杯子畫會
乒乓創作團隊

■ 2009
高雄市新浜碼頭藝術學會
臺灣基督長老教會藝術團契
臺中市彰化同鄉美術聯誼會
苗栗縣美術環境促進協會
魚刺客
新東方現代書畫會
適如畫會
臺南市府城人物畫會
萬德畫會

■ 2010
臺北當代藝術中心
臺灣美術院
臺灣粉彩教師協會
23 畫會
新臺灣壁畫隊
愛畫畫會
我畫畫會

■ 2011
嘉義縣創意畫會
臺灣美術協會
臺灣詩書畫會
臺北市養拙彩墨畫會
海峽美學音響發燒協會
高雄市圓夢美術推廣畫會
中華舞墨藝術發展學會
名門畫會
臺中醫師公會美展聯誼社
和風畫會

集美畫會
形意美學畫會
中華創外畫會
臺灣山水藝術學會

■ 2012
高雄雕塑協會
中華藝術門藝術推廣協會
彰化縣卦山畫會
馨傳雅集
屏東縣屏東市水墨書畫藝術學會
虎茅庄書會
高雄市國際粉彩協會
吳門畫會

■ 2013
嘉義市三原色畫會
宜蘭縣粉彩畫美術學會
中華民國清濤美術研究會
臺灣科技藝術學會
龍山書會
五彩畫會
新港書畫會
樂活畫會
基隆藝術家聯盟交流協會
高雄市美術推廣傑人會
東海大學美術系碩士專班校友畫會
基隆藝術家聯盟交流協會

■ 2014
新北市童畫畫會
北市新北藝畫會
臺中市雲山畫會
臺灣非視覺美學教育協會
桃園藝文陣線

■ 2015
臺灣休閒美術協會
臺灣書畫美術文化交流協會
澎湖縣藝術聯盟協會
臺中市菊野美術會
中華畫筌美術協會
臺灣海洋畫會
NEW BEING ART 15D
沐光畫會

■ 2016
臺灣藝術史研究學會
朋倉美術協會
雲林生楊真祥畫會
臺灣藝術創作學會
圓創膠彩畫會

■ 2017
新北市藝軒書畫會
新北市三德畫會

■ 2018
臺藝大國際當代藝術聯盟
耕藝旅遊寫生畫會
集象主義畫會

臺灣美術團體發展史料彙編

1991年後 美術團體 4
1991~2018

盛　鎧／編著

發 行 人｜林志明
出 版 者｜國立臺灣美術館
地　　址｜403 臺中市西區五權西路一段 2 號
電　　話｜（04）2372-3552
網　　址｜www.ntmofa.gov.tw
策　　劃｜蔡昭儀、林明賢、何政廣
諮詢委員｜白適銘、李欽賢、林柏亭、林保堯、黃冬富
　　　　｜廖新田、蕭瓊瑞、謝東山
行政執行｜蔡明玲
編輯製作｜藝術家出版社
　　　　｜臺北市金山南路（藝術家路）二段 165 號 6 樓
　　　　｜電話：（02）2388-6715・2388-6716
　　　　｜傳真：（02）2396-5708
編輯顧問｜王秀雄、謝里法、黃光男、林柏亭
總 編 輯｜何政廣
編務總監｜王庭玫
數位後製總監｜陳奕愷
文圖編採｜洪婉馨、盧穎、蔣嘉惠
美術編輯｜王孝媺、吳心如、廖婉君、郭秀佩、張娟如、柯美麗
行銷總監｜黃淑瑛
行政經理｜陳慧蘭
企劃專員｜徐曼淳、朱惠慈、裴玳湲

總 經 銷｜時報文化出版企業股份有限公司
倉　　庫｜桃園市龜山區萬壽路二段 351 號
電　　話｜（02）2306-6842

製版印刷｜欣佑彩色製版印刷股份有限公司
裝　　訂｜聿成裝訂股份有限公司
電子出版團隊｜圓滿數位科技有限公司

初　　版｜2019 年 10 月
定　　價｜新臺幣 900 元

統一編號 GPN　1010801451
ISBN　978-986-05-9938-1

法律顧問　蕭雄淋

國家圖書館出版品預行編目資料

臺灣美術團體發展史料彙編 4：
1991 年後美術團體（1991-2018）／盛鎧 編著
-- 初版 -- 臺中市：國立臺灣美術館，2019.10
300面：30×23公分

ISBN　978-986-05-9938-1　（平裝）

1. 美術史　2. 機關團體　3. 史料　4. 臺灣

909.33　　　　　　　　　108013904